KB139585

소피의 행복한 미술 이야기

소피의 행복한 미술 이야기

2023년 4월 11일 교회인가
2024년 4월 22일 초판 2쇄 발행

지은이 박혜원
편집 이만옥·조용종
디자인 강보람
펴낸이 이문수
펴낸곳 바오출판사

등록 2004년 1월 9일 제313-2004-000004호
주소 고양시 일산동구 일산로 205, 204-402
전화 031)819-3283/문서전송 02)6455-3283
전자우편 baobooks@naver.com

ⓒ 2024, 박혜원

ISBN 978-89-91428-68-3 03600

소피의
행복한
미술 이야기

한국가톨릭문화연구원 ⑥

박혜원 지음

사회 변화는 보통 내부에서 시작됩니다. 내부에서 축적된 변화의 욕구들로 더 이상 견디기 힘들 때 외부로 표출됩니다. 그리고 외부로 나타난 변화는 저항을 통해 순화되고 조정되어 사회의 제도로 자리 잡는 것이 일반적입니다. 그러나 꼭 그렇게 진행되는 것만은 아닙니다. 가끔은 변화를 희망하지만 그 욕구가 무르익기도 전에 피해갈 수 없는 외적 환경이 사회의 변화를 이끌어내기도 합니다. 전 세계를 휘몰아쳤던 코로나 팬데믹이 바로 그러한 사례입니다.

우리는 이제 막 팬데믹 시대를 벗어나고 있습니다. 그동안 수많은 학자들이 예견했던 이른바 '뉴노멀'이라는 새로운 기준을 찾아가는 시점입니다. 문화는 항상 변화하고 있으며, 그 중심에는 현실에서 삶을 살아가는 우리가 있고 사회의 흐름이 있습니다. 그러므로 '뉴노멀'이라는 새로운 문화의 기준이 정착할 때까지는 많은 혼돈과 어려움이 있을 것으로 예상됩니다.

1985년 8월 김수환 추기경님의 후원으로 설립한 '한국가톨릭문화연구원'에서는 팬데믹으로 나타나는 변화의 방향을 가늠해보고자 2020년 평화방송과 공동으로 〈팬데믹과 한국 가톨릭교회〉라는 주제로 심포지엄을 개최한 바 있습니다. 변화된 시대는 변화된 선교방식과 사목 패러다임을 요구합니다. 그리고 이를 위해서는 우리 삶의 모든 분야 곧, 삶의 실제적 상황에서 일어나는 시대적 징표를 제대로 읽어내야 합니다. 특히 교회의 입장에서는 시대적 징표를 살펴보고, 종합하여 하느님의 뜻을 찾아내는 일을 선도적으로 하여야 합니다. 그래야 바로 오늘에 적합한 신앙 실천의 방법론을 모색할 수 있고, 신자들은 그 실천으로 '지금 여기'에서 신앙인으로 성장할 수 있기 때문입니다. 이것이 바로 오늘날 절실한 '새로운 복음화'와 '새로운 사목'의 실천이며, 다르게 표현하면 '문화의 복음화'와 '문화사목'의 실천인 것입니다.

이러한 취지에서 앞으로 한국가톨릭문화연구원은 우리 사회에서 일어나는 다양한 사회 이슈와 문화 현상을 교회적 시각으로 해석하고 분석하여 신앙생활에 도움이 되고자 합니다. 물론 시중에는 신앙생활에 도움이 되는 교회서적이 적지 않습니다. 그러나 대부분 영성 관계 서적의 비중이 높은 반면 급변하는 일상 문화 안에서 생활하는 신앙인들에게 각각의 문화사회적 현상에 대한 신학적·윤리적 반성과 의미를 제공하는 서적은 그다지 많지 않습니다. 따라서 한국가톨릭문화연구원은 사제와 평신도, 수도자를 가리지 않고 우리 교회와 신앙인들에게 반드시 필요한 다양한 의견과 주장, 반성을 담은 소책자 시리즈를 꾸준히 간행할 예정입니다.

　누구나 어려움에 처했을 때는 자신의 정체성에 대해 생각하기 마련입니다. 곧 가톨릭 신자, 혹은 이 시대를 살아가는 사람으로서 '나는 누구인가' 하는 점입니다. 또한 사회적 이슈에 대해 교회 정신에

입각한 성찰과 반성이 존재할 때 비로소 신앙 실천이 구체화될 수 있다고 봅니다. 아무쪼록 간행되는 소책자 시리즈가 여러분에게 신앙과 사회를 다시 생각해볼 수 있는 의미 있는 기회를 마련해주었으면 좋겠습니다.

2023년 5월

김민수 이냐시오 신부

영원한 아름다움인 빛을 찾아서

하느님의 축복을 듬뿍 받은 이 세상은 각양각색의 아름다움으로 가득합니다. 인간, 동물, 식물은 물론 온갖 신비로움으로 가득한 대자연의 아름다움을 바라보며 어찌 감동받지 않을 수 있을까요.

그 머나먼 선사시대, 예측 불가한 거친 자연에 무방비 상태로 노출된 인간은 기나긴 유목생활을 하다 마침내 험난하고 고난한 떠돌이 생활에 종지부를 찍고, '정착 생활'을 시작한 것이 바로 그 위대한 '문명' 발전의 시작이었습니다.

그렇다면 '문명'(文明, civilization)이란 무엇일까요? 사전적 정의에 의하면 문명이란 "인류가 이루어낸 물질적·기술적·사회적 발전"을 뜻합니다.

인류는 문자사용, 관개시설 구축, 수학의 발전 등 다방면에서 괄목할 만한 발전을 하였는데, 그중에서도 문명의 꽃은 바로 '예술'(Art)입니

다. 예술은 인류 발전의 다양한 정신문화적인 축적의 결과물을 '아름다움'으로 녹여내고 있기 때문이지요. 인간의 생존 문제인 의식주가 해결되고, 서서히 대자연과 조화를 이루게 되면서 이제는 보다 쾌적하고 아름다운 주거공간, 장신구 등 '아름다움'을 추구하게 된 것입니다.

이같이 아름다움은 바로 '여유'에서 시작합니다. 여기서 여유란 의식주가 충족되는 경제적인 여유는 물론이고, 그보다 시간적·정신적 여유를 뜻합니다. 각박한 세상에서 열심히 사는 것도 중요하지만, 일상에서 여유 찾기를 게을리 해서는 안 됩니다.

한국인은 참으로 부지런하고 지혜롭습니다. 또 전 세계에서 가장 지능이 뛰어나고, 성실하다는 이야기가 있을 정도지만, 안타깝게도 마음의 여유는 조금 부족한 듯 보입니다. 너무 열심히 살다 보니 그렇게 된 것이겠지요. 하지만 사실은 일에 쫓기고 삶의 여유가 없을수록 더더욱 필사적으로 삶의 여유를 찾아야 하고, 일의 효율성을 위해서도 반드시 필요합니다. 마음의 여유가 없으면 마음도 사고도 경직되어 오히려 일을 그르치게 됩니다.

진정한 쉼인 '여유' 안에서 비로소 나 자신을 돌아보고, 다시 에너지를 얻어 힘차게 살아갈 힘을 얻게 됩니다. 바로 이 순간 '예술'이 그 멋진 길잡이로 등장합니다.

이 책은 미술, 건축, 음악, 문학, 연극, 무용 등 수많은 예술적 표현 중에서도 시각적인 아름다움을 담당하는 '미술' 작품들을 소개하고자 합니다. 가장 부드럽게 다가와 은연중에 마음에 스며들어오는 '아름다움'의

힘은 그 어떤 요란한 정치 슬로건이나 연설보다도 강렬합니다.

예로부터 인류는 진·선·미의 최상위 가치를 추구해오고 있는데, 이는 결코 서로 동떨어진 것이 아닙니다. '진리'를 말하고 '선함'을 말하는 곳에 '아름다움'이 있습니다. '아름다움'이 있고 '진리'가 있는 곳에 '선함'이 있습니다. '선함'이 있고 '아름다움'이 있는 곳에 '진리'가 있습니다. 그리고 이 셋이 훌륭하게 조화를 이룰 때 "하느님 보시기에 좋은" 경지에 이르게 됩니다. 진선미 모두 어느 한 지점에서 만나 '영원한 진리, 선함 그리고 아름다움인 빛'으로 향합니다.

매혹적인 미술 이야기 속으로

레오나르도 다빈치의 '모나리자', 장-프랑수아 밀레의 '만종', 빈센트 반 고흐의 '해바라기', 피카소의 '게르니카', 앤디 워홀의 '마릴린 먼로'에 이르기까지 서양미술사에는 수많은 명작들이 있습니다. 그런데 이 작품들의 이미지를 본 적 있다고 작품을 제대로 봤다고 할 수 있을까요? 이 책에서는 널리 알려져 있는 걸작들은 물론, 조금 덜 알려졌지만 결코 빼놓을 수 없는 훌륭한 작품들도 함께 감상하려 합니다.

원래 이 글은 가톨릭출판사에서 출간하는 잡지 『소년』에 기고한 글들을 묶은 것입니다. 그래서 작품 선정과 설명에서 너무 어려운 전문용어는 최대한 배제하여 초등학교 고학년에서부터 청소년, 어른에 이르기까지 모든 연령층이 편히 읽을 수 있도록 하였습니다. 그리고 소개하는 작품도 그리스도교 미술에 국한하지 않고, 서양미

술사 전반의 걸작들도 수록하였습니다. 큰 역사 속에서 교회 미술을 바라봤을 때 그 진가가 더욱 드러난다는 사실을 발견하게 될 것으로 생각합니다.

책의 앞부분에서는 서양미술사를 이해하는 데 바탕이 되는 선사시대, 고대 메소포타미아, 고대 이집트, 고대 그리스 문명을 소개합니다.

한국에서는 많은 경우, 고대를 간과하고 서양미술사를 살펴보곤 하는데, 이는 인류 역사 저변에 깔려 있는 엄청난 문화적 지층의 존재를 놓치는 것입니다. 수억 수천 년의 역사를 관통하는 시공간 속에서 '나'를 찾는 것은 보다 더 본질에 근접한 '나'를 바라보는 것, 바로 사물을 바라보는 시선의 깊이를 의미합니다.

글을 마무리하기에 앞서 출간에 용기를 주시고 격려해주신 박문수 교수님, 한국가톨릭문화연구원의 김민수 신부님과 오지섭 선생님, 그리고 편집에 애써주신 출판사에 깊은 감사를 드립니다.

그럼 하느님이 허락하신 놀라운 영감을 받아 탄생한 놀랍고 아름다운 미술이야기 속으로 들어갑니다.

2023년 10월

박혜원 소피아

제1장

선사시대,
인류 역사의 시작

문명 이전

오늘날 우리는 현대문명사회에 살고 있다고 하지요. 문명시대 이전 인류는 계속 따뜻하고 먹을 것이 있는 곳을 찾아 이동하며 살았습니다. 그러다 인간은 언제 그리고 왜 정처 없이 떠돌던 삶에 종지부를 찍고 본격적으로 '문명의 시대'에 진입하게 된 걸까요? 어떻게 정착 생활을 하고, 삶의 질을 향상시키고, 화려한 문화를 꽃피우게 된 걸까요?

이 모든 질문에 답하기 위해서는 '문명' 이전의 시대, 바로 인류가 출현한 선사시대부터 살펴봐야 합니다. 놀랍게도 벌써 이때부터 '화려한 '문명' 그리고 '문화'의 조짐이 보입니다. 이 세상은 수십억 년 전부터 존재했습니다. 정확히 언제 시작되었는지는 알 수 없지만 지구 곳곳에서 수많은 화산이 폭발하며 수증기 같은 기체가 지구의 대기를 뒤덮었고, 그것이 대기 중 비가 되었고 다시 지상으로 떨어져 거

대한 바다를 이루게 되었지요.

약 30억 년 전에는 물속에서 화학 반응이 일어나며 최초의 생명체인 '미생물'이 생겨났습니다. 이렇게 지구상 최초의 생명체가 나타나 끝없이 진화하여 오늘의 멋진 자연을 만들었다니 그저 신기하고 경이로울 뿐입니다. 그리고 바로 약 20억 년 전, 지구상에 최초의 '인류'가 출현했습니다. 물론 오늘의 인간 모습과는 거리가 먼 침팬지에 가까운 모습이었지만, 인간은 끊임없이 아주 조금씩 진화했지요.

인간의 탄생

'진화'(進化, evolution)란, "생물이 생명의 기원 이후 점진적으로 변해가는 현상"으로, '인류의 진화'를 'human evolution'이라고 하지요. 현재 밝혀진 가장 오래된 인간의 유골은 대략 320만 년 전 아프리카 대륙에 살았던 오스트랄로피테쿠스 아파렌시스(Australopithecus Afarensis)의 것으로 알려져 있어요. 얼굴 생김새, 걷는 모습도 침팬지에 가까웠지만, 벌써 돌과 몽둥이 같이 간단한 도구를 사용할 줄 알았어요.

그리고 160만 년 전에는 '호모 에렉투스'(Homo Erectus)가 출현했어요. '똑바로 선 사람', 즉 '직립원인'(直立猿人)이라 하는데, 동물을 사냥, 즉 수렵하고 나무의 열매를 따먹는 '채집'생활을 했지요. 그리고 마침내 20만여 년 전, 인류의 조상이라 할 수 있는 '호모 사피엔스'(Homo Sapiens)가 등장했습니다. 호모 사피엔스란 '생각하는 사람' 또는 '지혜가 있는 사람'을 뜻하지요.

기본적으로 오늘의 우리와 아주 비슷한 인류랍니다! 이들은 도구를 만들어 사용하는 것은 물론, '불'을 피울 줄도 알게 되었지요. 인간이 동물과 크게 차별되어 발달하게 된 결정적인 발단은 바로 '불'의 사용에 있다고 할 수 있습니다. 처음에는 질기고 거친 날것을 먹던 인간이 어느 순간, 고기를 불에 익혀 먹으면 훨씬 부드럽고 맛이 좋아진다는 놀라운 사실을 알게 되었지요. 물론 불은 몸을 따뜻하게 해 주기도 하였습니다.

이제 더 이상 씹는 데 필요한 드센 구강뼈가 쓸모없게 되면서 기존의 돌출된 입이 점차적으로 들어가고, 혀와 치아도 작고 치밀해지면서 우리 입구조도 진화하게 되었습니다. 이렇게 구강이 넓어져 혀의 움직임이 자유로워짐에 따라 거친 음식을 씹는 데 사용하던 에너지는 '뇌' 발달을 용이하게 했다고 하지요. 그리고 서로 간의 원활한 소통의 필요성을 느껴 '언어'를 사용하게 되었지요. 당시의 언어체계에 대해 정확히 알 수는 없지만, 거주하던 동굴 벽 또는 바위에 언어로 추정되는 기호들을 잔뜩 새겨놓았습니다. 그리고 인류사에서 '불'의 등장은 인간의 뇌 발달에 결정적인 영향을 주었습니다.

하지만 이 지상에서의 삶은 결코 녹록치 않았어요. 대략 320만 년 전, 바로 오스트랄로피테쿠스가 활동할 때부터 '빙하기'가 시작되어 온 세상이 꽁꽁 얼어붙었지요. 그래서 인류보다 훨씬 크고 힘이 센 동물들도 끔찍한 추위를 이겨내지 못하고 결국 멸종하게 된 반면, 육체적으로는 약하지만 뛰어난 두뇌를 가진 인간만이 생존하게 되었

습니다. 이 혹독한 빙하기는 약 1만 년 전까지 계속 이어졌다고 합니다. 인류의 시초인 유인원은 보다 따뜻한 기후와 식량을 찾아 지구 대륙 전체로 이동하는 대장정을 펼쳤어요.

유인원이 맞서야 하는 어려움은 혹독한 추위만이 아니었죠. 거대한 매머드(mammoth)를 비롯한 무시무시하고 힘센 동물이 지배하는 야생의 자연에서 살아남아야 했으니까요. 다행히 유인원에게는 동물보다 우월한 '두뇌' 그리고 '지혜'가 있었지요.

종교의 탄생

'위기는 곧 기회'입니다. 세상을 이기는 것은 폭력, 힘이 아니라 영민한 두뇌와 지혜 그리고 무엇보다 위기를 극복하려는 '굳은 의지'입니다. 아무리 우수한 두뇌를 갖고 있더라도 바른 의지가 없다면 난관을 극복할 수 없을 테니까요. 이렇게 두뇌, 지혜 그리고 굳은 의지의 소유자인 인간은 빙하기를 기점으로 '만물의 영장'이 되기에 이른 것이니 참으로 자랑스럽고 가슴 뭉클합니다. 그 어떤 어려움에 직면하더라도 극복할 수 있는 '용기와 의지의 DNA 역사'는 이렇게 깊은 역사를 갖고 있습니다. 정말 든든하지요? 우리가 마음만 먹으면 무슨 일이든 해낼 수 있는 이유입니다.

또한 20만 년 전부터 특별한 방법으로 시신을 매장하는 관습이 생겼는데, 사람이 죽으면 시신과 함께 '부장품'(副葬品)을 넣어주었지요. 부장품이란 고인이 사후세계에서 사용할 물건을 묘에 함께 넣는 것

을 일컬어요. 그리고 고인의 명복을 위해 종교 의식을 거행했어요. '부장품'을 고인과 함께 묻었다는 것은 이 세상에서 목숨을 다하면 삶이 완전히 끝난 것이 아니라 저세상에서도 이어진다는 믿음이 있었다는 뜻이겠지요. 그 누구도 사후세계를 직접 보지 못했지만, 죽음과 함께 이 세상에서의 삶이 완전히 끝난다면 너무 허무하다고 생각한 걸까요. 민족마다 매장 관습은 제각각이지만 희한하게도 동서양, 아프리카를 막론하고 '영원의 세계'의 존재에 대한 믿음을 갖고 있었다는 사실이 정말 신기하기만 합니다.

이렇게 인류사에서 종교의 역사는 오래되었습니다. 어떤 학자들은 "죽은 자에 대한 두려움 때문에 부장품을 묻었다"고 하는데 이 말에도 일리가 있지요. 어떤 곳인지 모르는 미지의 세계인 저세상에 대한 막연한 두려움은 당연하다고 생각됩니다. 인간은 어떻게 영원하고 절대적인 존재, 이 거대하고 오묘한 우주질서를 관장하는 존재에 대해 알게 된 걸까요? 아마도 하느님께서 그의 존재를 알아보는 지혜를 주신 덕분이라고 생각합니다. 천둥 번개, 홍수, 폭풍우 등 예측불가능하며 인간의 힘으로는 도저히 통제할 수 없는 어마어마한 힘을 가진 대자연 전체가 일정한 질서를 유지하며 돌아가는 것을 지켜보면 자연스럽게 이를 움직이는 어떤 절대적인 존재가 있으리라 생각했을 것입니다. 이렇게 인간은 대자연에서 신의 존재를 깨우치게 되었고, 거기에서 '종교의 역사'가 시작됩니다.

예술의 기원

더 나아가 '지혜와 우수한 두뇌를 겸비한 인간'은 자신의 삶을 개선하고 발전시키고자 하는 의지도 갖고 있었습니다. 인간은 이전보다 정교해진 도구를 활용하는 것은 물론이고, 옷도 만들어 입었고, 음악 그리고 벽화와 조각작품도 남겼습니다.

물론 이 책에서 제가 깊은 관심을 갖고 살펴볼 분야는 바로 벽화와 조각 등의 미술 분야지요. 이들은 인류 역사 최초의 '예술 행위'라 할 수 있는 동굴벽화와 조각작품을 남겼습니다. 이제 본격적으로 인류 예술사의 드라마가 펼쳐지게 된 것이지요.

그런데 작품을 본격적으로 살펴보기에 앞서 반드시 알아야 할 기본상식이 하나 있습니다. 앞으로 '기원전'이라는 표현이 자주 나올 텐데, 그 뜻을 알아야겠지요. 기원전을 영어로 B.C.라고 하는데, 이는 예수 탄생 이전(Before Christ=B.C.)의 약자입니다. 서양에서 그리스도의 탄생을 인류사의 거대한 시작을 알리는 기준으로 정한 것이죠. 그만큼 서양문화에서 그리스도교 문화가 차지하는 비중과 위상을 확인할 수 있습니다. 그럼 이제부터 본격적으로 작품들을 직접 만나보면서 서양미술사의 매혹적인 세계로 들어가겠습니다. 준비되셨나요?

빌렌도르프의 비너스

거대한 인류 예술사의 서막을 여는 작품으로 선사시대의 '빌렌도르
프의 비너스'(Venus of Willendorf)를 소개하고자 합니다. 기원전 25000~
기원전 20000년경 제작된 것으로 추정되는 이 작품은 20세기 초인
1909년 오스트리아 다뉴브 강가의 빌렌도르프에서 발견되었습니
다. 그래서 이름이 그렇게 붙여졌습니다. 그런데 왜 '비너스'(Venus)라
고 불리게 된 걸까요?

'비너스'는 그리스 로마신화에 등장하는 가장 강력한 힘을 지닌 신
인 주피터(Jupiter)의 딸이자 '미의 여신'이지요. 모두가 알다시피 비너
스는 영어식 이름이고, 로마식으로는 베누스, 그리스식으로는 아프
로디테(Aphrodite)라고 부릅니다. 마찬가지로 주피터는 로마식 명칭으

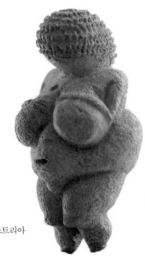

빌렌도르프의 비너스
기원전 25000~기원전 20000년경,
돌, H. 11cm, 비엔나 자연사 박물관, 오스트리아

로, 그리스에서는 제우스(Zeus)라고 합니다. 그리스 로마신화의 모든 신들의 이름은 이같이 두 가지로 불리니 처음에는 조금 헷갈리지만, 조금씩 익혀나가면 어렵지 않답니다.

그럼 우선 서양미술사 속에서 화가들이 그린 가장 아름다운 비너스 중 대표적인 그림 한 점을 살펴보겠습니다.

'비너스의 탄생'은 이탈리아 르네상스 전기시대의 화가인 산드로 보티첼리(Sandro Botticelli, 1444/45~1510)의 작품입니다. (9장 참조) 신화에 의하면 제우스의 딸 비너스는 바다 물거품에서 솟아났다고 하는데, 그야말로 눈부시게 아름다운 미모와 자태를 드러내는 매혹적인 모습입니다. 보티첼리뿐만 아니라 서양미술사에 등장하는 수많은 화가들이 '미의 여신'인 비너스의 모습을 매우 아름답게 그렸습니다.

그럼 다시 '빌렌도르프의 비너스'로 돌아옵니다. 역시 '비너스'라고 하면 아름다운 모습을 기대할 텐데, 여기에서는 심하게 살이 찐 여인이 있습니다. '미의 여신'은커녕 우리가 흔히 생각하는 아름다운 모습과도 거리가 먼 모습인데, 어떻게 비너스라는 이름을 붙인 걸까요? 고고학자들이 고심하여 이 조각상에 적합한 이름을 찾아 붙인 것이니 분명 합당한 이유가 있겠지요. 그렇습니다. 선사시대에는 이런 모습의 여인을 가장 아름답다고 생각한 거예요. 태아가 자라는 자궁이 있는 엉덩이가 큼직하니 아기를 잘 낳을 것이고, 게다가 젖가슴이 크니 건강하고 신선한 모유가 많이 나와서 아기를 잘 기를 수 있을 것이라고 생각한 겁니다.

선사시대 남자들은 밖에 나가 물고기를 잡고, 야생동물을 사냥해 오는 등 먹을거리를 마련해오고, 여자들은 집에서 건강한 아이를 낳아 잘 키우는 것이 가장 고귀한 역할이자 아름다운 모습이라고 생각한 것이지요.

이를 일컬어 '풍요'(豐饒)와 '다산'(多産)의 의미를 담고 있다고 합니다. 선사시대 당시 거친 대자연에서 생존하기 위해서는 건강한 일꾼들이 많이 필요했을 테니까요. 이렇게 시대마다 '아름답다'고 생각한 모습, 즉 '아름다움의 기준'이 달랐다는 점이 참 흥미롭지요.

그럼 구체적으로 비너스를 살펴볼까요. 동그란 머리는 보글보글 파마를 한 듯 짧은 곱슬머리이고, 이목구비는 아예 표현하지도 않았네요. 엄마의 역할이 중요하지 그 생김새는 그리 중요하지 않다는 의미겠지요. 부드럽게 흐르는 좁은 어깨를 내려오면 엄청나게 큰 젖가슴이 있고, 배도 불룩 튀어나왔으며, 엉덩이도 거대합니다. 이 비너스의 다리를 보티첼리의 비너스와 비교해보니, 그 기이함이 더욱 두드러집니다. 우아하게 쭉쭉 뻗은 길고 예쁜 다리는커녕 매우 짧고 퉁퉁하고, 발은 아예 표현하지도 않았네요.

아름다움의 기준을 외모가 아니라 '풍요다산'의 기능에 집중했다는 점은 '미'에 대한 깊은 통찰에서 비롯되었다고도 볼 수 있지만, 한편으로는 아직 생존의 문제 시급해서 시각적인 즐거움을 찾기에는 여유가 없었기 때문이었는지도 모르겠습니다.

뿐만 아니라 작품의 크기가 매우 클 것 같은데, 사실은 키가 불과

11센티미터밖에 되지 않습니다. 작품에서 느끼는 거대한 느낌을 일컬어 '기념비적', 즉 '모뉴멘탈'(monumental) 하다고 하는데, 이런 놀라운 착각을 하게 되는 것은 작품 형태가 군더더기 없이 단순하고 대담하게 표현되었기 때문이지요.

이렇게 비너스는 시대와 문화마다 각기 다른 '아름다움'의 기준에 따라 발달하였습니다.

뿔나팔을 든 여인

두 번째 작품 '뿔나팔을 든 여인'(Venus of Laussel)은 프랑스 남서부 도르도뉴 (Dordogne) 지방 마르케에서 발굴된 작품입니다. 작품이 발견된 마을 이름을 따서 '로셀의 비너스'(Venus of Laussel)라고 부르기도 합니다. 앞에서 소개한 '빌렌도르프의 비너스'보다 무려 1만여 년 후인, 기원전 15000년경에 만들어졌습니다. 두 작품 모두 여인의 모습을 표현했는데, 많은 차이가 있지요. 앞의 작품은 360도를 돌려서 감상할 수 있는 3차원의 '조각'(sculpture)인 반면 이 작품은 2차원인 '부조'(relief)입니다. 부조는 평면에서 돌출된 조각을 일컫지요. 돌출 정도에 따라 많이 볼록하면 고부조(high relief), 약간만 입체적이면 저부조(low relief)라고 합니다. 이 작품은 '저부조'에 속합니다. 그럼 이 여인을 좀 더 자세히 살펴볼까요.

여인의 이목구비 역시 뚜렷하지 않고, 아예 거친 돌의 질감이 그대로 느껴집니다. 앞의 비너스보다 넓은 어깨를 한 이 여인은 오른손에

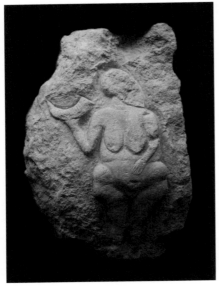

뿔나팔을 든 여인
기원전 15000년경, 석회암 부조,
보르도 아키텐 박물관, 프랑스

사냥한 동물에게서 얻은 뿔을 들고 있고, 다른 손은 배 위에 살포시 올려놓고 있습니다. 뿔은 영양 정도의 비교적 작은 몸집을 가진 동물의 것으로 보입니다.

그리고 비너스에 비해 가슴은 훨씬 작지만 힘없이 축 늘어진 것이 벌써 많은 아이들에게 젖을 물린 듯 보입니다. 가슴보다 엉덩이를 유독 크게 표현한 것을 보니, 이 이름 모를 조각가는 가슴보다는 태아를 키우고 출산하도록 해주는 자궁을 더 중요하게 여긴 것 같습니다.

그렇다면 이 여인이 든 뿔나팔은 무슨 의미를 가진 걸까요? '동물의 왕국' 같은 다큐멘터리 프로그램에서 뿔 달린 동물들이 서로 뿔을 부딪치며 힘겨루기 하는 모습을 많이 보았을 겁니다. 뿔은 자신을 보

호하기 위한 무기이지요.

뿔은 바로 '힘'의 상징으로 남성의 '성기'를 상징하기도 합니다. 성기는 여성과 사랑을 나누어 생명을 잉태하게 하는 힘이 있으니 분명 위대한 힘임에 틀림없지요. 그러니 여인이 들고 있는 뿔나팔은 사냥의 시작이나 위험을 알리려는 것이거나 권력의 상징 또는 부적으로 몸에 지니는 용도였을 것으로 추정됩니다.

앞에서 본 '빌렌도르프의 비너스'는 여성의 모습만을 담았다면 여기에는 뿔이라는 남성적인 힘까지 더해져 풍요와 다산에 대한 염원이 더욱 강조된 것이라 하겠습니다.

말과 소들의 모습

다음에 소개할 작품은 '뿔나팔을 든 여인'과 거의 같은 시대에 그려진 프랑스 라스코(Lascaux)의 동굴벽화입니다. 라스코는 프랑스 남서부 도르도뉴 지역에 위치하고 있습니다. 1940년 어느 날 네 명의 청년이 도르도뉴 지역의 라스코 성으로 가는 비밀 통로를 탐색하던 중에 역사에 길이 남을 동굴벽화를 발견한 것입니다. 라스코 동굴은 고고학 역사상 위대한 발견 중 하나로, 오늘날에도 많은 이들이 찾는 명소입니다.

이 그림은 기원전 15000년에 그린 것이라고 알려주지 않으면 21세기 현대 작가가 그렸다고 해도 믿을 만큼 말의 움직임에서 생기를 느낄 수

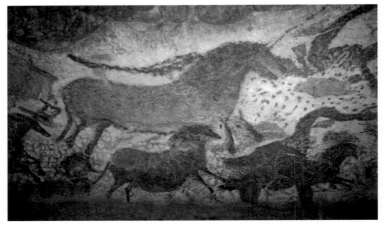

말과 소들의 모습 기원전 15000~기원전 10000년경, 도르도뉴 라스코 동굴벽화, 프랑스

있습니다. 색이 상당히 다채로운데, 다양한 색을 내는 돌, 흙, 석회, 불에 탄 뼈 등 자연에서 얻은 천연 염료를 빻아서 채색한 것입니다.

채색은 동물의 털을 묶어서 만든 붓을 사용하기도 했지만, 작은 나무 대롱에 염료를 넣고 입으로 불어서 채색하는 방법을 사용하기도 했다고 합니다. 그렇게 하면 보다 넓은 면적을 균일하게 칠할 수 있었지요. 그리고 검은 윤곽선의 드로잉은 불에 구운 숯 조각으로 그렸습니다. 요즘 유행하는 '자연친화적'인 채색방법이었습니다.

동굴 벽에 그린 이 그림들은 시대를 초월하여 매우 현대적으로 다가옵니다. 오히려 너무 정밀하게 묘사하지 않고 동물의 주된 특징을 잘 잡아서 단순한 선과 면으로만 표현하여 더욱 생기가 넘칩니다.

들소

이번에는 프랑스를 떠나 스페인 북부 알타미라(Altamira) 동굴로 떠나볼까요. 이 동굴은 1879년에 한 사냥꾼이 발견했는데, 당시 벽화 보존 상태가 너무나 훌륭해서 처음에는 가짜로 여겨지다가 1902년에 이르러 선사시대 후기 구석기 시대의 벽화로 인정받았다고 합니다.

알타미라 동굴벽화 역시 프랑스의 라스코 동굴과 비슷한 시기인 기원전 15000년경에 그려진 것으로 추정하고 있습니다. 폭이 무려 9미터에 달하는 동굴 벽에 힘차게 움직이는 동물들을 가득 그려놓았는데, 그중에서 여기 소개할 작품은 '들소'입니다. 날렵한 '선'(線)적인 표현이 두드러지는 라스코의 벽화에 비해 더 탄탄해 보이는 근육질의 힘, '형태'(形態)의 볼륨감이 두드러지는 표현을 자랑하고 있습니다.

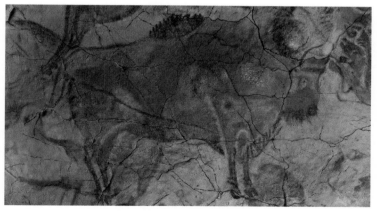

들소 기원전 15000년경 암각화, 알티미라, 스페인

황소의 변신-피카소

알타미라의 '황소'를 보면 피카소의 석판화 연작인 '황소'(The Bull)가 떠오릅니다. 이 작품은 20세기를 대표하는 스페인의 화가 파블로 피카소(Pablo Picasso, 1881~1973)의 판화 시리즈인데, 특히 왼쪽 상단의 황소는 라스코와 알타미라의 소들과 매우 닮았습니다.

황소의 힘찬 모습을 단순하고 사실적으로 표현하는 것을 넘어 "최소한의 선"으로 황소의 실루엣만 표현하였습니다. 사물을 표현할 때 다각도, 즉 여러 방향에서 본 것을 동시에 한 화면에 표현해낸 것이 획기적인 '입체주의'(Cubism)였지요.

이 '황소' 시리즈에서는 황소를 계속 단순화시켜 마지막에는 '최소한의 선'으로만 표현한 것을 볼 수 있습니다. 알타미라의 소들과 피카소의 소는 다른 배경과 시대에 그려졌지만 모두 생동감이 넘치는 생명력을 갖고 있다는 공통점이 있습니다. 진정 훌륭한 예술은 시공간을 초월한다는 사실을 확인하는 순간이지요.

그런데 이들은 왜 동굴 벽면에 매머드, 들소, 말, 영양 등의 모습을 그린 걸까요? 학자들은 오랜 연구 끝에 '주술적인 효과'를 위한 것이었다는 결론에 이르렀습니다. 주술(呪術)이란 "신비적인 힘을 빌어 문제를 해결하는 방법"으로, 영어로 'shamanistic'이라고 하지요. 그러니까 사냥하고픈 동물을 벽에 그리고 나서 사냥을 나가면 그 동물을 잡을 수 있다고 믿은 것입니다. 역시 생존을 위한 절박한 마음에서 생

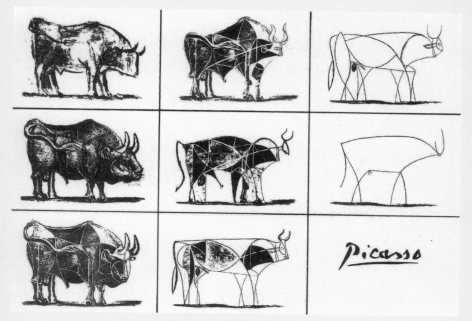

황소
1945~46년, 파블로 피카소, 석판화, 뉴욕 현대미술관, 미국

각해낸 방법이었지요.

희한하게도 이런 주술적인 행위는 인류 역사에서 공통적으로 나타납니다. 한국에서 가장 오래된 종교 역시 무교(巫敎)이고, 종교 행위를 하는 이를 무당, 즉 '샤먼'(shaman)이라고 하지요. 그런데 저는 이들이 주술적인 목적으로 벽화를 그렸지만 나중에는 '보기 좋아서', 즉 '아름답다고 여겨서' 더욱 적극적으로 동굴 내부를 '보기 좋게' 꾸민 게 아닐까 하고 생각합니다. 그런데 미술사적으로 보면 선사시대의 유물들은 '아름다움을 목적'으로 만들어지지 않아서 '예술'이라고 부르지는 않습니다.

물론 아직 본격적으로 '예술'(art), 즉 '아름다운 작품, 예술품을 만드는 창조 행위'가 시작되지는 않았지만, 지혜롭고 감각적이며 창의적인 인간은 이렇게 자연스럽게 '아름다움'에 눈을 뜨게 되었습니다. 세상일이란 치밀한 의도와 계획에 따라 결과를 얻기도 하지만, 때로는 자연스럽게 흘러가는 과정에서 우연 아닌 우연의 결과로 어떤 놀라운 발견이나 발명을 하고 그 결과물을 얻는 경우가 많으니까요.

그럼 이제 본격적으로 인류 문명의 시작을 알리는 고대문명 속으로 들어갑니다. 다음 장에서는 인류 역사에서 가장 오래되었다고 전해지는 '메소포타미아 문명'을 만나봅니다.

제2장

문명의 시대가
열리다

문명의 시작

기원전 9000년경, 지금으로부터 약 1만 1000년 전, 먹을 것과 보다 살기 좋은 곳을 찾아 이동하며 살았던 인류는 마침내 한곳에 정착하여 살기 시작했습니다. 땅에 씨를 뿌려 재배하고 곡식을 수확하는 방법을 터득하여 본격적인 '농경생활'을 시작한 것입니다. 물론 사냥은 계속 이어갔지만, 더 이상 긴박하게 하루하루를 이어나가기 위한 것이 아니었지요. 그리고 소, 염소, 양 같은 동물들을 집에서 키우는 '목축'을 시작하며 우유와 고기, 가죽 등을 손쉽게 얻을 수 있게 되었습니다.

이스라엘 예루살렘의 북동쪽에 위치한 예리코(Jericho)는 구약성경에도 나오는 고대 도시입니다. 이곳에서 기원전 9000~8000년경으로 추정되는 세계에서 가장 오래된 도시의 유적이 발견되었습니다. 인류가 최초로 공동체를 이루어서 살았던 유적이지요.

기원전 5200년경 메소포타미아 남부 우바이드(Ubaid)라는 곳에서

는 직접 집을 짓고, 작은 마을 공동체를 이루어 살았어요. 집단생활의 효율성은 혹독한 자연에 노출된 채 살았던 선사시대부터 자연스럽게 습득하게 된 삶의 지혜였지요. 위험이 닥쳤을 때 여럿이 힘을 모으면 보다 수월하게 문제를 해결할 수 있었으니까요. "인간은 사회적인 동물"이라고 하는 이유입니다. 하지만 안타깝게도 많은 이들은 자기 욕심만을 채우기 위해 협동하지 않는 모습을 흔히 보게 되지만 말이지요. 인류의 선조들은 조금씩 양보해서 힘을 합하면 더욱 큰 힘을 낼 수 있다는 사실을 일찍부터 깨달았습니다.

기원전 4000년경, 점차적으로 인구가 증가하면서 마을을 이끄는 우두머리, '족장'이 등장하게 되었고, 공동체의 질서유지를 위해 지켜야 할 규칙도 만들었습니다. 이제 공동체에는 족장, 귀족, 농부, 장인, 노예 등의 '계급'이 생겼고, 문명발전의 과정에서 획기적인 발명도 하게 되었습니다. 우연한 계기로 구리나 주석 같은 금속을 발견하였고, 이 금속을 이용하여 '청동'(bronze)을 만들기에 이르렀습니다.

청동의 등장은 인류 문명의 발전사에서 획기적인 사건이었다고 할 수 있습니다. 청동은 기존의 돌, 동물 뼈, 나무보다 견고하면서도 유연해서 정교한 '도구'는 물론이고 강한 '무기'를 만들 수도 있었기 때문이지요. 인류의 역사는 전쟁의 역사라고 해도 과언이 아닙니다. 전쟁에서 승리한 자가 땅과 막대한 부를 차지했으니 강력한 무기, 즉 '청동' 무기의 등장은 무척이나 중요했지요. 기원전 1200년경 더욱 견고한 '철기'(iron)가 등장할 때까지 청동은 핵심적인 금속재료로 인류 문

명 발전에 크게 기여했습니다. 그리고 예전에는 서로 필요한 것을 물물교환 하였다면, 이제는 물건에 값을 매겨 사고팔기 시작했지요. 본격적으로 '상업'이 시작된 것입니다.

메소포타미아 문명

흔히 인류 4대 문명의 발상지로 메소포타미아, 이집트, 황하, 인더스를 꼽습니다. 이들 지역에서는 비옥한 땅을 일구어서 농경생활을 하면서 도시를 건설하였는데, 무엇보다 교통과 농업에 필요한 물이 풍부한 지역이었다는 공통점이 있습니다.

고대문명은 풍요로운 강이 있는 지역에서 발달하는데, 메소포타미아 문명은 티그리스-유프라테스강, 이집트 문명은 나일강, 황하 문명은 양쯔강 그리고 인더스 문명은 인더스강을 중심으로 발달하였습니다. 이들 문명 중에서, 여러 의견이 있지만 티그리스-유프라테스강 유역에서 탄생한 메소포타미아 문명에서 인류 최초의 '국가' 공동체가 생긴 것으로 알려져 있습니다. 메소포타미아라는 말은, 메소(meso, '사이')와 포타미아(potam, '강')를 합한 말로, 'Y'자 형태로 길게 뻗은 '티스리스-유프라테스 강 사이에 발달한' 문명을 뜻합니다.

이 문명은 오늘날의 이라크와 시리아, 이란에 걸쳐 발달했는데, 수천 년 전 인류 문명을 찬란하게 꽃피웠던 이 지역이 오늘날에는 전쟁과 내전 같은 정치적 혼란을 겪고 있어 서글픈 마음이 듭니다. 그리고 무엇보다 고대문명의 소중한 유산들이, 문명을 건설한 인류의 후

예들이 만들어낸 무기들로 인해 파괴되고 훼손되고 있는 것은 참으로 안타까운 일입니다. 더 이상 인명과 문화유산의 피해가 없기를 간절히 기도할 뿐입니다.

야생염소가 있는 도기

메소포타미아에서 최초로 인류 문명을 꽃피운 도시 중 이란 남서부에 있는 수사(Susa)로 가보겠습니다. 이제 더 이상 먹을 것을 그때그때 마련하는 것이 아니라 식생활에 여유가 생겨서 먹고 남은 식량을 저장하였어요. 먼저 흙을 빚어 도기를 만들고, 보기 좋게 멋진 그림을 그려서 장식도 했습니다

먼저 감상할 작품은 바로 도기입니다. 이란 수사에서 기원전 4200년경에 제작된 것으로 추정되는 '야생염소가 있는 자기'가 발굴되었는데, 이 자기는 식품을 저장하는 용도로 만든 게 아니었어요.

석기시대에서 청동기시대로 넘어가는 과도기에 새로운 장례 풍습이 생겼는데, 사람이 죽으면 일단 시신을 매장했다가 뼈만 남게 되면 이를 다시 도기에 넣어 매장하는 방식이었지요. 이 기다란 실린더 모양의 도기는 높이가 29센티미터로 사람의 뼈를 담는 용도였습니다. 이미 시간이 지나서 해체된 뼈니 이 작은 도기 안에 넣을 수 있었겠지요.

길쭉하니 위로 약간 벌어진 모양의 도기는 다양한 기하학적 문양

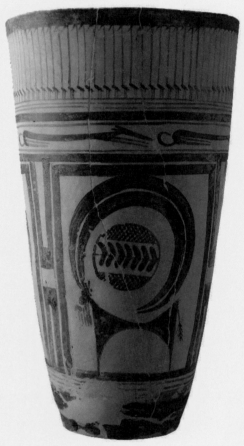

야생염소가 있는 도기
기원전 4200년경, 도기에 채색, 수사 출토, H. 29cm, 파리 루브르 박물관, 프랑스

으로 채워졌고, 중앙의 커다란 직사각형 공간에도 기하학적인 그림이 그려져 있습니다. 얼핏 보면 무슨 추상적인 기호처럼 보이는데, 자세히 보면 둥근 나선 모양의 큰 뿔을 단 야생염소의 옆모습으로 곧게 서 있는 모습이지요. 부스스한 꼬리에는 염소수염을 닮은 털을 달고 있네요.

염소 위 수평의 긴 띠 공간에는 긴 허리에 짧은 다리를 한 사슴으로 보이는 네 발 달린 동물이 줄지어 있고, 제일 위쪽에는 긴 목을 한 학 또는 두루미가 줄지어 있는데, 얼핏 보면 수직 줄무늬처럼 보입니다.

흥미로운 점은 동물들을 '양식화'(stylize), 즉 단순하게 문양화하여 장식적으로 표현했다는 점인데, 반복적으로 표현된 동물들과 야생염소는 '대자연의 순환', 그 '영원성'을 상징하고, '힘'을 상징하는 야생염소의 뿔은 '자연의 힘, 에너지'를 표현한 것으로 추정할 수 있습니다. 이렇게 자연의 영원성과 에너지에 감싸인 인간은 예전에는 두려움의 대상이기만 했던 대자연에 적응해가며 서서히 자신감을 얻기 시작했을 것입니다. 정말 '만물의 영장'이 된 것이지요. 그런데 그 의미를 떠나서 이 도기 자체가 참 아름답습니다.

깊은 의미를 담고 있으면서도 단순하고 추상적으로 표현한 것이 참으로 현대적으로 느껴집니다. 여기서 '현대적'이란 단순하면서도 세련된 것을 일컫지요. 한 시대의 가치관과 양식은 취향에 따라 끝없이 변모하지만, 아름답고 좋은 것은 영원합니다.

위대한 수메르 문명

기원전 3500~2500년경 메소포타미아 남부에서 가장 발달하고 도시화된 곳은 바로 수메르(Sumer) 지역이었습니다. 수메르 문명은 인류문명의 토대라고 할 수 있을 만큼 정치, 경제, 기술, 문화 등 다방면에서 발전을 이룩하였습니다.

우선 수메르인들은 설형문자 또는 쐐기문자라 불리는 문자를 사용했어요. 문자가 정말 기다란 쐐기처럼 생겨서 그렇게 부르는 것이지요. 수메르인들은 진흙판에 뾰족한 도구로 기호를 새겼는데, 곡식과 가축 등 상품을 분류하고 수를 세기 위해서였지요. 이같이 단순한 수식이나 사소한 기록에서 역사, 왕의 업적, 계약서 등에 이르기까지 일상의 모든 일을 기록으로 남기기에 이르렀습니다. 이런 기호체계를 만들고 사용한 사람들은 당시 최고의 지식인이자 특권층인 서기

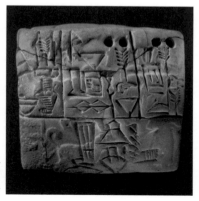

쐐기문자 점토판
기원전 3100~기원전 2900,
뉴욕 메트로폴리탄 박물관, 미국

페니키아 알파벳

관이었습니다. 이같이 수메르 문명인들에게는 문자가 있었지만 백성의 대부분은 문맹이었고, 극소수의 지식층만 사용했습니다.

수메르에서 쐐기 문자가 발명된 것처럼 멀리 중국에서도, 그리고 한참 후에 중앙아메리카에서도 문자가 만들어졌고 오늘날의 레바논인 '페니키아'(Phoenicia) 지역에서 최초의 알파벳이 만들어졌습니다. 현재 우리가 사용하는 것과 그 모습이 사뭇 다르지요. 두 번째로는 수학이 발달했습니다. 덕분에 처음으로 바퀴 달린 전차가 등장했지요. 오늘날에는 자동차나 수레에 바퀴가 달린 것을 당연하게 여기지만, '바퀴'의 발명은 이동과 운송의 혁명을 가져왔습니다. 바퀴는 바로 그릇을 빚을 때 쓰는 돌림판을 발전시켜 고안해낸 발명품이었습니다. 초창기의 바퀴는 속이 꽉 찬 나무로 만들어서 몹시 무거워서 빠르게 구르지 못했지만 그로부터 1천여 년 후 부챗살 모양의 속이 빈 바큇살이 발명되어 훨씬 가볍고 이동 속도도 빨라졌습니다.

체계적인 법률과 다양한 주제의 문학도 꽃피었다고 합니다. 한 공동체가 조화롭게 질서를 유지하며 살기 위해서는 규율 및 법률이 필요합니다. 어느 공동체든 다양한 사람들이 모여서 살다 보면 문제가 생기기 마련이기 때문에 적절한 통제 시스템이 필요하지요. 그리고 창조 신화와 전쟁 영웅, 사랑 등을 주제로 한 문학도 발달하였습니다. 이는 물론 문자가 있었기 때문에 가능했지요. 그리고 뒤에 소개할 '지구라트'라는 기념비적인 건축물과, 놀랍도록 정교하고 화려한 예술도 발달했습니다.

수메르 문명이 이같이 놀라운 발전을 이룰 수 있었던 것은 역시 농경생활로 얻은 '풍요' 덕분이었지요. 의식주의 기본 욕구가 채워지자 보다 쾌적한 생활을 추구하게 되었습니다.

티그리스-유프라테스강은 어떤 해에는 풍성한 수확을 허락했지만 어떤 해에는 가뭄으로 메말라버리기도 했어요. 그래서 수메르인들은 항상 물을 공급할 수 있는 '관개수로'(灌漑水路)를 개발하기에 이르렀습니다. 평야 전체에 수로 체계를 갖추어놓아서, 그야말로 일년 내내 농사를 지어 배불리 먹을 수 있는 지상낙원을 건설했다고 합니다.

물론 정확한 계산이 요구되는 일이니, 고도의 '수학'이 발달해서 가능했겠지요. 그러나 이 역시 가뭄, 홍수, 기후변화 등 자연재해의 위험에서 완전히 벗어나는 것은 아니어서 자연을 움직이고 관장하는 신들에게 제사를 지냈습니다. 인간의 생존을 위해 신을 찾은 것이죠.

고대사회에서 가장 강력한 권한을 가진 인물인 '왕'은 신과 직접 대

화할 수 있는 신적인 존재로 여겨졌습니다. 그래서 신에게 봉헌된 거룩한 '신전'에서 신에게 제사를 올리는 막중한 임무는 바로 왕의 몫이었습니다. 왕은 통치자이자 제사장이었습니다. 이렇게 고대사회에서는 권력과 종교 간의 구분이 없는 제정일치(祭政一致) 사회였습니다.

사자들을 다루는 영웅

이번에는 오늘날의 이라크 텔 아그랍(Tell Agrab)에서 출토된 유물로, 수메르인들이 남긴 '사자들을 다루는 영웅'(Gilgamesh wrestling two lions)에 대해 알아볼까요. 이 유물은 신에게 제사를 지낼 때 사용한 의식용 잔으로, 현재 상단부는 사라지고 하단의 작은 조각만 남아 있습니다.

잔 가운데에는 턱수염이 있는 '사람'이 나오는데, 이상적인 비율의 고전적인 미남은 아니지만 영웅의 기세와 여유가 느껴지는 늠름한 모습입니다. 남자 양편으로 등을 돌린 사자가 한 마리씩 있고, 남자는 사자꼬리를 고삐처럼 잡고 무언가 흡족한 듯, 입가에 은은한 미소를 짓고 있네요. 고대 시대에 턱수염은 연륜과 지혜, 그리고 권력을 가진 자임을 말해줍니다. 그렇다면 이 장면은 무엇을 의미하는 것일까요?

이제 뛰어난 두뇌와 강한 힘, 그리고 용맹함까지 갖추게 된 인간은 동물의 왕인 사자를 한손으로 제압하기에 이르렀습니다. 항상 두려움의 대상이었던 '거친 자연'을 정복한 인간의 자신만만하고 패기 넘

사자들을 다루는 영웅
기원전 3500~기원전 3000년경, 도기, 바그다드 박물관, 이라크

치는 모습이지요.

기원전 2100년경에 씌어진 수메르 왕의 목록에 보면, 우루크(Uruk) 제1왕조의 전설적인 왕으로 수많은 신화나 서사시에 등장하는 영웅 인 길가메시(Gilgamesh)라는 인물이 나옵니다. 영웅적인 힘을 지녔으 며 난폭했던 왕은 사후에 가축과 목축의 신으로 추앙받았는데, 이 잔 의 주인공을 길가메시로 보는 학자들이 많습니다. 남자의 얼굴에서 는 여유로우면서도 근엄한 무게감이 느껴집니다. 무시무시한 사자 가 그의 앞에서는 온순한 애완동물처럼 길들여진 모습입니다. 이 작 품은 이제까지는 두려움의 대상이었던 대자연, 즉 신에 대해 인간이 조금은 자신감과 여유를 갖게 되었음을 보여줍니다.

다음 작품 역시 의식용으로 사용한 '사자들을 다루는 영웅'이 조각된 잔입니다. 잔의 절반이 사라진 상태지만 다행히도 용기의 온전한 모습이 어떠했는지 가늠하기에 부족함이 없습니다.

앞서 소개한 잔과 마찬가지로 이라크의 텔 아그랍에서 출토된 것으로 '영웅과 동물이 떠받고 있는 잔'(Cup Supported by Hero and Animals)이라 불리는 유물입니다. 입가에 은은한 미소를 짓고 있는 턱수염의 남자는 양쪽 편에 있는 사자의 꼬리를 세게 잡고 있습니다. 그런데 양손도 모자라 상단부에 있는 사자 꼬리가 남자의 양 옆구리에 말려 올

영웅과 동물이 떠받고 있는 잔
기원전 3500~기원전 3000년경, 도기, 시카고 대학 오리엔탈 박물관, 미국

라가 있어서 남자가 단번에 사자 네 마리를 제압하는 모습을 표현하고 있습니다. 과장이 매우 심하지요. 아무리 힘센 장사라고 해도 사자 한 마리를 상대하는 것도 버거울 것입니다.

하지만 환상적인 신화의 세계를 이성의 잣대로만 볼 수는 없는 법이지요. 비현실적인 비약이 있어서 무한한 상상력을 자극하는 것이 바로 신화의 매력이랍니다.

이 잔은 비로소 사자 네 마리를 단번에 제압할 수 있을 만큼 대단해진 인간의 위상과 자신감을 보여주어 흐뭇한 미소를 머금게 만드는 작품입니다. 그 상상력과 과장된 표현이 정말 기발하고 재미있습니다.

아부 신전의 조각상들

메소포타미아인들이 만든 대부분의 조각상은 신에게 바치기 위한 것이었습니다. 앞서 그들이 관개시설을 만들어서 풍요로운 삶을 누렸다고 하였지요. 하지만 지진이나 태풍, 가뭄, 홍수와 같은 감당하기 힘든 천재지변 앞에서는 그 어떤 방법도 속수무책이었지요.

예상하지 못한 천재지변이나 급격한 기후변화는 일상은 물론 농사에도 막중한 영향을 주었으니, 생존을 위해 신에게 매달릴 수밖에 없었을 것입니다. 이러한 생각들이 모여서 신화가 만들어지고 다양한 전승과 체계를 갖추게 되면서 종교로까지 발전하였을 겁니다. 이

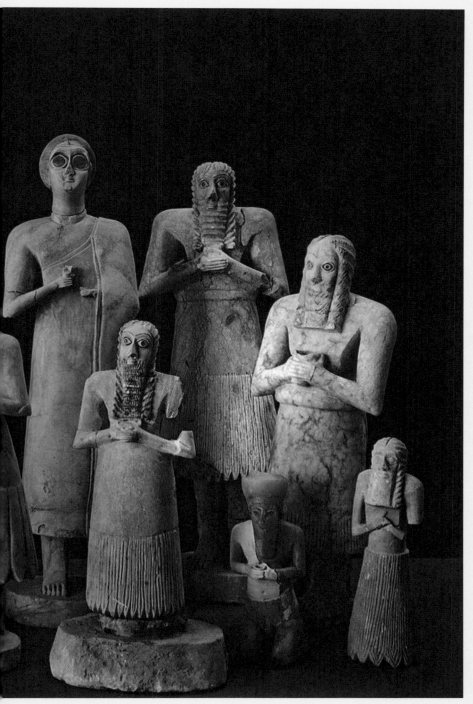

아부 신전의 조각상들 기원전 2700~기원전 2500년경, 대리석, 바그다드 박물관·시카고 대학 오리엔탈 박물관, 이라크·미국

와 같이 종교는 인간의 필요에 의해 탄생한 것이라 할 수 있습니다.

여기에서 소개하는 조각상들은 이라크 남부 텔 아스마르(Tell Asmar)의 아부 신전에서 발굴된 것으로 모두 제대 옆에 묻혀 있었다고 합니다. 사진 오른쪽 앞에 무릎 꿇은 사람을 제외하고, 모두 서 있는데, 이를 '입상'(立像)이라고 하지요. 모두 가슴 아래 두 손을 다소곳이 모으고, 시선은 약간 위를 향하고 있습니다.

사진을 보면 조각들의 키가 꽤 클 것 같지요? 놀랍게도 가장 큰 조각은 76.2센티미터밖에 되지 않습니다. 그런데 왜 이렇게 커 보이는 걸까요? 군더더기 없이 견고하고 단순한 형태로 표현되어서, 즉 기념비적(monumental)으로 느껴지기 때문에 그런 것입니다. 그럼 이들은 대체 누구이며 무얼 하고 있는 걸까요? 여기서 키가 가장 큰 인물은 '초목의 신'인 '아부'(Abu) 신입니다. 초목의 신은 풍년을 기원하기 위해 제일 먼저 찾는 신이었습니다. 그런 그와 함께 있는 조각상들은 사제를 비롯하여 높은 신분의 인물들입니다. 신전에서는 주로, 해, 달, 물, 대지, 풍요 등을 관장하는 신들에게 제사를 올렸습니다. 바로 이 조각상들은 그런 종교의식을 거행할 때 제대 위에 올려놓았다고 합니다. 이 조각상들이 신에게 올리는 정성어린 기도소리가 귓가에 들리는 듯합니다.

고대인들은 지위가 가장 높은 자를 가장 크게 표현했는데, 여기에서도 서열에 따라 신분이 가장 높은 '아부신'을 제일 크게 표현했습니다. 아부를 중심으로 여러 사제들은 온 정성을 다해서 신들에게 풍성한 수확

과 안녕을 위해 기도합니다. 모든 수메르인들을 대표해서 말이지요.

그리고 앞에 두 손을 모은 자세는 고대인들이 경의를 표하고, 기도하는 자세입니다. 무엇보다 인상적인 것은 매우 강렬한 이목구비인데, 아부신의 얼굴을 한 번 자세히 살펴봅니다.

역삼각형 꼴의 길쭉한 얼굴에 긴 곱슬머리와 턱수염이 있고, 이마에 수평으로 길게 주름이 졌습니다. 수염과 주름은 그가 연륜과 지혜를 겸비한 자임을, 원뿔형의 길고 곧은 코는 우직한 면모를 보여줍니다. 코에 비해 입이 아주 작게 표현된 것도 재미있지요. 아마도 신 앞에서 말을 하기 보다는 침묵하고 그를 바라보고 공경하는 데 집중해야 한다는 뜻이 아닐까요?

무엇보다 놀라운 것은 눈이 얼굴 전체의 비율에 비해 지나치게 크고, 흰자위 중앙의 검은 눈동자가 너무 또렷하다는 점입니다. 눈동자가 머리와 턱수염의 검은색과 달리 짙고 선명한 것은 채색이 아니라 검은색 돌을 상감으로 박아 넣었기 때문인데, 이는 고대인들이 눈동자를 표현할 때 많이 사용한 방법이었습니다. 그만큼 '영혼의 창'인 눈동자를 중요하게 여긴 것이었겠지요. 동양화에서는 이를 화룡점정(畵龍點睛)이라 하지요. 용을 그린 다음 마지막으로 눈동자를 찍는다는 뜻으로, 일의 마무리이자 결정적인 '생명력'은 바로 눈동자에 있다는 것을 알려줍니다.

저는 이 아부신을 보면 벨기에에서 대학에 다닐 때가 떠오릅니다. 예전에는 어두운 대강의실에서 흰 스크린에 프로젝터를 비추어

수업을 했지요. 서양미술사 강의 때 칠흑 같은 어둠 속에서 프로젝터를 통해 아주 큰 화면으로 마주한 이 '강렬한 얼굴'의 충격이 지금도 생생합니다. 아부의 얼굴이 스크린에 등장한 순간, 일제히 "와!" 하고 함성을 내질렀습니다. 그만큼 놀라운 존재감을 드러내는 힘이 있는 얼굴입니다.

아부를 비롯한 조각상들이 두렵고 경이롭게 바라보는 시선은 자연을 좌지우지하는 강력한 힘을 지닌 신들과 하늘을 향하고 있습니다. 인간 편에 서서 신과 인간 사이를 중재하는 이들의 모습을 보면, 아직 수메르인들이 바라보는 신은 친근하기보다는 두려울뿐더러 공경해야 하는 존재로 느끼고 있음을 알 수 있습니다. 실제로 모든 것을 무

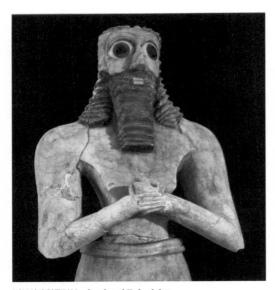

'아부신의 얼굴'부분, 바그다그 박물관, 이라크

자비하게 삼켜버리는 홍수를 비롯한 각종 자연재해를 겪은 이들은 그런 힘의 배후에 존재하는 신을 경외의 눈길로 보았을 것입니다.

두려워하면서도 어린아이처럼 천진난만하게 신에게 의탁하는 아부신과 사제들의 모습, 그런 단순함과 순수함은 이 장대한 인류 역사 속에서 영원한 존재감을 드러냅니다. 영원한 부동의 자세로 하늘을 향하는 이들의 절대적인 신앙은 강렬한 생명력을 발산합니다.

에비 일 감독관

시리아 동부, 역시 수메르 지역에 있는 마리(Mari)는 유프라테스강 유역에 있는 고대도시로, 메소포타미아의 중요한 교역 중심지였습니다. 1933년, 프랑스 고고학자들이 마리에서 궁전과 신전을 발굴하여 오늘날 많은 유물들이 프랑스 루브르 박물관에 소장되어 있습니다. 그중 한 작품을 만나봅니다.

'에비 일'(Ebih-il)은 마리의 감독관이자 왕이었습니다. 이 조각상은 풍요, 사랑, 전쟁을 관장하는 이시타르(Ishtar) 여신을 모시는 '이시타르 신전'에서 발굴한 것으로, 여신에게 영원히 기도드리기 위해 만들어진 것이죠. 에비 일의 상반신은 아무것도 입지 않고, 하반신은 고대 오리엔트 지역에서 입었던 카우나케스(kaunakes)라는 긴 털로 된 옷을 입고 있네요. 아마 양털이나 낙타털로 만든 것으로 보입니다. 기원전 2400년경에 제작된 이 걸작은 매우 귀한 반투명의 설화석고

(alabaster)로 만들어졌습니다. 돌을 구하기가 쉽지 않았던 메소포타미아였기에 이집트와 같은 다른 지역에서 운반해왔다고 합니다.

에비 일의 둥근 머리와 은은하게 미소 짓고 있는 뚜렷한 이목구비, 그리고 단단해 보이는 근육질의 상반신이 매우 사실적이고 생기가 넘칩니다. 상반신은 매끄럽고 단순하게 표현한 반면, 하반신은 곱실거리며 흐르는 듯 부드러운 촉감이 느껴지는 카우나케스를 섬세하게 표현하여 위아래의 대비가 조화롭습니다.

눈 표현은 역시 상감기법을 사용해서 흰자위는 조개껍질, 검은 눈동자와 눈의 윤곽선, 즉 '아이라이너'(eyeliner)에는 청금석(lapis-lazuli)을 박아 넣었습니다. 앞서 소개한 아부신과 비교하면, 100여 년 뒤의 작품인데 벌써 신과 대면한 모습이 훨씬 편해 보이지요.

에비 일 감독관은 입가에 미소를 짓고 고리버들 스툴에 앉아 있네요. 정체 모를 대상에 대한 두려움에 잔뜩 얼어붙어서 뻣뻣하게 서있는 것이 아니라 편안하게 앉아 있다는 것은, 이제 신이나 자연에 대한 막연한 두려움을 조금이나마 극복했다는 뜻일 것입니다. 에비 일은 자신에게 주어진 현실에 진심으로 만족하고 감사하는 듯 보입니다. 겸손한 마음으로 신을 바라보고 기도하는 모습을 보면 말이지요.

수천 년이 지난 오늘 우리에게 조금 여유를 갖고 행복을 찾으라고, 조금은 느긋한 마음으로 하느님이 베풀어주신 축복을 누려도 좋다고 말해주는 듯합니다. 바라볼수록 마음이 차분해지고 기분이 좋아지는 작품입니다.

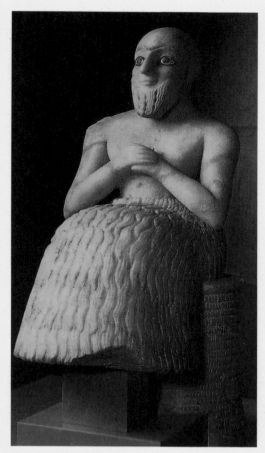

에비 일 감독관
기원전 2400년경, 설화석고·청금석, 시리아 마리 출토,
H. 52.5cm, 파리 루브르 박물관, 프랑스

제3장

메소포타미아 문명

백색신전

이번 장에는 메소포타미아 수메르 문명의 대표적인 건축을 살펴보 겠습니다.

앞서 소개한 대로 고대 시대 권력과 종교는 분리되지 않아서 한 공 동체의 최고 지도자는 '왕이자 사제'였습니다. 신기하게도 동서양을 막론한 모든 고대인들은 신이 하늘에 있다고 믿었습니다. 물론 지하 세계를 군림하는 신의 존재도 믿었지만 가장 강력한 힘을 지닌 신은 하늘에 있다고 생각한 것입니다.

그래서 인간은 하늘과 보다 가까운 높은 지대를 성스럽게 여기고, 이곳에 신전을 세웠습니다. 보다 원활하게 신과 소통하기 위해서였 지요. 물론 산이나 언덕이 있었다면 그 꼭대기에 지었겠지만, 수메르 지역은 거의 평야 지대여서 인공 언덕을 만들어야 했습니다.

이 책 5장에서 소개하는 고대 그리스 아테네의 파르테논 신전 (Parthenon) 역시 아크로폴리스 언덕 정상에 자리 잡고 있고, 구약에서는 하느님이 히브리 민족에게 내려주시는 십계명을 받기 위해 모세가 시 나이산 정상에 올랐지요. 이렇게 산은 신이 계신 신령한 곳입니다.

기원전 3500년경 수메르의 대표 도시인 우루크, 지금의 이라크 남 부 사마와(al-Samāwa) 부근에 '백색신전'(White Temple)이 세워졌는데, 이 신전은 현존하는 가장 오래된 건축물로 알려져 있습니다. 지금은 높 이가 12미터에 이르는 인공 언덕 부분과 계단, 정상에 있는 신전의 하단 부분만 남아 있는 상태입니다. 이같이 인공적인 언덕을 만들고, 그 위에 신전을 짓는 건축을 일컬어 '지구라트' (Ziggurat), 즉 '높은 곳'이 란 뜻으로 수메르 지역 곳곳에서 세워졌습니다.

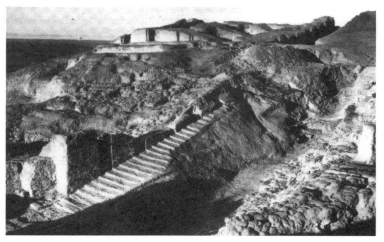

백색신전 기원전 3500~3000년경, 사마와, 이라크

우르의 지구라트

그런데 안타깝게도 오늘날 '백색신전'은 위 사진에서와 같이 많이 훼손되어서, 그나마 원형이 많이 남아 있는 우르(Ur)의 지구라트를 살펴보겠습니다. 우르는 오늘날 이라크 남부의 텔엘무카야 지역에 해당하고 바로 구약에 나오는 신앙의 선조 '아브라함'의 고향으로도 알려져

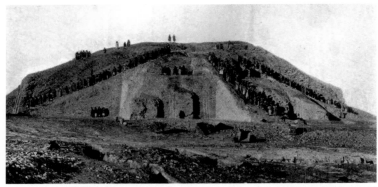

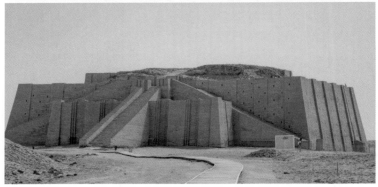

지구라트
기원전 2100년경, 1919년 촬영, 구운 벽돌, H. 62.5×43m, 우르(텔엘무카야), 이라크(위)
현재 모습, 2022년 촬영(아래)

있지요.

기원전 2100년경 메소포타미아 남부 수메르 우르에 건설된 이 지구라트는 우르의 수호신인 달의 신 난나(Nanna)에게 봉헌한 것입니다. 당시 우르의 통치자였던 우르 남무(Ur-Nammu) 왕이 건설하고, 그로부터 1천 500여 년 후 바빌론의 마지막 왕인 나보니두스(Nabonidus)가 더 높게 만들었다고 합니다.

뜨거운 태양 아래에서 바짝 말린 구운 벽돌을 차곡차곡 쌓아올려 만든 '우르의 지구라트'는 높이가 무려 62.5미터에 이르고, 정상에 이를수록 좁아지는 계단식 피라미드 형태를 띠고 있습니다. 정면과 좌우로 나 있는 계단을 오르면, 신과 가장 가깝다고 여긴 최정상에 이르게 되고 바로 이 성스러운 곳에서 제사를 올렸지요. 오늘날에는 꼭대기의 두 개 층이 사라진 상태지만, 당시의 웅장한 자태를 가늠하기에는 부족함이 없습니다.

이렇게 웅장한 존재감을 드러내는 지구라트는 수천 년이 지난 오늘날에도 그 부동의 견고한 영원성을 자랑하며 땅속 깊이 뿌리박고 있습니다.

그런데 이렇게 높이 쌓아올리는 탑을 보니 무언가 떠오르는 것이 있지 않나요? 지구라트는 바로 성경에 나오는 바벨탑(Babel)의 모태가 되었습니다. 물론 지구라트 자체는 신을 공경하고 제사를 올리기 위해 만들어졌지만 말이지요. 이렇게 바벨탑은 끝없이 하늘에 닿고자 하는 인간의 마음, 도전하는 욕심이 자칫 잘못하면 오만함으로 변질될

위험이 있음을 경고해줍니다. 현실에 안주하지 않고 항상 새로운 것을 갈구하는 진취적인 사고방식은 바람직한 것이지만, 자칫 잘못하면 '오만함'이나 '교만'에 빠질 수 있다는 경각심을 불러일으키지요.

자신감과 오만함은 분명 종이 한 장 차이에 불과할지 모르겠습니다. 그래서 항상 나 자신을 돌아보기를, 자신에 대한 냉정한 시선을 잃어서는 안 되겠지요. 서구 그리스도교에서 바벨탑은 '오만'의 상징이 되었고, 서구의 예술가들은 바벨탑을 주제로 많은 작품을 남겼습니다.

프랑스의 바벨탑 건설

중세 후기인 15세기 초반 프랑스에서 그린 바벨탑을 한번 살펴볼까요. 화려하고 아기자기 섬세한 표현이 두드러지는 이 그림에는 바벨탑 건설 과정이 잘 표현되어 있습니다.

중세시대 서양에서는 양피지에 그림을 그리고 글을 써서 책을 만들었는데 이를 '수사본'(手寫本, manuscript)이라고 합니다. 아직 인쇄 기술이 발달하기 전이니 사람이 직접 손으로 기록하고 그림을 그린 것이지요.

중세시대에 책은 매우 귀했습니다. 15세기 중엽, 독일의 구텐베르크가 금속 활판 인쇄술을 통해 대량으로 책을 제작하기 전까지는 소량이나 단품으로 제작할 수밖에 없었습니다. 책을 만들려면 양털을 제거한 양가죽을 무두질하여 만든 양피지에 직접 글을 쓰고 화가나 장인이 정성스럽게 삽화를 그려 한 페이지를 완성하였습니다. 그러

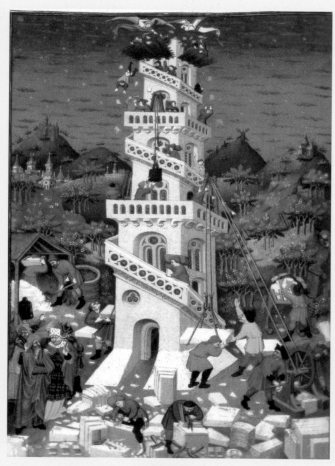

바벨탑 건설
1423~1430년경, 베드포드의 대가, 베드포드 기도서 속 삽화,
26×18cm(프랑스어, 라틴어), 런던 대영도서관, 영국

니 이 복잡한 공정과 비용이 드는 책은 왕이나 귀족, 고위 성직자만 소장할 수 있는 최고의 사치품이었지요.

이 그림이 담긴 책은 잉글랜드의 왕 헨리 6세의 섭정이었던 베드포드 공작(Duke of Bedford, 1389~1435)의 개인 기도서(Bedford Hours)로, 흔히 '베드포드의 대가'(Bedford Master)로 불리는 작가가 조수들과 함께 쓰고 그린 것입니다. 세로 26센티미터, 가로 18센티미터 크기의 책 한 페이지에 '바벨탑의 건설' 장면이 그대로 담겨 있습니다. 성경에 의하면 '바벨탑'은 바빌로니아(Babylon) 니므롯(Nimrud) 왕의 지시로 건설되었다고 합니다. (창세 10,8-12 참조) 탑을 더욱 높이 쌓아올리려는 마음은 더 많은 권력과 명예, 인간의 끝없는 욕망의 표출로 볼 수 있지요. 메소포타미아인들은 구운 벽돌에 역청을 더해서 더욱 높고 견고하게 쌓아올렸습니다. 구약의 창세기 11장 3~9절에는 바벨탑과 관련하여 다음과 같이 기록되어 있습니다.

"자, 벽돌을 빚어 단단히 구워내자." 그리하여 그들은 돌 대신 벽돌을 쓰고, 진흙 대신 역청을 쓰게 되었다. … "자, 성읍을 세우고 꼭대기가 하늘까지 닿는 탑을 세워 이름을 날리자." 그러자 주님께서 내려오시어 사람들이 세운 성읍과 탑을 보시고 말씀하셨다. "보라, 저들은 한 겨레이고 모두 같은 말을 쓰고 있다. 자, 우리가 내려가서 그들의 말을 뒤섞어놓아, 서로 남의 말을 알아듣지 못하게 만들어버리자." 주님께서는 그들을 거기에서 온 땅으로 흩어버

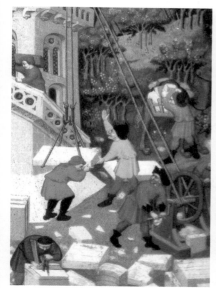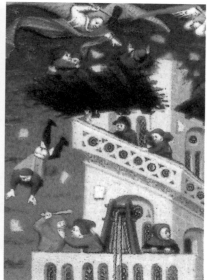

바벨탑 건설 부분

리셨다. 그래서 그들은 그 성읍을 세우는 일을 그만두었다. 그리하여 그곳의 이름을 바벨이라 하였다.

저는 바벨탑 사건을 보며 생각합니다. 만약에 온 세상이 하나의 통일된 언어를 사용했다면 외국어를 배우느라 고생할 필요가 없었겠지요. 하지만 한편으로는 "온 땅의 말이 뒤섞인" 덕분에 다양한 언어와 문화를 접할 수 있게 되어 천만다행이라고 생각했습니다. 한 민족의 언어는 복합적인 문화가 녹아든 결과물이니까요. 오늘날과 같이 문화의 다양성 덕분에 이 세상이 이처럼 멋지고 풍요로운 것이라

고 생각합니다. 물론 소통의 문제는 지속적으로 해결해야 할 문제지 만요. 그럼 수사본 '바벨탑의 건설'을 좀 더 자세히 살펴봅니다. 낙원 을 연상시키는 아름다운 자연을 배경으로 바벨탑이 올라갑니다. 그 런데 여기서는 지구라트의 구운 벽돌이 아니라 견고한 돌을 쌓아올 리고 있고, 의상 역시 15세기 프랑스인들의 의상입니다. 그런데 여 기서 한 가지 의문이 생깁니다. 왜 역사적 고증도 없이 마치 15세기 프랑스에서 바벨탑을 건설한 것처럼 표현한 걸까요?

물론 분명한 이유가 있지요. '바벨탑 건설'은 옛날 동방에서 있었 던 이미 끝난 사건 또는 한낱 전설이 아니라 지금 이 순간 '살아 있는 하느님의 메시지'임을 말해주는 것입니다. 사실 이 그림에서 유일하 게 볼 수 있는 동방적 요소는 오른쪽에 잔뜩 물건을 싣고 있는 낙타 뿐이지요. 이 그림을 보는 15세기 동시대인들에게 공감을 불러일으 키려면 동시대 배경이어야 할 것입니다.

그림 전경에는 돌의 치수를 재고 깎느라 분주한 석공 두 명이 있 고, 그 뒤에는 도르래로 무거운 돌을 탑 위로 올리고 있습니다. 그리 고 앞 왼쪽에는 화려하게 차려입은 니므롯 왕이 탑을 가리키며 무언 가 지시를 하는 듯 보이고, 일꾼들은 각자 자신이 맡은 바를 성실하 게 수행하고 있습니다. 헛간에서는 탑 건설에 필요한 재료를 만들어 내고, 2층에는 짐을 짊어지고 탑을 오르는 이도 보입니다.

그런데 탑 꼭대기에는 놀라운 광경이 펼쳐집니다. 두 천사가 몸싸 움을 하는 두 사람을 밀어서 떨어뜨리고 있네요! 갈색 상의를 입은

남자는 떨어지기 직전이고, 다른 한 사람은 벌써 추락하고 있습니다. 바로 세상적인 욕심과 집착, 부패의 위험은 인간을 추락으로 이끈다는 무서운 경고를 하고 있습니다. 이 수사본에 담긴 메시지는 섬뜩하지만, 그 표현은 밝고 화려해서 보는 즐거움이 있지요.

이것이 바로 예술의 놀라운 힘입니다. 은근히 매력에 빠져들게 하면서 따끔한 메시지를 전달하는 데 아주 효율적이지요.

피터르 브뤼헐의 바벨탑

이번에는 16세기 북유럽 미술의 거장 피터르 브뤼헐(Pieter Bruegel, 1527/28~1569)이 1563년에 그린 '바벨탑'(De toren van Babel)과 '작은 바벨탑'(De 'kleine' toren van Babel)을 살펴보려 합니다. 미술사에서 북유럽은 이탈리아와 스페인을 중심으로 한 남유럽에 비해 상대적으로 북쪽이라는 뜻으로 독일, 벨기에, 네덜란드, 프랑스 일대를 일컫습니다.

이 바벨탑 역시 실제 지구라트와 전혀 닮지 않았고, 배경 역시 유럽이네요. 반복되는 반원형 아치로 이루어진 탑은 고대 로마의 원형경기장인 '콜로세움'(Colosseum)을 연상시키고, 위치는 고대 바빌로니아가 아닌 플랑드르의 대표적인 상업 도시 안트베르펜(Antwerpen)입니다.

오늘날에도 안트베르펜은 수도 브뤼셀과 함께 벨기에를 대표하는 멋스럽고 풍요로운 항구도시입니다. 이 도시의 풍요는 바로 16세기 초에 시작되었습니다. 섬세한 눈과 뛰어난 통찰력을 지녔던 브뤼헐

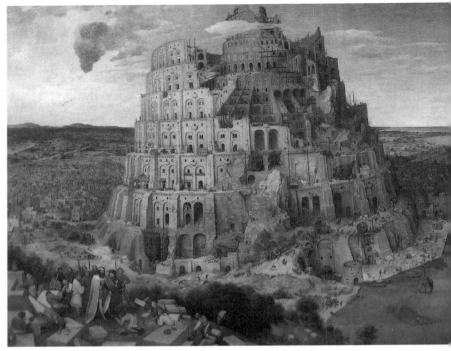

바벨탑 1563년, 피터르 브뤼헐, 목판에 유채, 114×155cm, 비엔나 미술사 박물관, 오스트리아

은 무역을 통해 갑자기 부강해진 안트베르펜을 바라보며 위기의식을 느꼈습니다. 갑작스럽게 얻은 부에 취해 기고만장하고 오만해진 인간의 모습을 본 것이지요. 그림 왼쪽으로 일에 분주한 석공들과, 연푸른 망토에 왕관을 쓴 니므롯 왕이 작업 현장을 둘러보는 모습을 볼 수 있습니다.

　어느 순간 북유럽의 대표 상업도시로 급부상한 안트베르펜의 풍요로움은 빽빽하게 들어선 집들과 항구에 정박해 있는 수십 척의 배

'바벨탑' 부분

를 통해 짐작할 수 있는데, 안트베르펜의 인구도 1500년에서 1569년 사이에 무려 두 배나 증가할 정도였다고 합니다. 뿐만 아니라 사전을 비롯한 많은 도서가 여러 언어로 출판되었고, 1566년에는 출판업자 크리스토프 플랑탱(Christophe Plantin, 1520~1589)이 히브리어와 칼데아어 등 여섯 언어로 된 다국어성서(Polyglot Bible)를 출간했다고 하니 당시 국제적인 항구도시 안트베르펜의 경제는 물론 정신문화적 위상을 조금이나마 짐작해볼 수 있습니다.

작은 바벨탑

역시 브뤼헐의 작품으로 같은 해인 1563년에 그린 '작은 바벨탑'인데, 앞의 그림보다 작은 크기여서 붙여진 제목입니다.

앞의 '바벨탑'은 그림 전체를 짙푸른 색이 지배하고 있어서 생기와

풍요로움이 느껴지는 반면, 이 바벨탑은 마치 뜨거운 불길에 휩싸여 하늘로 솟아오르는 것처럼 느껴집니다. 심지어는 피에 물든 듯 음침한 기운을 뿜어내는 듯합니다. 더구나 탑의 나선형 형태는 상승하는 기운을 배가시켜주네요. 시커먼 먹구름을 뚫고 하늘로 끝없이 치솟는 바벨을 내려다보는 하느님이 마치 벌을 내릴 듯, 불안한 긴장감과 위협이 느껴지는 무서운 분위기입니다. 그런데 이 그림에서 주목해야 할 부분이 있습니다. 탑의 중간 지점을 자세히 보면 탑 가운데에 붉은 마차 행렬이 보입니다. 오만의 상징인 바벨탑을 오르는 이들

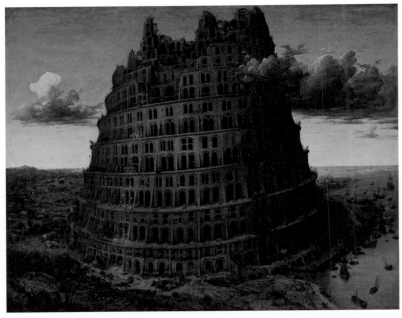

작은 바벨탑 1563년, 피터르 브뤼헐 목판에 유채, 60×74.5cm, 보이만스 반 뵈닝겐 미술관, 네덜란드

'작은 바벨탑' 부분

은 과연 누구일까요? 놀랍게도 행렬의 선두에는 가톨릭교회의 수장인 '교황' 또는 고위 성직자가 있고, 그 뒤를 열성 신자들이 따르고 있습니다. 브뤼헐은 왜 오만의 상징으로 니므롯 왕을 비롯하여 교황을 선두에 등장시킨 것일까요? 당시 가톨릭교회는 사치와 부패로 심하게 타락함으로써 세상으로부터 비판을 받던 상황이었습니다. 놀라운 통찰력의 소유자였던 브뤼헐은 오만의 상징이 되어버린 교회의 타락을 고발한 것이지요.

그렇다면 왜 당당하게 드러내 외치지 않고 마치 숨은그림찾기 하듯이 작게 표현한 것일까요? 네, 그렇습니다. 엄격한 검열을 피하기 위해서였지요. 브뤼헐은 순간의 성공과 안락으로 자만하고 오만해지는 것은 불행한 결과를 초래한다고 경고하고 있습니다.

바벨탑 건설은 다름 아닌 나의 오만, 붕괴는 다름 아닌 나의 추락

입니다. 견고한 자아를 지닌 자는 자신을 점검하고 돌아보기를 멈추지 않습니다. 나약한 인간이기에 잠시 세상의 달콤한 유혹과 모진 풍파에 흔들릴 때도 있지만, 견고하고 건강한 자아를 지닌 사람은 근간이 흔들리지는 않습니다. 잠깐 흔들리다가도 튼튼한 축이 중심을 잡고 있어서 다시 균형을 되찾습니다.

우리 모두 견고한 자신의 탑을 세워야 합니다. 물론 이는 세상과 벽을 쌓고 자신만의 상아탑 안에 갇히는 것을 의미하는 것이 아니라 스스로를 지탱하는 '견고한 자아의 탑'을 뜻합니다. 나와 세상 간의 균형감을 유지하는 것이 관건입니다. 말처럼 쉽지는 않지만, 겸손한 마음으로 끝없는 자아성찰을 이어나가야 합니다. 저는 "하느님의 분노보다 더 무서운 것은 바로 세상의 유혹과 풍파에 굴복해서 자아를 잃어버리는 나 자신이 아닐까?" 하고 생각합니다.

이렇게 지구라트는 '신에게 봉헌한 종교건축'이었습니다. 어찌 보면 이는 세상의 온갖 위험으로부터 보호받기 위해, 바로 인간을 위해 지은 것이라고 볼 수도 있겠지요. 인류 최초의 공공건축물이 종교건축이라는 사실은 시사하는 바가 많습니다. 이렇게 신과 인간의 관계는 떼려야 뗄 수 없는 긴밀한 관계를 갖습니다.

제4장

고대 이집트 문명,
위대한 파라오의 시대

피라미드로 유명한 이집트 문명은 나일강을 중심으로 발달하였습니다. 이집트인들은 아프리카 대륙 북쪽의 나일강을 중심으로 거대한 제국을 세웠고, 그 영화는 무려 3천 년이나 이어졌습니다.

나일강 일대는 농사를 짓기에 아주 좋은 땅이었습니다. 나일강도 티그리스-유프라테스강처럼 해마다 일정한 기간을 두고 범람했는데, 물이 빠지면서 오히려 땅을 기름지게 해주었다고 하니 정말 큰 축복이었지요. 이렇게 이집트 농부들은 밀과 보리 씨앗을 뿌려 많은 곡식을 얻을 수 있었습니다.

놀랍게도 나일강을 중심으로 화려한 문명을 꽃피운 고대 이집트 미술은 무려 3천여 년 동안 커다란 변화나 단절 없이 지속되었습니다. 한때 기존의 전통과 관습을 거부하는 혁명가가 등장하기도 했지만 혁신의 바람이 그리 오래 가지는 못했지요.

고대 이집트 미술이 근본적인 변화 없이 오랜 시간 지속될 수 있었

던 이유로 크게 두 가지를 들 수 있습니다. 첫 번째는, 하나의 통일국가가 계속 이어졌다는 것입니다. 이웃인 메소포타미아 문명의 경우, 수많은 도시 국가들이 계속 세력 다툼을 벌여서 한 도시국가가 멸망하면 문화의 계승과 발전이 불가능했습니다. 두 번째는, 그들이 추구했던 절대적인 완전함을 온전히 지키기 위해 정해놓은 규칙을 엄격히 준수하고, 영원히 보전하는 것이 주된 관심사였다는 것입니다.

물론 그렇다고 숨이 막힐 정도로 규칙에 얽매어 있었다는 뜻은 아닙니다. 주어진 규칙 안에서도 얼마든지 자유롭게 예술적인 재능을 발휘할 수 있었으니까요.

고대 이집트인들에게 파라오(Pharaoh)는 '살아 있는 신'이자 영혼 불멸의 존재였어요. 이집트인들은 파라오가 지상에서의 삶이 끝나고 저세상에서도 영원한 안식과 안락한 삶을 누릴 수 있도록 하기 위해 많은 물자와 인력을 동원하여 왕의 무덤인 피라미드(Pyramid)를 만들었습니다.

파라오는 나라를 다스리는 왕이자 제사장, 군대의 우두머리이자 재판관이기도 한 절대적인 존재였지요. 메소포타미아인들과 같이 신전도 지었는데, 이 신성한 공간에는 파라오와 사제들만 출입이 허용되었어요. 고대 이집트인들이 섬긴 신들의 수는 주요 신만 해도 100명이 넘었는데, 그중에서도 가장 위대한 신은 태양신 레(Re)였어요. 파라오 역시 태양에서 잠시 내려와 백성들을 다스리고, 때가 되면 '태양의 배'를 타고 다시 태양으로 돌아간다고 믿었지요. 이집트인들은 신에게 자신을 보호해달라고 빌면서 제물을 바쳤어요. 사람이

죽은 후에도 계속 삶이 이어진다고 믿었지요.

로제타스톤

전 세계에 고대 이집트 문화와 예술이 널리 퍼지는 데 가장 크게 공헌한 인물로 프랑스의 나폴레옹(Bonaparte Napoléon, 1769~1821)을 들 수 있습니다.

1798년 나폴레옹은 유럽 정복에 이어 5만의 군대를 이끌고 이집트 원정을 떠납니다. 이 원정 과정에서 한 프랑스 병사가 로제타라는 마을에서 비석 하나를 발견하게 됩니다.

기원전 196년경 고대 이집트의 왕인 프톨레마이오스 5세를 칭송하는 글이 가득 새겨진 검은 화강암 비석은 이집트 상형문자와 민중 문자, 그리고 그리스문자로 채워져 있었습니다. 돌의 자연스러운 형태를 그대로 살려 세 개의 다른 문자가 정교하고 치밀하게 새겨진 '로제타스톤'(Rosetta Stone)에는 파라오의 드높은 기세와 권력에 대해 기록되어 있었습니다. 발견 당시에는 이집트 상형문자를 해독할 수 있는 사람이 아무도 없었습니다.

이때 언어에 천부적인 재능이 있는데다 열정과 끈기로 무장한 장 프랑수아 샹폴리옹(Jean-François Champollion, 1790~1832)이 등장하여 무려 20여 년의 긴 연구 끝에 로제타스톤에 새겨진 상형문자를 최초로 해독하는 데 성공하기에 이른 것입니다. 그는 로제타스톤에 새겨져 있는 세 가지 언어를 비교분석하여 마침내 수수께끼의 문자를 해독하

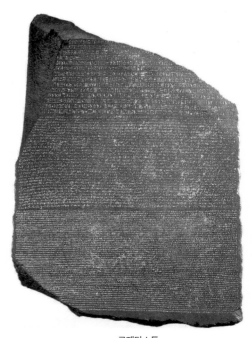

로제타스톤
기원전 196년경, 검은색 화강암, 114.4×72.3×27.9cm, 런던 대영박물관, 영국

였지요. 이는 유럽 사회에서 '이집트 열풍'(Egyptomania)을 불러일으키는 계기가 되었고, 동시에 수천 년간 발굴되지 않고 땅 속 어딘가에 잠들어 있는 왕들의 무덤을 찾는 고고학 열풍의 시발점이 되기도 했습니다.

발굴하지 않고 땅에 묻혀 있으면 그저 '침묵'하고 있을 뿐이지요. 그런데 오늘날 이 귀한 유물은 파리 루브르 박물관이 아니라 영국 런던 대영박물관에 소장되어 있습니다. 여기에는 어떤 사연이 있는 걸까요? 그 이유 역시 나폴레옹에게서 찾아야 합니다. 나폴레옹의 이집트 원정이 결국 실패로 끝나면서 이 유물은 승자인 영국의 손에 들

어가게 된 것입니다. 프랑스 입장에서는 좀 억울하겠지만, 그래도 오늘날 루브르 박물관을 비롯한 프랑스 전역의 미술관에서는 엄청난 양의 이집트 유물들을 만날 수 있지요. 여러 나라의 훌륭한 예술작품들을 많이 소장하고 있을 뿐만 아니라, 그 높은 가치를 알아보고 귀하게 보존하며 지속적으로 연구하는 것은 그 나라의 위상과 문화적 수준을 알려주는 것입니다. 프랑스, 독일, 미국, 영국 같은 나라의 국립박물관들을 떠올려보면 되지요. 물론 이것이 식민지를 경영했던 제국주의의 산물인 것 역시도 부인할 수 없는 사실이지요.

고대 이집트의 귀중한 유물을 본국이 아니라 서양의 박물관에 소장된 사실이 불편하게 느껴진다고요? 물론 그렇지요. 하지만 한편으로는 전 세계에서 찾아오는 많은 관람객들이 로제타스톤을 볼 수 있는 좋은 기회가 될 수도 있다는 생각을 합니다. 동서양의 다양한 문화유산을 한 자리에서 볼 수 있는 것은 인류 문화와 역사 전반에 대한 깊은 통찰을 제공할 수 있다는 이점도 있으니까요. 그럼에도 지금도 이집트를 비롯한 여러 나라에서 자국의 유물을 돌려달라고 호소하는 목소리가 있다는 것도 잊지 말아야겠습니다.

계단식 피라미드와 사카라 단지

고대 이집트는 크게 고왕국 시대(Ancient Empire, 기원전 3200~2050년경), 중왕국 시대(Middle Empire, 기원전 2050~기원전 1550년경), 그리고 신왕국 시대

(New Empire, 기원전 1550~기원전 525년)로 나눌 수 있습니다.

그중 일명 '파라오의 시대'라고 불리는 고왕국 시대에 거대한 피라미드들이 건설되었고, 그 대표적인 곳이 바로 수도 카이로의 남쪽에 자리 잡은 '사카라 단지'(Saqqara, 기원전 2720~2240년경)지요. 이곳에는 왕의 무덤인 피라미드를 중심으로 신전과 경당, 제물 창고 등 여러 건물들이 모여 있습니다.

기원전 3200년경, 상이집트와 하이집트로 갈라져 있었던 이집트는 상이집트의 메네스왕(Menes)이 하이집트를 정복함으로써 마침내 통일을 이루게 되었고, 그 후 대망의 고대 이집트 제1왕조의 시작이자 파라오의 시대가 열리게 되었습니다.

기원전 2680~기원전 2616년은 제3왕조의 두 번째 파라오인 조세르(Djoser)가 다스렸는데, 그의 통치 기간 동안 이집트는 매우 부강해져서 새 운하가 건설되고, 해마다 많은 곡식도 거두어들였다고 합니다. 이같이 나라 살림이 안정되고 풍족해지자 파라오는 수많은 농부를 일꾼으로 총동원하여 최초의 피라미드를 건설할 수 있었습니다.

피라미드라고 하면 반듯한 삼각형 모양을 상상하게 되는데, 처음에는 계단식이었습니다. 모두 여섯 개의 단으로 이루어진 계단식 피라미드는 기단부가 동서로 125미터, 남북으로 109미터이며, 높이는 60미터에 달합니다. 또한 이 피라미드는 인류 역사 최초로 이름을 남긴 위대한 건축가 임호테프(Imhotep)의 작품으로 알려져 있을 뿐만 아니라 돌로 건설한 세계 최초의 대규모 기념물이기도 합니다.

바위 하나의 무게가 2.5톤에 달하는 거대하고 육중한 돌덩이들을 남동부의 아스완(Aswan)에서 채석하여 나일강의 물길을 따라 운반하였고, 강둑에서부터는 나무 굴림대를 이용하여 건설 현장까지 옮겼으리라 추정합니다. 이처럼 엄청난 인력과 물자가 동원된 작업의 규모도 놀랍지만 고도의 수학적 계산이 뒷받침되지 않으면 불가능한 작업이라고 하니 당시의 지식 및 기술 수준이 상당한 수준에 이르렀음을 알 수 있습니다.

그런데 이 피라미드를 보니 무언가 떠오르는 것이 있네요. 그렇습니다. 바로 메소포타미아의 수메르인들이 쌓은 지구라트입니다. 매우 닮은 모습인데, 계단식 구조물의 개념은 메소포타미아의 영향으로 추정됩니다. 이집트인들은 정말로 '하늘을 오르는 계단'을 생각해 내고 그것을 현실에서 구현한 것입니다.

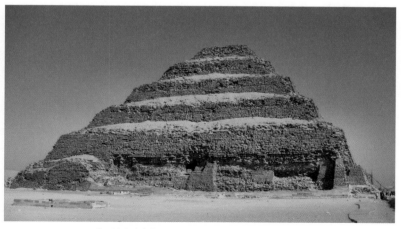

조세르 왕의 피라미드 기원전 2700~기원전 2650년경, 제3왕조, 이집트

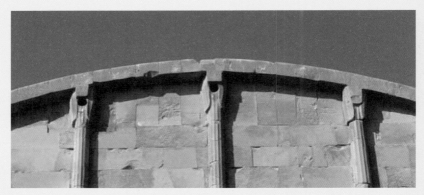

세드 제전의 아치형 벽면과 세로로 홈이 파인 기둥

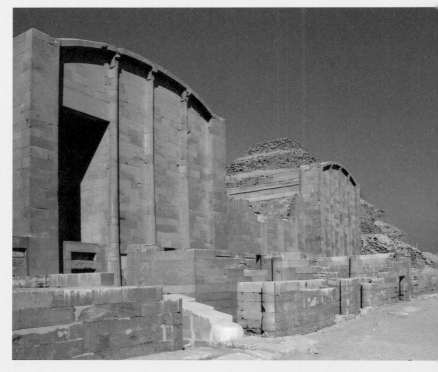

아치형 건축물

오늘날 거대한 사카라 단지에 있는 피라미드는 많이 허물어진 상태지만 다행히 예전의 웅장한 모습을 가늠할 수 있을 정도의 건물은 남아 있습니다. 당시의 피라미드는 단순히 왕의 시신을 안치하는 무덤만이 아니라 파라오의 부활을 준비하고 신에게 감사드리는 신성한 장소이기도 했습니다. 따라서 파라오의 부활과 내세에서의 편안한 생활을 위한 여러 부속 건물들이 필요했습니다. 여기에서는 조세르 왕 파라미드의 부속 건물 중에서 남쪽에 위치한 세드 제전(Sed court)에 대해 살펴보겠습니다.

세드 제전은 파라오의 지배권과 지속성을 기념하는 세드 축제를 펼치는 장소였습니다. 사진에서 보듯 건물 상단에는 부드럽게 둥글린 우아한 곡선의 넓은 아치형 지붕이 있고, 그 아래에 있는 세 개의 가는 기둥에는 줄무늬 장식이 새겨져 있습니다. 단순하지만 간결하고 절제된 조형미를 뽐내고 있습니다.

오늘날 우리가 알고 있는 기둥은 건축물의 안팎을 우아하게 꾸며주는 역할도 하지만 가장 근본적인 기능은 건축물의 무게를 지탱해주는 것이지요. 그런데 고대 이집트인들이 최초로 고안해낸 기둥은 이같이 순전히 장식적인 역할만 했습니다.

서양 건축의 기본 건축 요소인 기둥의 유래가 고대 이집트에서, 그것도 이렇게 소소한 장식적인 디테일에서 출발했다는 사실이 매우

흥미롭습니다.

원래 역사를 바꾼 수많은 발견은 의도치 않은 우연에서 탄생하는 경우가 적지 않습니다. 소소하고 평범해 보이는 것들을 유심히 관찰하고 고민하면 그 안에 놀라운 해답들이 내포되어 있을지도 모릅니다.

기둥의 상단부 장식도 흥미롭습니다. 원래 기둥의 상단부를 기둥머리(capitol)라고 하는데, 긴 갈대 줄기 위 살짝 도톰한 모양은 꽃받침을 연상시키네요. 단단한 화강암으로 만든 다소 딱딱하고 무미건조하게 느껴질 법한 건축물에 부드럽고 연약한 식물 모티브가 더해짐으로써 그 매력을 더해줍니다.

코브라 벽

피라미드 남쪽에도 건축물의 일부가 남아 있는데, 이 아름다운 장식이 있는 벽면을 '코브라 벽'이라고 합니다. 앞에서 소개한 세드 제전의 아치형 건축물과는 또 다른 단순미가 돋보이지요. 벽면에는 직사각형 형태의 단순하고 간결한 홈이 파져 있고 건물 위에는 코브라가 반복적으로 등장합니다. 코브라는 파라오의 상징이지요.

아치형 건축물과 코브라 벽의 공통된 특징은 표현이 매우 간결하다는 것입니다. 유럽의 베르사유 궁전이나 중세 유럽의 성당 같은 건축물을 떠올리면 상대적으로 고대 이집트의 표현이 지나치게 단조롭다고 생각할 수도 있습니다. 이는 어쩌면 우리도 모르는 사이에 서

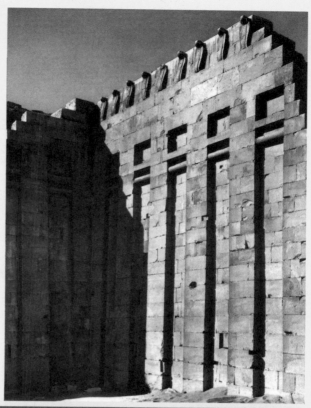

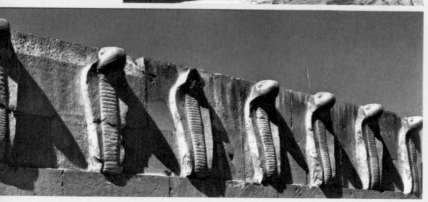

코브라 벽

구의 화려함이 가장 멋있다는 생각, 즉 서구의 미 기준을 무조건적으로 수용한 결과 때문이 아닐까 하는 생각을 하게 됩니다.

한 문화의 표현양식은 그 지역의 자연환경과 기후에 결정적인 영향을 받습니다. 유럽, 특히 북유럽과 서유럽의 경우, 날씨가 흐린 경우가 많아서 건축을 장식하는 조각에 정교한 표현을 해야 그 형상이 온전하게 드러나는 반면, 이집트의 경우에는 항상 뜨거운 태양이 이글거리기 때문에 자연스럽게 최소한의 표현으로 그 모습을 강렬하고 명료하게 드러내는 방법을 모색하게 된 것이지요. 다시 말하자면, 유럽 성당 조각의 경우에는 항상 빛의 효과를 기대할 수 없으니, 형상이 자체적으로 명암의 효과를 드러낼 수 있어야 한다고 생각한 것입니다.

조세르 왕의 조각상

고대 이집트 제3왕조는 파라오 조세르의 시대로 그야말로 태평성대를 이룬 시대였습니다. 그의 피라미드에서 발견된 조세르 왕의 조각상은 원래 화려하게 채색되었던 석회석 좌상으로 현재는 약간의 칠만 남아 있습니다. 고대 이집트 최고의 걸작 중 하나로 손꼽히는 이 작품은 현재 이집트 카이로 박물관에 소장되어 있습니다.

이미지로만 보면 대단히 커다란, 즉 기념비적인 조각상으로 보이지만, 실제로는 1.35미터에 불과합니다.

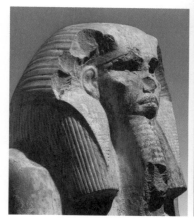

조세르 왕 얼굴 모습

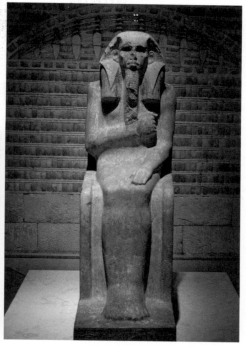

조세르 왕의 조각상
기원전 2650년경, 제3왕조, 석회석에 채색,
H. 1.35m, 카이로 박물관, 이집트

이 작품이 크게 느껴지는 것은 단순하면서 대담한 표현이 기념비
적으로 느껴지기 때문이지요. 견고한 옥좌에 정자세로 앉아 있는 조
세르 왕은, 삼각형 모양의 머리장식에 턱 밑으로는 긴 막대기 같은
것이 달려 있는 모습입니다. 눈은 휑하니 구멍이 난 것은 살아 있는
눈동자 표현을 위해 박아놓은 보석이 사라진 상태이기 때문인데, 대
개 도굴꾼의 소행인 경우가 많습니다.

조세르의 턱밑에 달린 기다란 막대기는 파라오들이 턱에 달았던 가짜 수염입니다. 메소포타미아와 이집트에서 턱수염은 연륜과 지혜, 그리고 권력의 상징이었는데 파라오인 경우에는 긴 수염이 나지 않았기 때문에 이렇게 가짜 수염을 붙이는 방법을 모색한 것이지요. 이렇게 젊은 왕도 연륜과 지혜, 권위를 지닌 절대자가 되었습니다.

고대 메소포타미아에서처럼 여기 조세르의 시선도 약간 위를 향하고 있는데, 이는 바로 그 위대한 태양신 라(Ra 또는 Re)를 바라보는 것입니다. 그런데 아부신 조각을 비롯하여 메소포타미아인들 경우 신에 대한 두려움이 앞섰던 반면, 고대 이집트 파라오의 모습은 훨씬 편안한 모습으로 왕으로서의 위엄과 기품이 두드러집니다. 전체적으로는 육체적 그리고 정신적 강인함이 느껴지는 분위기와는 상반되게 굳게 다물고 있지만 입을 벌려 무언가 말을 할 듯 생생함이 느껴지는 입술과 부드럽고 잘생긴 귀, 그리고 살짝 돌출된 광대뼈에서는 파라오의 인간적인 면모, 바로 그가 살과 피로 이루어진 존재임을 느끼게 해줍니다.

조세르 왕은 자기 자신과 신 앞에서 당당해 보입니다. 신과 자연, 그리고 자신과 진정한 조화, 내적 평화를 이루고 있는 모습입니다. 마치 '영원한 부동성'으로 만물을 품고 있는 거대한 대지에 뿌리를 내린 듯 굳건한 파라오. 그의 모습에서는 세속적인 시간이 정지된 듯한 '영원함'이 전해집니다.

기자의 피라미드

이번에는 고대 이집트를 대표하는 피라미드와 스핑크스를 만나봅니다. 가장 큰 규모의 피라미드가 건설된 시기는 고왕국시대의 제4왕조로 기원전 2500년경입니다. 이집트 전역에 있는 100여 개에 달하는 피라미드 중에서 '기자의 피라미드'는 멘카우레(Menkaure)와 카푸레(Khafre), 그리고 쿠푸 왕의 대피라미드(Khufu)를 일컫습니다. 거대한 피라미드 앞에 있는 세 개의 작은 피라미드들은 왕비의 것입니다.

드넓은 사막 한 가운데 웅장한 모습으로 우뚝 서 있는 세 피라미드와 이를 지키는 듯 보이는 거대한 스핑크스가 뿜어내는 위엄은 그야

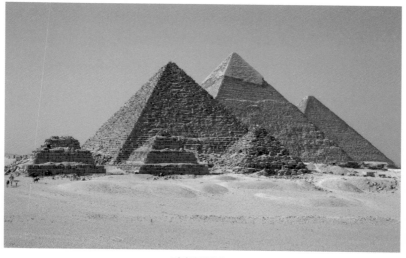

기자의 피라미드
멘카우레(H. 104. 8m), 카푸레(H. 136. 4m), 쿠푸(H. 145. 75m) 왕의 대피라미드,
기원전 2650~2500년경, 제4왕조, 석회암, 이집트

말로 압도적입니다.

　제가 바레인에서 초등학교를 다니던 시절, 온 가족이 이집트 여행을 간 일이 있었습니다. 마침 아버지 출장에 온 가족이 출동한 것이지요. 당시 초등학교 4학년이었던 저는 열 살 생일을 카이로에서 맞았는데, 그때 광활한 사막에 거대한 산처럼 솟아 있는 피라미드를 본 그 강렬한 기억이 지금도 생생합니다.

　기자의 피라미드 중에서도 가장 규모가 큰 쿠푸왕의 피라미드, 일명 '대피라미드'는 사방 230.6미터에 높이가 146.4미터에 이릅니다. 피라미드 내부에도 들어갈 수 있는데, 허리를 굽혀서 매우 좁고 낮은 통로를 따라가면 피라미드 가운데에 위치한 '왕의 방'에 이르게 되지요. 그런데 보통 파라오의 방은 화려한 벽화 장식과 미라로 방부 처리된 왕과 부장품들이 있는데, 발굴 당시 텅 빈 석관만 있어서 이곳이 정말 왕의 무덤인지 확실치 않다는 설이 있습니다. 혹시 도굴꾼들의 접근을 피하기 위한 위장이 아닌지 의심이 들기도 합니다. 이처럼 오늘날에도 대피라미드는 그 크기만큼이나 풀리지 않는 미스터리로 가득합니다.

피라미드를 둘러싼 미스터리

그럼 대피라미드의 미스터리를 몇 가지 소개합니다.

　첫째, 대피라미드는 돌 하나의 높이가 1미터에 무게가 2천 500킬

로그램에 이르고, 그 수가 무려 250만 개가 넘는 돌덩어리를 쌓아올려서 만든 것입니다. 어떻게 이 무거운 돌을 멀리 떨어진 채석장에서 기자 평원까지 운반해온 걸까요? 그 기나긴 길에 굴림대 역할을 하는 나무토막을 깔아서 기자까지 돌을 옮겼다는 이론이 가장 유력하긴 하지만, 이런 엄청난 작업을 어떻게 인간의 힘과 기술로만 했을지 도무지 믿기지 않습니다.

둘째, 기원전 2500년경 피라미드 건설 당시 금속은 동이나 매끄럽게 간 청동밖에 없었고, 철기는 무려 1천 년 후에 등장했습니다. 동으로 만든 정과 나무망치, 돌로 된 단단한 구슬, 톱 등의 소박한 도구들을 이용하여 단단한 돌덩어리를 정확히 잘라서 완벽한 삼각형의 건축물을 지었다는 사실이 놀랍기만 합니다.

앞서 살펴본 바와 같이 제3왕조 시대인 기원전 2700년경에는 계단식 피라미드가 건설되었고, 제4왕조 시대였던 기원전 2600~2500년경 대피라미드 시대에 이르러서는 날렵하고 단순한 삼각형 형태의 피라미드가 건설됩니다. 이는 '계단'을 통해 하늘에 다다르고자 하는 염원을 구체적인 '삼각형' 형태로 보다 적극적으로 표현한 것이지요. 겉으로 보기에 단순하지만, 대단히 정교한 기술과 집약적인 노동을 필요로 하는 건축 역사의 걸작입니다.

고대 이집트인들의 뛰어난 단순미는 뛰어난 예술성과 시대의 초월성을 보여줍니다. 피라미드가 지금으로부터 무려 5천여 년 전에 건설된 고대의 건축물이면서도 매우 현대적으로 느껴지는 이유지요.

스핑크스

세 개의 피라미드 중에서 가운데에 있는 카푸레 피라미드 앞에는 멀리 태양을 바라보고 있는 스핑크스가 위엄 있는 자태로 자리 잡고 있습니다. 길이가 무려 70미터가 넘고, 높이는 거의 20미터에 달하는 거대한 조각상인데, 몸체의 절반은 사막의 모래 속에 묻혀 있습니다. 250만 개가 넘는 돌덩어리들을 쌓아올려 만든 피라미드와 달리 스핑크스는 하나의 거대한 바위를 조금씩 깎아 만든 것이지요. 그래서 그 육중한 존재감이 배가됩니다.

스핑크스는 인간의 얼굴에 동물의 몸을 하고 있습니다. 상체는 남성의 머리에 파라오의 머리장식인 '네메스'(nemes)를 쓴 모습이고, 하

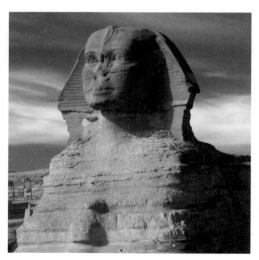

카프레 피라미드 앞의 스핑크스

체는 사자의 몸입니다. 뒤에 있는 거대한 피라미드에 모셔진 왕들과 작은 피라미드의 왕비들을 지키기 위해 있는 듯 느껴지는 이 스핑크스는 바로 카프레 왕의 얼굴을 묘사한 것이라고 전해집니다. 이집트 왕들은 종종 자신의 모습을 파라오의 권력과 존엄을 드러내주는 스핑크스 모습으로 형상화하였습니다.

앞서 본 '조세르 왕'처럼 굳게 다문 입술에 꿈을 꾸는 듯 하늘, 태양신 '라'를 바라보는 모습에서는 그 누구도 범접할 수 없는 위엄과 성스러운 기운을 느낄 수 있습니다. 이 세상의 아름다움이 아닌 천상의 신비를 품고 있는 모습입니다.

카노푸스 단지

고대 이집트인들은 몸은 죽어도 영혼은 살아 있고, 저승에서 살려면 이 세상에 남은 몸이 온전히 보존되어야 한다고 믿었지요. 그래서 온 정성을 다해 고인의 '미라'(mummy)를 만들었습니다. 육신을 '영혼의 집'이라 여겼고, 잠시 몸을 떠난 영혼이 언젠가 다시 몸으로 돌아온다고 믿었지요.

사람이 죽으면 시신을 물과 소금으로 깨끗이 닦고 뱃속의 내장, 즉 위, 장, 간, 폐를 모두 꺼내서 '카노푸스'(Canopus)라는 단지에 보관했습니다. 바로 제4왕조 피라미드의 왕의 무덤에서 가장 오래된 카노푸스를 발굴했는데, 그 뚜껑은 호루스 신의 네 아들 모습을 본떠 만든 형상이었습니다.

위는 '자칼', 장은 '매', 간은 '사람', 그리고 폐는 '개코원숭이' 형상의 신들이 장기를 지켜줬지요. 그 외에 신장과 심장은 몸을 건조시킨 뒤에 다시 원래 자리에 넣었는데, 이집트인들은 신장을 흥분하게 하는 기관이라 여겼고, 심장은 죽음의 신인 '오시리스'(Osiris) 앞에서 재판받을 때 필요한 장기라고 생각했습니다.

신기하지요? 이집트인들은 바로 심장에 인간의 영혼이 머문다고 믿은 것입니다. 또 특이한 것은 뇌는 보관하지 않았습니다. 이들은 사람의 생각하는 기능은 중요하게 여기지 않은 모양입니다. 이 카노푸스들은 석관 가까이 있는 금고에 넣어 보관했어요. 단지의 몸통은 군더더기 없이 기능에 충실한 단순한 형태이고, 뚜껑에는 놀라운 조형성이 돋보이는 조각이 어우러져 참으로 아름답습니다.

이렇게 선사시대와 메소포타미아, 그리고 고대 이집트에 이르기까지 동방의 고대인들과 인류 최초 문명의 역사가 시작되는 감동적인 순간들을 만나봤습니다.

오늘의 현대인들과 비교했을 때 절대적 존재인 신에 대해 더욱 겸손한 자세를 취하는 모습이 인상적이고, 깊은 감동을 줍니다. 신 앞에서 어린아이마냥 순수한 고대인들을 보니 그저 겸허해질 뿐입니다.

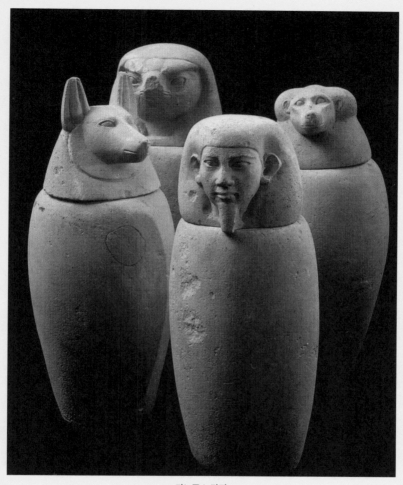

카노푸스 단지
제4왕조, H. 30cm, 설화석고, 뢰머-펠리자우스 박물관, 독일

제5장

고대 그리스 조각과
건축의 아름다움

이제 고대 이집트를 떠나 유럽 남부 지중해에 있는 그리스로 떠납니다. 유럽 지도를 펼쳐보면 남쪽에 장화처럼 길쭉한 이탈리아가 있고 그 오른쪽에는 수많은 섬으로 이루어진 '신화의 나라' 그리스가 있지요.

아주 오랜 옛날, 그리스도가 이 세상에 오시기 수천 년 전의 고대 그리스는 바로 '서구 문명의 발상지'였습니다.

고대 그리스는 유럽 전역의 건축, 미술, 음악, 연극, 문학, 언어 등 예술은 물론 인간과 삶에 대한 본질적인 질문을 던지는 학문인 철학이 꽃피었을 뿐만 아니라, '국민이 주인이 되어 국민을 위한 정치를 추구하는 민주주의(democracy)'가 탄생한 곳이지요. 뿐만 아니라 서구 문화의 바탕인 그리스 신화가 탄생한 곳이기도 합니다.

그리스 신화는 힘센 헤라클레스의 무용담에서부터 무시무시한 번개로 벌하는 제우스, 아름다운 비너스 여신의 사랑 이야기에 이르기까지 때로는 엽기적이고 또 때로는 놀랍고 재밌는 이야기들이 가득

하여 무한한 상상력의 원천이 되었지요.

그리스인들은 앞서 본 메소포타미아인들이나 고대 이집트인들과 달리, 신이 멀리 있는 것이 아니라 인간과 아주 가까이 있다고 믿었습니다. 아니, 인간은 신들과 함께 살았고 때로는 그 구분이 모호한 경우도 허다했지요. 그리스 신화가 매우 드라마틱 하고 친근하게 느껴지는 이유입니다.

신상, 아이돌

기원전 2000년경 중국, 인도와 지중해의 에게 해 일대에서 고대 문명이 발생했습니다. 오늘날 그리스의 지중해 일대에서 발달한 문명을 '에게 문명' 또는 '미노아 문명', '크레타 문명' 등으로 부르기도 합니다. '에게 문명'은 에게 해 지역에서 시작되었고, '미노아 문명'은 미노아인들(Minoa)에 의해서 발달하여서, '크레타 문명'은 그리스 남단의 거대한 섬 크레타(Creta)가 주요 무대여서 붙여진 이름입니다.

앞에서 중국의 황하 문명과 인도의 인더스 문명을 건너뛰어 메소포타미아와 이집트 문명을 살펴본 것은 바로 이들이 '에게 문명'에 직접적인 영향을 주었기 때문입니다.

그럼 본격적으로 '에게 문명'의 대표적인 작품을 함께 살펴볼까요?

처음 소개할 작품은 기원전 2000년경에 제작된 것으로 추정되는 대리석 조각입니다. 마치 결박당한 듯 두 팔을 앞으로 모아 곧게 서

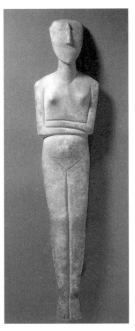

아이돌
기원전 2000년경, 아모로고스 섬 출토, 대리석, H. 76.2cm,
애슈몰린 박물관, 영국

있는 모습인데, 성별이 모호해 보입니다. 선사시대부터 '힘'을 표현하기 위해 남성의 성기를 강조하여 표현하였고, 여성의 '생산력'을 드러내기 위해 자궁과 가슴을 크게 표현했는데, 이 조각상에서는 성기나 가슴, 엉덩이 모두 너무 밋밋해 보입니다. 얼굴의 이목구비도 그 표현이 남다른데, 길쭉하고 단순한 역삼각형꼴 얼굴에 코만 기다랗게 표현되었습니다. 무려 4천여 년 전에 만들어진 작품이라니, 그 표현이 너무나 과감하고 단순해서 현대작품으로 느껴질 정도입니다. 하지만

그리스의 이름 모를 조각가는 알고 있었습니다. 얼굴에서 중심이 되는 코만 있으면 얼굴을 표현하는 데 충분하다는 사실을 말이지요.

과연 이 조각상은 여신일까요, 아니면 남신일까요? 정답은 여성도 남성도 아닌 그냥 신입니다. 여신이라면 남성성이 결핍되었고, 남신이라면 역시 여성성이 결핍되어 완벽한 존재가 아니었겠지요. 성별의 특징이 과장되지 않고 모호하게 표현된 이유입니다. 그래서 학자들은 고심 끝에 '이 애매모호한 현대적인 존재'가 '아이돌'(Idol), 즉 '신상'을 나타낸 것이라는 결론을 내리기에 이르렀습니다. 아직은 거친 세상에 대한 두려움으로 잔뜩 움츠린 모습이지만 시간이 흐를수록 그 표현이 얼마나 여유롭고 자유로워지는지 그 변천 과정을 살펴보는 것이 매우 흥미진진합니다.

늠름한 남성상, 쿠로스

앞의 신상(아이돌)과 비교해보면 이 작품은 매우 사실적인 묘사가 시선을 끄네요. 이 조각상은 기원전 600년경, 일명 '아르카익 시대'(archaic period, 고졸古拙양식)에 제작되었는데, 이는 앞의 '신상'이 만들어지고 무려 1천여 년의 시간이 지난 시점입니다. 이제 자연을 면밀히 관찰하기 시작하였습니다.

'쿠로스'(Kouros)는 근육질 몸매의 젊은 남성 나체 조각상을 일컫는데, 이는 그리스 신화의 이상적인 남성상인 태양신 아폴로(Apollon)를

모델로 한 것입니다. 고대 그리스인들은 '건강한 육체'는 바로 '건강한 정신'에서 비롯된다고 믿어서 아름답고 건강한 육신을 중시하였습니다. 오늘날 가장 큰 스포츠 축제인 '올림픽'이 바로 그리스 올림피아(Olympia)에서 시작되었다는 사실은 널리 알려져 있지요.

다부진 근육질 몸의 쿠로스는 얼굴은 정면을 향하고, 양 주먹을 불끈 쥐고 있습니다. 얼핏 봤을 때는 차렷 자세를 하고 있는 듯 보이는데, 조심스레 왼발을 앞으로 내딛고 있네요. 그런데 얼핏 봤을 때 쿠로스의 인체 표현은 인체해부학적으로 그럴 듯해 보이지만, 긴 곱슬머리의 머리카락은 마치 옥수수 알갱이 같고, 눈은 아몬드형에다가 가슴 아래 갈비뼈는 마치 작대기를 그은 듯 표현이 어색합니다. 아무래도 아르카익 시대 다음에 등장하는 성숙하고 세련된 '고전기'(classic period)의 작품에 비하면 어딘가 어수룩해 보입니다.

앞서 소개한 '신상'의 바짝 긴장한 경직된 모습에서 출발해서, 여기 고졸양식에 이르러서는 서서히 자연을 면밀히 관찰하기 시작합니다. 물론 아직 그 표현이 좀 서툴고 어색하지만 이제 자연주의적이면서 양식적인 표현을 구현하기 시작한 것이죠. 이 단계를 거친 후에는 이상적인 고전적인 표현에 이르게 됩니다. 그러니 쿠로스는 고전기로 향해가는 도중의 과도기 작품이라 더욱 매력적이고 흥미로운 것입니다. 원래 조금은 미숙하지만 완벽을 향해 혼신을 다하는 과정에서 볼 수 있는 진정성과 절절함이 배어 있어 더욱 감동적인 법이지요.

지중해의 햇살 가득 환상적인 기후와 자연환경에 살았던 그리스

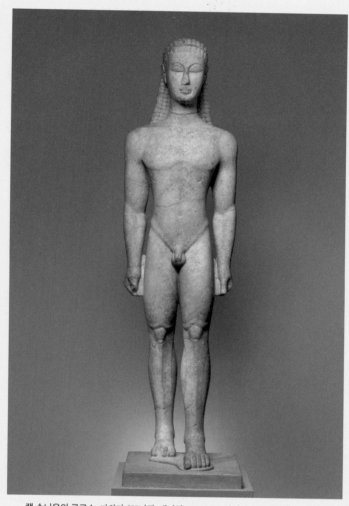

캡 수니온의 쿠로스 기원전 600년경, 대리석, H. 3.05m, 아테네 국립박물관, 그리스

인들은 이렇게 자연스럽게 자연과 평화를 이루고 공존하고 사랑하게 되어 이를 섬세하게 관찰하여 표현하였습니다. 서구인들이 지향하는 '자연의 모방'은 바로 자연의 아름다움을 닮고 싶은 마음에서 비롯된 것이지요.

근육질 몸매의 표현도 근사하지만, 왠지 옥수수 머리나 아몬드 눈역시 인상적이고 친근하게 다가옵니다. 이같이 쿠로스는 그 이상적인 고전미로 향하는 길 위에 서 있습니다.

아름다운 여인, 코레

조금 더 시간이 흘러 기원전 540년경에 만들어진 '코레'(Kore)의 표현은 훨씬 자연스러워집니다. 쿠로스가 남성상이라면, '드레스를 입은여인 조각'을 코레라고 합니다. 코레 역시 쿠로스와 같이 차렷 자세로 서 있지만 움직임의 표현이 더 적극적이고 자연스럽네요. 예로부터 여성의 힘은 부드러움에 있다고 느낀 것 같습니다.

아름다운 코레는 앞으로 왼손을 뻗고 있는데, 안타깝게도 지금은손과 팔 절반이 사라진 상태지만 그 우아함은 변함이 없습니다. 긴머리카락은 굽이치는 물결처럼 아름답고, 입가에는 은은하고 매혹적인 미소를 띠고 있습니다. 아몬드형의 크고 아름다운 눈동자가 거뭇해 보이는 것은 당시 눈동자를 선명하게 표현하기 위해 검게 채색한 것이 시간이 지나면서 흐릿해진 것입니다. 까만 눈동자가 선명했

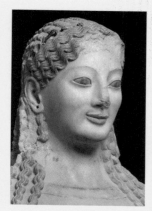

코레 얼굴 부분

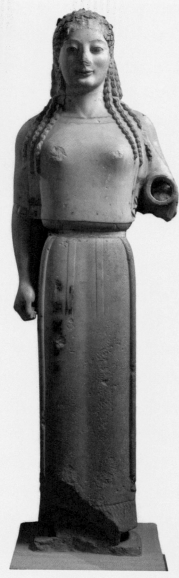

아테네 코레
기원전 540년경, 대리석에 채색, H. 1. 20m, 아테네 아크로폴리스 박물관, 그리스

다면 정말 더욱 살아 있는 듯 느껴졌겠지요.

보는 이들의 마음을 사로잡는 여인의 매혹적인 미소. 그 의미를 알 수 없는 미소를 일컬어 '아르카익 스마일'(archaic smile)이라고 합니다. 미소의 의미는 베일에 싸여 있지만, 확실히 알 수 있습니다. 이제 인간은 광활한 대자연 안에서 매우 편안한 걸 넘어서 행복을 찾았습니다.

파르테논 신전

이번에는 그리스 수도 아테네(Athene)의 심장인 아크로폴리스 언덕 (Acropolis)으로 가볼까요. 그리스 아테네의 아크로폴리스 언덕 최정상 에는 아테네의 수호성인인 아테나 여신(Athena)에게 봉헌한 파르테논 (Parthenon) 신전이 고고하고 우아한 자태를 뽐내며 우뚝 서 있습니다. 언덕 최정상 몇 개의 단 위에는 줄지어 서 있는 열주들로 이루어진 직사각형 건물이 있고, 그 위에는 삼각형 꼴의 지붕이 얹혀 있는데, 이를 박공(pediment)이라고 합니다.

이 세상에는 무수히 많은 아름다운 건축물이 존재하지요. 그런데 세상의 수많은 건축가들이 파르테논 신전이 세상에서 가장 아름다 운 건축물이라고 이야기하는 데 주저하지 않습니다. 이 찬사의 이유 가 무엇일까요?

첫 번째는 균형미에 있습니다. 몇 개의 단 위에 서 있는 신전은 안 정감이 느껴지면서도 동시에 은근히 상승하는 느낌을 줍니다. 만약

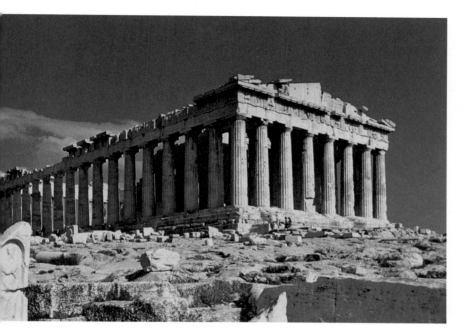

파르테논
기원전 447~432년, 30.88×69.5m, 아테네 아크로폴리스, 그리스

단이 없었다면 열주들이 말뚝을 박은 듯 답답하게 느껴졌을 텐데 단 위에 올려놓음으로써 하늘로 솟는 듯한 기운을 만들어낸 것이 절묘합니다. 그리고 지붕으로 얹혀진 살짝 봉긋한 삼각형의 박공이 상승기운을 더해줍니다. 앞에서 소개한 고대 이집트의 피라미드에서 급격하고 간결한 상승 기운을 느꼈다면 고대 그리스인들의 건축물에서는 우아한 절제미, 바로 균형잡힌 '고전미'를 만날 수 있습니다.

두 번째는 그 '열려 있음'에 있습니다. 균형미, 우아한 절제미, 이상미의 고전적인 아름다움을 모두 겸비한 이 신전의 진정한 매력은 공간이 외부 세계와 끊임없이 소통하고 있다는 데 있습니다.

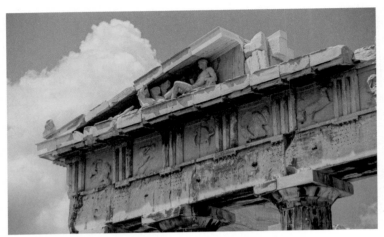

파르테논의 박공 왼쪽 일부만 남아 있다.

안타깝게도 오늘날의 모습은 베네치아 군대의 포격으로 많이 파괴되어 천장 및 열주들이 감싸고 있는 내부 벽면이 원래의 모습을 잃은 상태지만, 이를 감안하더라도 그 우아한 매력을 느끼기에 부족함이 없습니다. 열주의 기둥과 기둥 사이 공간으로 햇빛, 바람, 비, 공기 그리고 날아드는 새들에 이르기까지 모두에게 열려 있습니다. 닫혀 있으면서도 열려 있어서 숨을 쉬는, 진정으로 열린 살아 있는 건축입니다.

아름다운 목소리를 만들어내기 위해서는 공기 반 소리 반의 소리를 내야 한다고 하지요. 열려 있으면서 닫혀 있는 것은 우리 개개인이 이 세상 속에서 추구하는 바람직한 모습이기도 합니다. 나의 견고한 자아와 신념을 굳건히 지키는 동시에 외부의 목소리, 새로움, 변화에 열

려 있는 자세 말이지요. 진정 열려 있는 자만이 끝없이 성장하고 성숙해집니다. 바로 삶의 묘미는 끝없는 균형 찾기에 있습니다.

애도하는 아테나

이번에는 파르테논이 건설된 기원전 450년경에 만들어진 부조 작품을 살펴보겠습니다. '애도하는 아테나'(Mourning Athena) 또는 '슬픔에 잠긴 아테나'로 불리는 이 작품은 부조(relief, 벽면에서 입체감 있게 튀어나와 조각된 것)입니다.

부엉이와 함께 등장할 때는 지혜의 여신인 아테나가 여기서는 머리에 투구를 쓰고 긴 창을 든 전쟁의 여신으로 등장합니다. 아테나가 수직으로 서 있는 비석에 비스듬히 창을 기대고 살짝 이마를 대자 여신과 창 사이에 기다란 삼각형 공간이 만들어집니다. 아테나의 아름다운 얼굴과 목선은 부드러운 팔로 내려오고, 이어서 섬세하게 수직으로 길게 뻗은 옷 주름이 아래로 흐릅니다. 가는 창에 몸의 무게 중심을 싣고, 왼발을 살짝 들어 올려 발바닥이 약간 보이는 모습에서는 여신다운 절제미와 기품이 흘러넘칩니다. 여신의 몸은 그녀를 위해 지어진 파르테논을 떠받치고 있는 도리아 양식의 기둥과 매우 닮아서 마치 우아한 기둥이 서 있는 듯 느껴집니다.

그런데 여신은 왜 이리 슬픈 모습일까요?

전쟁의 여신인 그녀는 모든 군인의 목숨을 지켜주고 싶지만 전쟁

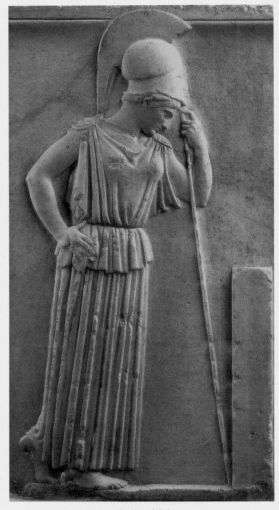

애도하는 아테나
기원전 470~450년경, 대리석, H. 54cm, 아테네 아크로폴리스 박물관, 그리스

터에서는 아주 많은 사람들이 목숨을 잃을 수밖에 없는 잔혹한 현실과 맞닥뜨려야 합니다. 그러니 그들의 죽음을 생각하면 깊은 슬픔에 잠길 수밖에 없겠지요. 아름답고 강인한 여신이면서도 깊은 연민을 품은 아테나는 고인이 될 영혼들을 애도하고 있습니다.

하지만 그녀는 요란하게 울부짖으며 괴로워하는 것이 아니라, 여신의 기품을 잃지 않고 그 깊은 슬픔을 속으로 삼키고 있습니다. 이를 일컬어 '절제된' 감정 표현이라고 하지요. 바로 이 절제미가 고대 그리스 고전기(classic period)의 고전적 표현의 정수입니다. 근심과 슬픔에 잠긴 아름다운 여신의 안타까운 마음이 그대로 전해집니다. 그 슬픔을 꾹꾹 참고 있어서 더욱 가슴 깊이 새겨지는 슬픔입니다.

머리 셋 달린 괴물 트리톤

이번에는 파르테논 박공의 부조 장식, 즉 팀파눔(tympanum) 중 흥미로운 작품을 하나 소개해볼까요. 여기서 팀파눔이란 삼각형 꼴의 박공 내부 공간을 일컫지요..

그리스 신화에는 많은 신이 등장합니다. 바다의 지배자인 포세이돈의 아들 중에 트리톤(Triton)이라는 독특한 신이 있습니다. 그 신의 모습이 파르테논의 팀파눔 속에 등장합니다.

초인적인 힘을 가진 영웅 헤라클레스가 바다의 신 트리톤과 싸우는 모습인데, 여기에는 괴물이 아니라 세 명의 남성이 보이는 것이

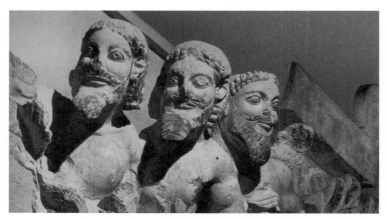

트리톤
기원전 570년경, 아테네 신전 박공, 석회석, 3.53×3.40m, 아테네 아크로폴리스 박물관, 그리스

이상하지요? 트리톤은 '머리가 셋 달린 괴물'의 모습으로 상반신은
인간, 하반신은 뱀의 형상을 하고 있습니다. 그런데 여기서는 마치
세 인물이 박공 너머에 펼쳐진 세상을 내려다보는 듯 표현되었고, 머
리 뒤에 꽈배기처럼 생긴 뱀의 형상이 조금 어색해 보입니다. 이같은
표현 역시 아르카익 시대의 다소 어설프지만, 그래서 더욱 매력적인
포인트가 아닐까 생각합니다.

뿐만 아니라 무시무시하고 위협적인 모습이어야 하는 괴물이 앞
서 본 코레처럼 입가에 매력적인 미소를 짓고 있네요. 아르카익 스마
일이 신비롭고 매력적으로 느껴지는 이유입니다. 영웅과 싸우며 잔
뜩 인상을 쓰거나 무섭게 위협하는 모습이 아니라, 현실과 동떨어진
표현이어서 우리는 한 발 뒤로 물러나 싸움 장면을 감상하게 해줍니

다. 어쩌면 우리 인간의 깊은 내면에는 이같이 해맑은 순수함이 있다는 이야기를 전해주려는 것인지도 모르겠습니다.

송아지를 짊어진 남자상

이번에는 아르카익 시대의 또 다른 작품인 '송아지를 짊어진 남자상'(Moschophoros)을 살펴볼까요. 한 젊은 남성이 어깨에 잘생긴 송아지 한 마리를 짊어지고 어딘가로 향하고 있습니다. 입가에 아르카익 스마일을 짓고 있는데, 이 근사한 청년은 어디를 향하고 있는 걸까요? 그는 적당하게 살찐 송아지를 신에게 제물로 바치기 위해 신전으로 향하고 있습니다.

남성의 눈동자가 움푹 파인 이유 역시 박아놓았던 돌이 사라졌기 때문입니다. 그리고 무릎 아래 부분 역시 없는 상태지만 마치 살아 있는 듯한 느낌을 주는 데 부족함이 없지요. 입가에 지은 미소도 청년을 더욱 매력적이고 친근하게 해줍니다. 그런데 어깨에 동물을 짊어진 모습에서 떠오르는 이미지가 있지 않나요? 네, 바로 '착한 목자'입니다. 그리스도교에서 착한 목자는 바로 예수 그리스도지요. 길 잃은 양 한 마리를 찾기 위해 길을 나선 착한 목자입니다.

지금으로부터 2천여 년 전, 그리스도교의 역사가 시작되면서 기존에 있던 송아지를 양으로 교체하여 '착한 목자'의 상징이 탄생한 것입니다. 이 세상에 존재하는 그 어떤 것도 무에서 만들어지는 것은 없

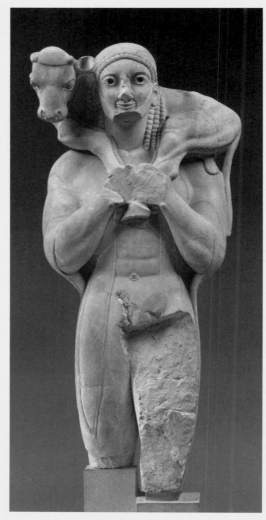

송아지를 짊어진 남자상
기원전 560년경, 대리석, H. 1.65m, 아테네 아크로폴리스 박물관, 그리스

지요. 레오나르도 다빈치나 미켈란젤로, 모차르트를 비롯한 그 어떤 천재도 예외가 될 수 없습니다. 기존에 존재하는 상징이나 사고, 표현을 조금 비틀거나 바꾸고 재가공하여 새로운 의미가 더해진 이미지가 탄생하게 됩니다.

이렇게 송아지를 짊어진 남성에 그리스도교의 상징이 입혀지면서 착한 목자의 이미지가 만들어졌습니다. 무에서 유를 창조하는 것은 오로지 하느님만이 가능합니다.

제6장

라벤나의 영묘와 바실리카

여러분은 이탈리아의 도시를 생각하면 어떤 곳이 먼저 떠오르나요? 저는 우선 수도 로마(Roma)와 르네상스가 시작된 피렌체(Firenze), 그리고 아름다운 운하도시 베네치아(Venezia)가 떠오릅니다. 그런데 이탈리아는 위 세 도시 외에도 무궁무진한 문화유산이 있는 나라로 멋진 도시들이 많이 있습니다. 그중 인상적인 도시 한 곳으로 떠납니다. 베네치아에서 북동쪽으로 약 140킬로미터 정도 가면 중세 초기 그리스도교 문화의 정수를 볼 수 있는 라벤나(Ravenna)라는 도시가 나옵니다.

서양 문화를 이해하려면 무엇보다 그리스 로마 신화와 그리스도교에 대한 기본적인 지식이 반드시 필요합니다. 앞에서 그리스 신화와 관련된 작품을 몇 점 살펴보았지요. 그리스도는 2천여 년 전에 이 세상에 왔지만, 사실상 그리스도교 미술사는 4세기 초부터 시작되었다고 할 수 있습니다. 그 배경에는 다음과 같은 이유가 있습니다.

예수 탄생 당시 유다 지역은 로마제국의 지배를 받고 있었습니다.

그리스도교가 로마 제국의 공인을 받기 전까지 그리스도교는 극심한 박해를 받았습니다. 그러다 313년 로마 황제 콘스탄티누스 대제(Constantinus I, 306~337 재위)가 하느님을 체험한 사건을 계기로 그리스도교를 비롯한 모든 종교에 대한 관용령, 즉 밀라노 칙령을 내리면서 비로소 신앙의 자유를 얻게 되었지요. 이는 본격적인 그리스도교 미술이 발달하는 시발점이 되었습니다. 이제는 마음껏 신을 찬양할 뿐만 아니라 성서 이야기와 신앙의 선조들을 작품으로 표현할 수 있게된 것이지요.

4세기 말 로마 제국은 서로마와 동로마로 분열되어 있었고, 5세기 초 서로마 제국 황제인 호노리우스(Honorius, 395~423 재위)는 수도를 로마에서 이탈리아 북동부의 항구도시 라벤나로 옮기게 됩니다. 그러다 동서로 분열된 제국이 다시 통일을 하게 된 것은 540년 유스티니아누스 황제(Justinianus, 527~565 재위)의 통치시기로, 6세기에 라벤나는 로마 제국의 수도, 즉 심장부가 된 것입니다.

새롭게 제국을 통일한 유스티니아누스 황제가 자신의 권력을 확고히 하기 위해 어떤 수단을 동원했을까요? 가장 구체적이고 효과적인 방법은 바로 기념비적인 건축물을 짓는 것이었습니다. 앞서 고대 이집트 고왕국 시대에 이루어졌던 대피라미드 건설의 경우, 그 위압적인 건축물을 보고 파라오의 힘에 압도당하지 않을 사람이 누가 있었을까요? 이같이 엄청난 인원 동원과 막대한 비용이 드는 거대 건축물의 건립은 권력을 가장 강력하고 효율적으로 과시하는 수단이

었습니다.

여기 소개하는 라벤나에 건설된 영묘(靈廟, Mausoleum)는 규모는 크지 않지만 역시 강력한 존재감을 드러냅니다. 영묘는 죽은 위인이나 신격화된 인물의 영혼을 모시는 묘지를 말합니다.

갈라 플라치디아 마우솔레움

그럼 5세기에 건설된 '갈라 플라치디아 마우솔레움'(Galla Placidia Mausoleum)으로 가볼까요. 이곳은 서로마 제국의 황제인 호노리우스의 여동생, 아우구스타 갈라 플라치디아(Augusta Galla Placidia, 389~450)의 영묘인데, 사실 이곳에는 그녀의 석관 외에 남편과 아들의 석관도 있습니다.

원래 가장 큰 석관에 갈라 플라치디아의 유골이 있었는데, 후에 발생한 화재 때문에 정작 그녀의 유골은 안전하게 로마로 옮겼다고 합니다.

얼핏 영묘의 외관만 보면 전형적인 로마 건축의 특징인 실용주의적인 단순함과 견고함이 느껴지고, 내부 모습에 별 기대가 되지 않습니다. 붉은 벽돌을 쌓아올려서 만든 네모반듯한 건축물에는 로마의 콜로세움을 연상시키는 아치형 창과 문이 있어서 외관에 리듬감과 부드러움을 더해주네요. 놀랍게도 다소 단순한 외관과 달리 내부는 눈부시게 화려합니다.

놀랍게도 엄청난 수공 작업으로 긴 시간 공들여야 하는 모자이크(mosaic)가 내부를 가득 채우고 있습니다. '다양한 색상의 돌, 유리, 도자

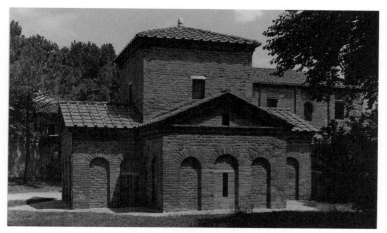

갈라 플라치디아 마우솔레움
5세기, 라벤나, 이탈리아

기, 자개 등의 작은 조각들을 모르타르, 석회, 시멘트로 접착시켜 표현하는 기법'인 모자이크는 특히 동로마제국의 비잔틴 미술에서 많이 사용하는 표현 매체지요. 그럼 영묘 내부로 들어가 보겠습니다.

성 베드로와 성 바오로, 성 라우렌시오

서쪽에 나 있는 문으로 들어가면 정면의 루네트(lunette), 즉 '벽과 접촉되는 곳에 생기는 반원형 공간'이 있는데, 중앙의 둥근 천장인 돔을 중심으로 네 개의 루네트가 에워싸고 있는 구조입니다. 루네트 중앙에는 반투명한 대리석의 일종인 설화석고(Alabaster)로 된 작은 직사각형 창이 있고, 이 창을 중심으로 '생명의 분수 앞에 있는 성 베드로와

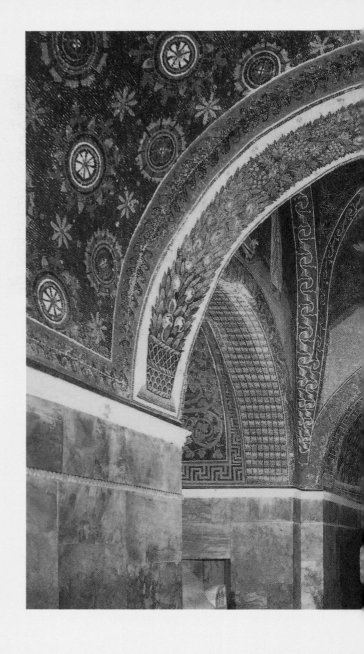

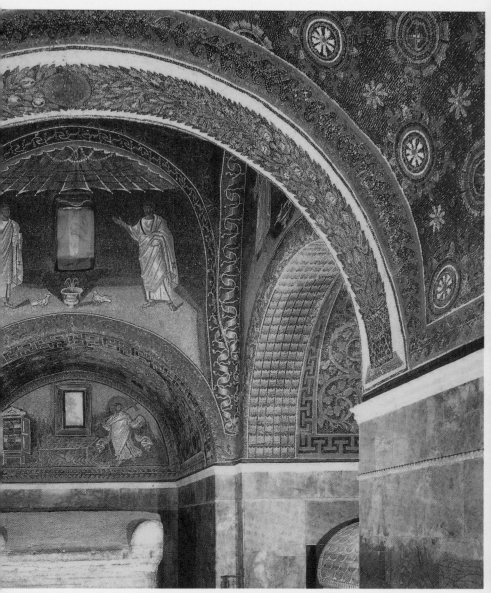

성 베드로 사도와 성 바오로 사도(위), 화형당하는 성 라우렌시오(아래) 5세기, 모자이크, 라벤나, 이탈리아

성 바오로' 모자이크가 있습니다.

사진으로는 잘 드러나지 않지만, 실제로 보면 반투명한 설화석고 창이 외부의 자연광을 흡수하여 고유의 빛을 발하며 매우 신비롭고 성스러운 분위기를 자아내지요. 중세 로마네스크, 고딕 시대에 이르면 더욱 투명한 색유리, 스테인드글라스(stained glass) 창을 통해 자연광이 내부에 들어왔으니 어찌 보면 중세 스테인드글라스의 전신이라고도 할 수 있겠습니다.

이 짙푸른 공간 하단에는 밝은 레몬빛 바닥이 있고, 거기에는 흰옷 차림의 성 베드로 사도와 성 바오로 사도가 서 있는데 이들 모두 오른팔을 올리고 있습니다. 바로 앞에 난 천장의 둥근 돔, 즉 무한의 우주 공간 중앙에서 눈부시게 빛나는 황금색 십자가를 가리키는 것이지요. 이렇게 지상의 모든 영광은 바로 그리스도에게로 향하고 있습니다.

그리고 그 아래에 작은 아치형의 공간이 또 있는데, 오른쪽으로 성 라우렌시오(Laurentius)가 오른손에 황금 십자가를, 왼손에는 성경을 펼치고 있습니다. 성 라우렌시오는 3세기 로마의 부제로 참수형을 당했다고도 하고, 또 4세기 이후에는 쇠창살 위에서 화형을 당했다고도 전해지는데, 여기서는 바로 두 번째 설을 형상화한 것입니다. 가운데 작은 창 아래로 활활 불타는 쇠창살이 있고, 왼쪽 수납장에는 복음사가가 기록한 복음집이 모셔져 있습니다.

비둘기와 생명수

그리고 아직 언급하지 않은 매력적인 디테일이 하나 더 있습니다. 바로 성 베드로와 성 바오로 사이 창 아래에 있는 작은 분수와 두 마리의 비둘기입니다. 다시 모자이크로 돌아와 보면, 비둘기를 입체적으로 드러내기 위한 미묘한 뉘앙스 표현도 상당히 인상적입니다. 비둘기의 배경이 되는 노란 바탕도 레몬 노란색, 진노란색, 베이지색, 황토색에 이르기까지 다양한 톤으로 표현되어 매우 아름답습니다. 그리고 자연스럽게 관람자의 시선을 작은 분수대로 이끌기 위해 양쪽으로 퍼지는 짙푸른색의 그림자와 오른쪽으로 작게 드리워진 그림자의 섬세한 표현은 화면에 생기를 불어넣습니다.

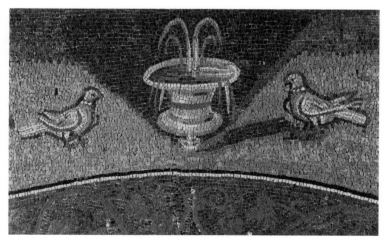

작은 분수와 두 마리 비둘기

그런데 비둘기와 분수대는 무슨 의미를 갖는 걸까요. 그리스도교에는 그 오랜 역사만큼이나 다양한 상징들이 있습니다. 그리스도를 나타내는 '물고기', 생명, 승리의 상징인 '종려나무', 그리고 천상의 평화와 기쁜 소식을 전해주는 '비둘기' 등 다양하지요. 오래 전, 타락한 인간 세상을 내려다보던 하느님이 노하시어 대홍수가 나게 하셨지요. 하염없이 망망대해를 떠다니던 노아가 땅을 찾기 위해 비둘기 한 마리를 날려 보내고 그가 생명의 희망인 '올리브나무 가지'를 물고 오자 노아는 다시 새로운 출발을 위해 힘차게 육지로 향합니다. 이렇게 비둘기는 천상과 지상을 자유로이 날며 천상의 하느님과 지상의 인간을 이어주는 메신저입니다.

여기 작은 분수대에는 생명수인 맑은 물이 힘차게 샘솟고 있는데, 목을 축이기 위해 물을 찾은 비둘기는 우리 죄를 뉘우치고 하느님에게 보다 가까이 다가가고자 갈망하는 '우리 영혼', '목마른 영혼'을 상징합니다.

영묘의 동쪽 루네트 양편에도 각각 두 명의 사도와 두 마리의 비둘기가 있는데, 이번에는 샘솟는 분수대 대신 맑은 생명수가 가득 담긴 물단지가 등장합니다. 오른쪽에는 조심스레 생명수를 마시는 비둘기 한 마리와 왼쪽에는 단지 위에 발을 딛고 서서 고개를 돌려 주위를 살피는 비둘기가 있습니다. 무언가 신중한 모습의 비둘기가 친근하게 다가옵니다.

그리스도인이 이 세상에서 찾는 것은 '영혼의 구원', 무신론자라면 꿈, 이상, 사랑 등 다양한 이름으로 공통적으로 추구하는 것은 바로

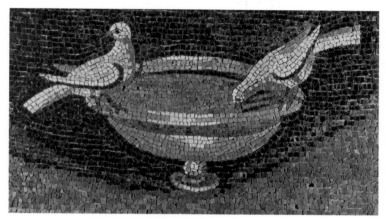

물단지의 물을 마시는 비둘기

지상에서의 '행복'이지요. 자신의 내면에 평화가 찾아와 둥지를 틀 때 비로소 진정한 행복에 이르게 됩니다.

이 비둘기들은 말합니다. 긴장을 늦추지 않으면서도 여유롭게, 현재 나에게 허락된 행복을 만끽하라고 말이지요.

하느님이 허락해주신 지상의 맑은 샘물을 기쁘고 감사한 마음으로 마십니다. 혹시 내 주위에 목마른 친구가 없는지 잘 살펴보면서 말이지요. 이것이 진정한 행복, '영원한 샘'의 비밀이 아닐까요?

성 아폴리나레 누오보 바실리카

라벤나에는 앞서 소개한 영묘 외에도 성 아폴리나레 누오보 바실리카(Basilica di Sant'Apollinare Nuovo)라 불리는 성당이 있습니다. 동고트족의

테오도리쿠스 대왕(Theodoric the Great)이 건설한 이 성당은 중세 로마제국의 위대한 유스티니아누스 황제 통치기인 561년 재건되었고 라벤나의 최초 주교인 성 아폴리나리스에게 봉헌되었습니다.

바실리카란 고대 그리스에서 시작된 건축양식으로, 기원전 2세기 로마 공화국 시대에 집회장, 시장 등 지붕이 있는 장방형 회관인 공공건물을 일컫지요. 이는 초기 교회 건축양식의 원형이 되었습니다.

앞서 본 영묘에서와 같이 성당 외관은 다소 단순하고 투박해 보이지만, 그 내부는 역시 화려한 모자이크로 장식되었습니다. 성당 내부

성 아폴리나레 누오보 바실리카 6세기, 라벤나, 이탈리아

는 직사각형 형태로 교회건물에서 세로축을 따라 길게 형성된 벽면 상단에는 작은 아치창들이 줄지어 있고, 이를 장식하는 화려한 모자이크가 장관입니다. 아치창들 위 최상단에는 낮고 긴 수평의 공간이 있는데, 여기에 그리스도 생애의 여러 에피소드가 섬세하게 묘사되었습니다.

그리스도와 사마리아 여인

'그리스도 생애' 중에서 여기 소개할 에피소드는 '그리스도와 사마리아 여인'입니다. 유다인과 사마리아인은 예로부터 적대적인 관계여서 유다인들은 이방인의 피가 섞인 사마리아인들을 무시하고 상종하지 않았습니다. 그런데 예수는 우물가에 있는 사마리아 여인에게 다가가 말을 건넸을 뿐만 아니라 "내가 주는 물을 마시는 사람은 영원히 목마르지 않을 것이다"(요한 4,7-21)는 놀라운 메시지를 전했지요.

화려하고 아름다운 줄무늬 옷을 입은 사마리아 여인이 시선을 사로잡습니다. 오렌지, 벽돌색, 하늘색, 군청색의 조화로움이 세련되고 멋있습니다. 그녀 앞에는 바위처럼 위엄 있고 강직한 자태로 곧게 앉은 그리스도와 그를 따르는 제자 한 명이 있습니다.

머리 주위에는 후광이 빛나고, 자신이 천상의 존재임을 알려주는 짙푸른색 옷을 입은 예수는 손을 뻗어 여인에게 말을 건넵니다. 그런데 그리스도의 머리와 상반신에 비해 발이 너무 작아 보입니다. 저렇

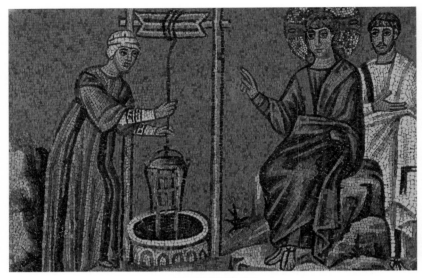

그리스도와 사마리아 여인

게 작은 발로 어떻게 균형을 잡고 서 있을까 의구심이 들 정도인데, 무슨 이유로 인체비례를 무시하고 상반신에 중점을 두어 표현했을 까요? 네, 여기에는 당연히 이유가 있습니다. 중세인들은 눈과 손을 메시지 전달의 주요 수단으로 생각한 것입니다. 실제로 그리스도의 눈을 여인의 눈보다 훨씬 크고 흰자위와 검은 눈동자를 유독 강렬하 게 표현했는데, 이는 그리스도의 메시지를 확실하게 전달하기 위해서 였습니다. 이같이 흡인력 강한 표현은 글을 읽지 못하는 다수의 신자 에게 그림으로 성경을 읽어주기 위한 궁극적인 목적 때문이었습니다.

중세인들은 신비롭고 성스러운 천상의 공간을 표현하는 데 가장 적합한 색이 무엇일까 하는 고민을 거듭한 결과 황금색을 택했습니

다. 가장 화려하게 빛나는 고귀한 재료이면서 자연에서 마주할 수 없는 추상적인 색이어서 미지의 천상계를 표현하는 데 적합하다고 생각했던 것입니다.

그런데 왜 이들은 회화로 표현하지 않고 굳이 많은 시간과 힘든 노동, 정성을 쏟아야 하는 모자이크를 택했을까요? 사실 이에 대한 해답은 현장에 가보면 바로 확인할 수 있는데, 크게 두 가지 이유를 들 수 있습니다. 첫째, 모자이크는 회화로는 도저히 표현할 수 없는, 반짝반짝 빛나는 보석 같은 느낌을 주는데, 그 정성스러운 표현이 하느님을 위한 공간을 꾸미는 데 걸맞다고 여긴 것이지요. 조금씩 움직이면서 바라보면 작은 조각들이 반짝이면서 더욱 환상적인 장면을 연출합니다. 둘째, 반영구적이라는 것입니다. 물론 의도적으로 망치로 부수지 않는 한 말이지요. 6세기의 작품이지만 21세기 오늘날에도 그 영롱한 화려함이 그대로 남아 있어 그 견고함을 충분히 입증하고 있지요.

최후의 만찬

이번에는 예수 생애를 다루는 장면 중 '최후의 만찬'입니다. 최후의 만찬이라고 하면 레오나르도 다빈치의 작품을 가장 먼저 떠올리게 되지요. 수평의 긴 탁자 한 가운데에 예수를 중심으로 열두 제자가 함께 있는 표현 말이지요. 그런데 사실 서양미술사에서 수많은 예술

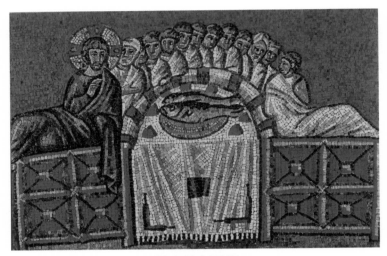

최후의 만찬과 오병이어

가들이 자신만의 상상력을 발휘하여 각양각색의 최후의 만찬을 담아냈습니다.

이 모자이크 작품에서도 탁자 같은 것이 나오네요. 그런데 사각형의 기하학적 문양이 있는 단에 예수와 제자들이 있고, 그 가운데 흰 식탁보가 쳐진 둥근 탁자가 있습니다. 그 위에는 여러 빵 조각과 접시 위에 두 마리의 생선이 있네요.

성찬례의 빵과 포도주가 아니라 빵과 물고기 두 마리라니 무슨 의미인 걸까요? 바로 이 장면은 '최후의 만찬'과 '오병이어'의 기적 이야기를 동시에 담고 있습니다. 예수가 다섯 조각의 빵과 두 마리의 생선으로 수많은 군중을 배불리 먹이신 '오병이어'의 기적 말이지요.

무엇보다 흥미롭고 또 충격적인 것은 예수의 포즈입니다. 예수는 바른 자세로 의젓하게 앉아 있는 것이 아니라 반쯤 누운 비스듬한 자세지요. 사실 당시의 풍습을 알면 놀라운 표현이 아닙니다. 이는 바로 고대식 표현으로, 당시 로마인을 비롯하여 동방에서는 편안하게 누운 듯한 자세로 식사를 하면서 토론을 하고 일을 했다고 합니다.

그런데 더 재미있는 것은 바로 제자들입니다. 예수 뒷편으로 연장자인 베드로를 시작으로 열두 제자가 비좁게 다닥다닥 붙어 앉아 있습니다. 열두 제자 중에 나중에 예수를 배신하는 유다도 끼어 있는데, 베드로 뒤에 숨어서 한쪽 눈만 보이게 표현한 것도 재미있는 포인트입니다. 한순간 돈의 유혹에 넘어간 유다이지만, 분명 그는 스승을 팔아넘긴 데에 양심의 가책을 느꼈을 테니 마음이 편치 않았을 겁니다. 제자들 역시 모두 비스듬히 앉아 있습니다.

그런데 아직 중요한 디테일이 더 남아 있습니다. 흰 식탁보가 씌워진 탁자 아래로 작은 사각형이 있는데, 이는 그리스도 말씀의 핵심이 담긴 '좁은 문'을 의미합니다. 예수 그리스도와 같이 고난의 연속인 인생의 십자가를 지고 빛의 세계로 향하도록 인도해주는 좁은 문입니다. 고통의 문, 바로 영광의 문으로 들어오라고 초대합니다. 이는 영원히 목마르지 않는 샘과 영원한 빛이 있는 세계로 들어가는 문입니다. 최후의 만찬은 다름 아닌 '좁은 문', '진정한 빛'으로의 초대입니다.

제7장

이브,
모든 여인의 어머니

성경에 보면 만물의 창조주 하느님은 최초의 남자 아담(Adam)을 창조하시고, 그의 갈비뼈로 최초의 여자 이브(Eve)를 만드셨지요. 이번 장에서는 인류 최초의 여인, 바로 온 인류의 어머니인 이브의 모습이 시대와 문화에 따라 어떻게 표현되었는지 살펴보려 합니다.

서양에서는 대략 5~15세기, 그러니까 무려 1천여 년의 긴 시간을 일컬어 중세시대(Medieval age)라고 부릅니다. 중세시대는 한 마디로 설명하기 어려울 만큼 다양한 얼굴을 가진 풍요롭고 흥미로운 시대입니다. 중세시대 1천여 년 동안 얼마나 많은 일들이 일어났을지 쉽게 짐작할 수 있겠지요. 그런데 중세시대에 이어 15세기 중반부터 16세기까지 이어진 르네상스(Renaissance) 시대가 열리며 이전 시대인 중세시대가 그늘 속에 묻히게 되었습니다.

'인본주의'와 '과학적 사고'를 바탕으로 탄생한 르네상스는 '신'(神)을 중심으로 사고했던 중세시대를 '수치의 시대'이자 '암흑의 시대'라고까

지 극단적으로 폄하고 부정하기에 이르렀습니다. '인간'이 중심이 되지 않았다는 이유입니다. 하지만 당연히 이는 사실이 아니지요. 중세시대는 놀랍도록 다채롭고 뛰어난 문화를 꽃피운 시대였습니다. 중세를 대표하는 건축물은 성당으로, 하느님을 찬양하고 기쁘게 해드리기 위해 온 정성을 쏟은 예술작품들로 안팎을 가득 채웠습니다.

누워 있는 이브

첫 번째로 소개할 작품은 프랑스 중부도시 오툉(Autun)에 있는 '성 라자로 대성당'(Cathédrale St. Lazare d'Autun)의 조각입니다. 중세시대에는 예술작품이 익명으로 제작되는 것이 보통이었습니다. 그렇지만 오툉 성당의 경우, 이례적으로 질레베르투스(Gislebertus)라는 조각가의 작품으로 알려져 있습니다. 에덴동산에서 모든 것이 허용되었지만, 선악과를 따먹는 것은 금지되었지요. 하지만 이브는 선악과를 먹으면 하느님과 같이 눈이 밝아진다는 뱀의 달콤한 유혹에 넘어가 아담에게도 선악과를 건네주고 말지요. 이렇게 최초로 '죄'를 지은 인간은 하느님의 뜻을 거역하고 에덴동산에서 추방당했습니다. 황량한 대자연에 내던져진 고된 삶이 시작된 것이지요.

그런데 조각상 속의 이브가 좀 이상합니다. 이브가 누워 있습니다!
성당 문 위로 수평의 낮고 긴 상인방이란 공간이 있습니다. 천재 조각가 질레베르투스는 성당의 제한된 공간에 보다 많은 성경 이야

기를 담고 싶어서 이같이 좁고 긴 공간에 누워 있는 이브를 조각한 것입니다. 이브가 반드시 서 있어야 한다는 고정된 생각에 갇혀 있었다면 이처럼 과감하고 기발한 표현이 나오지 못했을 것입니다. 그야말로 기발한 발상입니다. 조각을 보면 마치 이브가 헤엄치고 있는 듯 느껴지기도 하네요.

아름다운 긴 머리를 휘날리는 이브는 왼손을 뻗어 선악과를 따고 있고, 화면 가운데에 자라는 환상적인 나뭇가지는 이브의 몸을 조심스레 가려주네요. 우아하게 헤엄치는 듯 표현된 아름다운 이브. 질레베르투스는 버려질 뻔했던 좁은 공간을 아주 훌륭하게 활용하는 놀

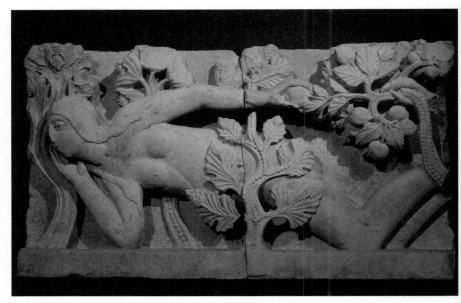

이브 12세기 후반, 질레베르투스, 석회석, 오툉 대성당 상인방, 프랑스

라운 기지를 발휘했습니다. 여유롭게 헤엄치며 꿈을 꾸는 듯 보이는 이브를 보며 나의 마음도 행복한 꿈에 부풉니다. 아름다운 에덴동산의 꿈을….

아담과 이브의 창조

두 번째 작품 역시 중세시대인 13세기에 영국에서 만들어진 수사본의 한 페이지입니다. 수사본(手寫本)은 앞에서도 소개했듯이, '손으로 쓴 책'(manuscript)이란 뜻으로, 15세기 인쇄술이 발명되기 전에 손으로 직접 만든 책을 말합니다.

이 페이지 역시 성경 창세기에 나오는 이브의 탄생이 주제인데, 이브를 비롯하여 아담과 하느님이 등장합니다. 머리에 둥근 후광이 있는 하느님은 앞에 누워 있는 아담의 옆구리에서 이브의 손목을 잡아들어 올리네요. 아담은 행복한 꿈을 꾸고 있는 듯 보입니다. 입가에 흐뭇한 미소를 짓고 눈을 감고 있는 아담은 한 손에 머리를 뉘고 있습니다. 홀로 세상에 존재했다가 이제 아름다운 여자친구를 만날 생각에 벌써부터 행복한 꿈에 젖은 듯 느껴지네요. 반면에 이브는 약간 어리둥절한 표정으로 이 세상에 나오고 있습니다.

이렇게 하느님이 왼손으로 이브의 팔을 잡고 쭉 잡아당기면서 오른손으로 생명의 기운을 불어넣자 '이브'가 짠~하고 세상에 나온 거지요. 성경 속의 이야기를 참 재미있게 표현하였네요. 이 창조 장면

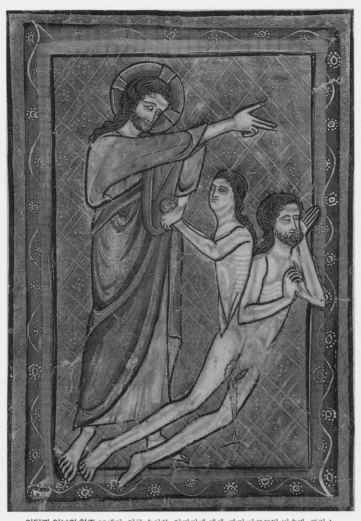

아담과 이브의 창조 13세기, 영국 수사본, 양피지에 채색, 파리 마르모탕 미술관, 프랑스

이 펼쳐지는 배경은 은은한 마름모꼴 문양이 있는 황금빛입니다. 황금색인 이유는 창조의 장면이 고귀하고 성스러운 공간에서 펼쳐졌다는 것을 표현하기 위함이라는 사실은 앞서 라베나 모자이크에서 보았지요.

혹시 하느님을 표현한 그림을 본 적 있나요? 예수 그리스도를 표현한 그림이나 조각은 무수히 많지만 이같이 하느님 모습을 표현한 것은 그리 많지 않은데, 인간은 바로 하느님의 모상이니 인간 모습으로 등장하시지요. 물론 그리스도교의 교리에서는 하느님과 성령과 예수 그리스도는 삼위일체로서 하나의 존재입니다.

이 작품의 배경은 황금색이고, 하느님의 후광은 천상의 푸른색으로 가운데에는 구원을 암시하는 십자가가 있습니다. 하느님의 눈과 손을 유독 강렬하게 표현한 것은 라베나에서의 표현과 유사하지만, 인물의 몸은 더욱 길쭉해졌습니다.

그런데 왜 이런 표현이 나왔을까요? 답은 바로 그림 배경이 중세 고딕양식이 발달한 13세기라는 데 있습니다. 당시 세워진 높다란 고딕성당들을 떠올리면 당시의 미학을 이해할 수 있는데, 점차적으로 중세인들은 길쭉하고 우아한 표현을 추구하게 되었습니다. 명확한 검은 윤곽선에 감싸인 몸 표현은 평면적이고, 옅은 피부색보다 짙은 색으로 표현된 근육과 갈비뼈의 표현이 생기를 불어넣습니다. 이런 표현을 보면 알 수 있지요? 당시 이미지의 역할은 성경을 효율적으로 읽는 데 있었다는 사실을 말이지요.

반 에이크의 인류를 잉태한 이브

다음 작품은 서양미술사 최고의 걸작으로 손꼽히는 작품 중 하나인 반 에이크의 유화 작품입니다. '양에 대한 경배' 또는 '신비로운 양'으로 불리는 이 작품은 '다폭 제단화'(polyptych), 즉 여러 폭으로 된 제단화입니다. 성당의 제단 뒤에 펼쳐놓은 그림이지요. 폭이 거의 5미터에 이를 만큼 대작인데, 그림 디테일을 하나하나를 뜯어보면 믿을 수

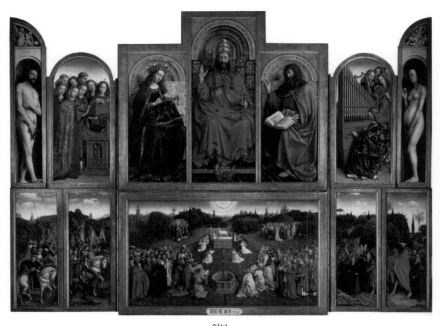

이브
1432년, 후베르트 & 얀 에이크 형제, 양에 대한 경배 다폭 제단화 중, 목판 위에 템페라와 유화,
335×457cm, 겐트 성 바보 대성당, 벨기에

없을 만큼 상당히 섬세하게 표현했다는 것을 알 수 있습니다.

이 걸작의 작가인 후베르트 반 에이크(Hubert van Eyck, 1385/ 90~1426)와 얀 반 에이크(Jan van Eyck, 1390?~1441) 형제는 15세기 플랑드르 미술의 선구자로 알려져 있습니다. 플랑드르는 오늘날 프랑스 북부에서 벨기에, 네덜란드 지역까지 넓은 지역을 일컫지요. 이 작품은 1432년에 완성되었는데, 제작 중이던 1426년 형 후베르트가 일찍 세상을 뜨는 바람에 얀이 완성했지요. 그러니 이 그림 이후 그려진 모든 작품은 동생 얀의 작품입니다. 반 에이크 형제는 15세기 플랑드르 르네상스 미술을 대표하는 화가일 뿐 아니라 최초로 유화 기법을 궤도에 올린 공으로 서양미술사의 한 페이지를 장식하고 있기도 합니다.

제단화의 상단부는 천상의 하늘나라, 하단부는 지상계로 구분됩니다. 상단부 가운데에는 성자인 '예수 그리스도'가 옥좌에 앉아 있고, 그 오른편에는 성모, 그리고 왼편에 세례자 요한, 이들 양 옆으로 노래하는 천사들(왼쪽)과 음악을 연주하는 천사들(오른쪽)이 있습니다. 그리고 제단화 양끝으로 아담과 이브가 있습니다. 제단화 하단부 가운데에는 제대 위에 서 있는 '하느님의 어린 양'이 있는데, 세계 곳곳에서 경배하기 위해 사람들이 몰려든 광경이 장관을 이룹니다. 우리의 이브는 바로 제단화 상단부의 오른쪽 끝에 서 있습니다. 서양 건축에서 움푹 들어간 길고 좁은 공간을 벽감이라 하는데, 주로 그곳에 조각상이 서 있지요. 이브는 손에 선악과를 들고, 얼굴은 조금 수줍은 듯 진지해 보입니다.

이렇게 최초의 남녀인 아담과 이브를 시작으로 수많은 인간이 태어나서 기쁘고(喜), 화나고(怒), 슬프고(哀), 행복한(樂) 순간들을 겪으며 살아갑니다. 한평생 마냥 기쁘고 행복할 수도 마냥 분노하고 슬플 수도 없습니다. 이 세상에서 영원한 것은 없다는 진리를 깨닫고, 세상적인 것에 너무 집착하지 않으면서 열심히 살아가야 하는 것이 우리 인간에게 주어진 숙명이 아닌가 합니다. 예쁘장한 얼굴의 이브지만,

제단화 이브 부분

지상계 어딘가에서 마주칠 듯 친근하게 다가옵니다. 길쭉한 달걀형 얼굴은 아무 티 없이 맑은 모습입니다.

그런데 조금 이상한 점을 발견하지 못했나요? 이브의 잘록하고 날씬한 몸매에 비해 배가 이상하게 볼록하고 엉덩이도 크게 강조되었는데 무슨 이유가 있겠지요? 이브는 바로 온 인류를 잉태하고 있는 것입니다. 선사시대의 '빌렌도르프의 비너스'의 풍만한 가슴과 엉덩이 표현에서부터 많은 발전을 하였네요. 그렇지만 역시 여성의 가장 중요한 역할은 '어머니'로서의 역할이라는 생각에는 변함이 없습니다. 어머니는 '사랑'이지요.

이렇게 이브를 시작으로 인류의 위대한 역사가 펼쳐지게 됩니다.

뒤러의 지극히 인간적인 이브

이번에는 16세기 독일로 떠납니다. 이번에 만나볼 작품은 16세기 북유럽 르네상스를 대표하는 대가 알브레히트 뒤러(Albrecht Dürer, 1471~1528)의 '아담과 이브' 중 이브입니다. 여기서 말하는 북유럽은 스칸디나비아 반도가 아니라 지리적으로 남유럽인 이탈리아나 스페인에 비해 상대적으로 북쪽에 위치한 것을 뜻합니다. 뒤러는 독일 중부의 큰 도시인 뉘른베르크(Nurenberg)를 중심으로 회화는 물론 훌륭한 판화 작품을 많이 남겼습니다.

뒤러는 중세 이후 르네상스 시대, 바로 '인간이 사고의 바탕이 되

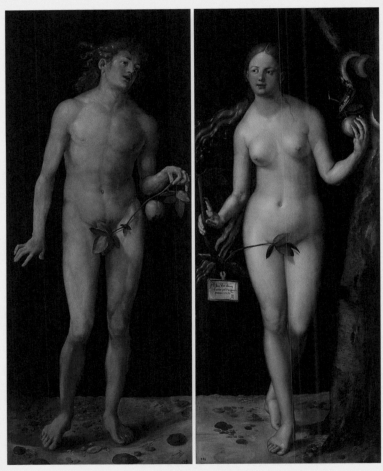

아담과 이브
1507년, 알브레히트 뒤러, 목판에 유채, 209×80cm, 마드리드 프라도 미술관, 스페인

는' '휴머니즘'(humanism)에 심취한 화가였습니다. 여기서 주목할 점은, 르네상스인이라고 해서 인간이 중심이고 하느님은 버렸다는 의미가 결코 아닙니다. 하느님을 향한 신앙은 변함없지만 이제 개인의 존재는 물론 개인의 주관적인 표현이 중요하다는 사실을 깨달았다는 것입니다. 이같이 삶 속에서 개인의 행복을 추구하며 하느님에게 의지하는 자세가 르네상스 시대에 시작된 것이라고 할 수 있겠습니다.

이러한 시대, 사고의 변화는 자연스럽게 인간을 바라보는 시선과 표현에 변화를 가져왔습니다.

중세시대의 이브는 하느님의 뜻을 어긴 죄인이거나 다소곳하고 소극적이었던 반면, 르네상스의 이브 표현에 큰 변화가 생깁니다. 이브는 매력적인 금발머리를 휘날리며 앞으로 당당하게 걸어 나옵니다. 보다 진지하게 이성적인 사고를 추구한 르네상스 시대에는 수학과 과학이 발달하면서 세상에 대한 이해의 폭이 더욱 넓어졌습니다. 뿐만 아니라 인간에 대한 관심이 깊어지면서 보다 사실적, 즉 인체해부학적인 인간 표현을 추구하게 되었지요. 인체에 대한 깊은 이해, 견고한 뼈대 위에 근육과 살의 질감 표현에서 생기가 넘칩니다. 이브 옆의 아담 역시 지극히 인간적이고 사실적입니다.

앞서 본 13세기 영국 수사본의 평면적인 이브와 얼마나 큰 차이가 있는지 분명하게 알 수 있지요. 15세기 반 에이크의 이브도 입체적이고 사실적이지만 조금 조심스러운 태도였지요. 그에 비해 뒤러의 이브는 마치 무대 위 밝은 조명을 받으며 자신의 아름다운 자태를 뽐

내는 듯한 당당함이 상당히 매력적입니다.

이브 왼편의 나무 위에는 나뭇가지에 몸을 휘감고 있는 뱀이 이브가 손에 들고 있는 선악과를 보며 음흉한 계획의 성공에 흡족해하고 있네요. 반면에 사랑스럽고 순진해 보이는 이브는 입가에 예쁘고 순진한 미소를 짓고, 이 귀한 과일을 한 입 베어 먹을 기쁨에 약간 흥분한 듯 보입니다. 곧 영원한 행복이 보장된 에덴에서 쫓겨나게 될 줄도 모르고 말이지요. 역시 매력적인 미남 모습의 아담과 함께 새로운 발걸음을 떼고 있습니다. 이렇게 아담과 이브를 시작으로 드라마틱한 인류 역사가 시작됩니다.

생명의 나무와 죽음의 나무

15세기 말 중세 말기의 세련된 국제고딕양식과 르네상스 양식 특유의 섬세하고 화려한 화면이 시선을 사로잡는 수사본의 한 장면입니다. 마치 황금색 넝쿨이 굽이치며 둥근 메달 모양의 원을 만든 듯, 가운데에 커다란 메달이, 그리고 위아래로 네 개의 작은 메달이 있습니다. 이렇게 만들어진 원 안에서 다양한 이야기가 펼쳐집니다.

이 멋지고 섬세한 수사본은 독일 중남부의 레겐스부르크(Regensburg)에서 활동한 수사본 화가 베르톨트 푸르트마이어(Berthold Furtmeyr, 1435경~1506경)와 울리히 슈라이어(Ulrich Schreier, 1430경~1490경)의 작품입니다. 모두 다섯 권으로 이루어진 이 수사본에는 잘츠부르크 대성당에서

거행된 총 스물두 차례의 주요 미사가 수록되어 있습니다. 세로로 37.7센티미터나 되는 이 대형 미사경본을 만드는 데 무려 10여 년이 걸렸다고 하니 그야말로 온 정성을 다해 만들었다는 것을 알 수 있지요.

그럼 주된 이야기가 펼쳐지는 메달을 살펴볼까요. 화면 가운데에는 열매가 가득 무성한 푸르른 나무가 있고, 나무 아래에 푸른 드레스의 여인과 누드의 여인이 등장합니다. 예로부터 그리스도교 주제의 그림에서 나무는 '생명의 나무'인 경우가 일반적인데, 여기에는 다른 의미를 함께 담고 있습니다. '생명의 나무'이자 '죽음의 나무'지요.

먼저 화면 오른쪽 이브를 보면, 무릎까지 내려오는 풍성한 머리에 백옥 같은 피부와 미모를 겸비한 여인으로 등장하는데, 양손을 뻗은 동작이 마치 춤을 추는 듯 우아합니다. 이브 오른쪽으로는 나무기둥에 몸을 칭칭 감고 있는 푸른 뱀에게서 선악과를 건네받고, 왼쪽으로는 해골 모습의 죽음과 함께 선악과를 받아먹으려고 무릎 꿇고 두 손을 모은 사람들이 있습니다.

뱀 위로 푸르게 무성한 둥근 나무에는 시선을 사로잡는 해골이 있는데, 그 아래 이브를 중심으로 나무 오른편에는 바로 해골 모습의 '죽음'이 있습니다. 그리고 두 여인 사이 나무 아래는 아담이 앉아 있는데, 이에 관한 설명은 바로 그 앞에 'S'자로 휘날리는 두루마리에 적혀 있습니다. 이는 중세시대 '가난한 자의 성경'(Biblia Pauperum)이라는 책에 나오는 구절로, 뱀의 유혹에 넘어가 선악과를 먹은 아담이 힘을 잃

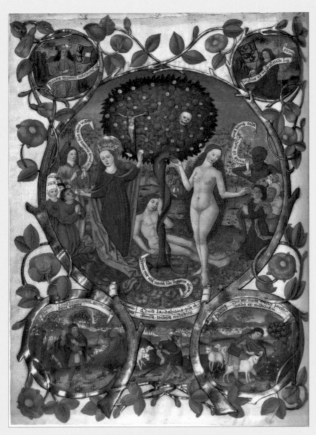

죽음의 나무와 생명의 나무
1480년경, 베르톨드 푸르트마이어 & 울리히 슈라이어, 잘츠부르크 미사경본, 양피지에
그림, 37.7×27.5cm, 뮌헨 바이에른 국립도서관, 독일

고 나무 아래 털썩 주저앉아 있는 모습입니다.

　모든 죄를 이브에게 뒤집어씌우는 것이 너무 가혹하다고 생각해서 만들어낸 이야기인 걸까요. 처음으로 하느님의 뜻을 거스르고 느끼는 죄책감과 절망감이 절절하게 와닿습니다. 어찌되었든 여기서 이브는 이 세상에 죄악을 가져온 자로 그려집니다. 매력을 맘껏 발산하면서 말이지요.

　그럼 이번에는 완전히 다른 이야기를 담고 있는 화면 왼편을 살펴봅니다.

　여기에서는 천상모후의 관을 쓰고 푸른색 드레스를 입은 아름다운 성모가 등장합니다. 성모 역시 이브처럼 우아하게 양팔을 위아래로 뻗고 있는데, 손에는 '성체'를 들고 있습니다. 어여쁜 드레스를 입은 천사와 신자들이 무릎을 꿇고 빛이자 생명인 성체를 모시기 위해 두 손을 모으고 있습니다. 그리고 성모 위에는 십자가에 달린 그리스도가 보이네요. 예수를 잉태하고 출산함으로써 이브가 지은 원죄를 씻도록 허락한 성모는 우리 인간에게 희망과 구원, 즉 '영원한 생명'의 메시지를 전하고 있습니다. 화면 위 양쪽의 작은 메달 안에는 수사본 주문자들의 모습이 가문의 문장과 함께 그려져 있고, 아래쪽에 있는 두 개의 메달 안에는 '선한 목자와 악한 목자에 대한 비유'가 묘사되어 있는데, 왼쪽의 목자는 양들을 돌보지 않는 반면, 오른쪽의 목자는 양들을 정성껏 보살피며 털을 깎아주는 모습이네요.

　이렇게 죽음과 구원이 공존하는 에덴동산은 우리가 살고 있는 세

상과 다르지 않습니다. 우리는 선한 목자처럼 양들을 살뜰히 보살피며 우리 삶을 아름답게 다듬어가야 합니다. 세상의 온갖 유혹과 끝없이 싸우면서 구원의 희망을 품고 앞으로 나아가야 합니다. 이는 결코 헛되고 허망한 말만으로 가득한 희망이 아닙니다. 우리 모두 놀라운 십자가 사건으로 영원한 생명을 약속받은 자들이기 때문입니다.

제8장

자연을 스승으로 삼은
조토

"모더니즘의 문을 연 대가"라고 불리는 조토 디 본도네(Giotto di Bondone, 1266~1337)는 놀랍게도 중세시대인 14세기 이탈리아 화가입니다. "수세기 동안 어둠 속에 갇혀 있던 회화에 빛을 던진 사람"으로 평가하기도 합니다. 여기서 "어둠 속에 갇혀 있던 회화"는 중세시대를 일컫지요.

조토의 현대성을 확인하려면 동시대 작가들인 두치오, 치마부에의 작품들과 비교하면 됩니다. 얼핏 보면 모두 유사해 보이지만 여기 큰 차이가 있습니다.

우선 세 작품의 공통점은 첫째, 천상의 황금색 배경을 사용하고, 둘째, 옥좌 위에 성모자와 천사들이 등장하며, 셋째, 모두 이탈리아 화가이며, 끝으로 세 작품 모두 이탈리아 피렌체에 있는 우피치 미술관의 같은 전시실에 걸려 있다는 사실입니다.

'옥좌에 앉은 성모자'는 동방의 비잔틴 문화(byzantin), 즉 오늘날의 튀르키예와 그리스의 성화상인 이콘(Icon)의 영향을 받은 것입니다. 동방

정교회에서 그린 성화상은 예수 그리스도와 성모, 성인을 천상계의 성스러운 존재임을 강조하기 위해 우리와 다른 모습으로 표현했습니다. 처음 봤을 때 조금 경직되고 때로는 무섭게까지 느껴지기도 하는 이유지요. 물론 그 안에 담긴 깊은 영성을 볼 수 있게 되기 전까지 말이지요.

루첼라이 마돈나

먼저 1285년경에 그려진 '루첼라이 마돈나'(Rucellai Madonna)는 위가 뾰족한 삼각형 꼴로 세 작품 중에서 가장 큰데, 그 높이가 무려 4.5미터에 이릅니다. 이 작품은 이탈리아의 두초 디 부오닌세나(Duccio di

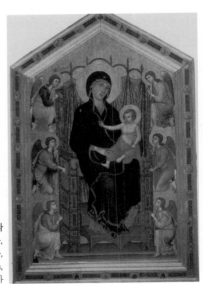

루첼라이 마돈나
1285, 두초 디 부오닌세나,
피렌체 산타 마리아 노벨라 성당 제단화,
목판에 템페라, 450×293cm,
피렌체 우피치 미술관, 이탈리아

Buonninsegna, 1225~1319)가 목판에 템페라 기법으로 그린 것입니다.

화려한 직물로 장식된 옥좌에는 짙은 푸른색 망토 차림의 성모가 아기 예수를 안고 있고, 그 주위를 천사들이 호위하고 있습니다. 그런데 주인공인 성모자의 표정이 좀 어둡고 심각해 보이는 것은 성모가 아기 예수가 후에 겪게 될 수난을 알고 있기 때문이지요. 이는 우리와 다른 차원의 고귀한 천상계를 차별화하여 담은 비잔틴 이콘의 특징입니다.

특히 여기서 천사들을 눈여겨보면, 지상에 무릎을 꿇고 있는 한 쌍의 천사와 가운데에 있는 또 한 쌍, 그리고 위쪽으로 두 천사가 있는데, 옷 색깔은 약간씩 다르지만 얼굴 생김새는 거의 비슷합니다. 이는 개성 넘치는 천사를 표현하기보다 성모자를 호위하고 있다는 사실만을 전달하려 한 것이지요.

성삼위일체 마돈나

'성삼위일체 마돈나'(Santa Trinita Maestà)는 동시대 최고의 화가로 명성이 높았던 치마부에(Cimabue, 1240?~1302)의 작품입니다. 정교한 문양이 새겨진 육중한 대리석 옥좌에 성모자와 그 주위를 환상적인 그라데이션(gradation, 하나의 색채에서 다른 색채로 변하는 단계)으로 은근하게 표현한 날개를 단 네 쌍의 천사들이 에워싸고 있습니다.

앞서 살펴본 두초의 표현과 같이 천사들의 얼굴 생김새와 옷차림이 거의 같고, 좌우 대칭이 정확하게 표현되어 균형감은 있지만 자연

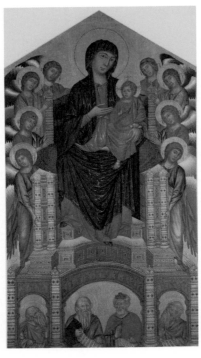

성삼위일체 마돈나
1280~1290년경, 치마부에, 목판에 템페라,
385×223cm, 피렌체 우피치 미술관, 이탈리아

스럽게 느껴지지는 않네요. 물론 서구의 이탈리아 감성으로 표현하
여서 조금은 포근한 인간미가 느껴지지만 역시 경직된 것은 비잔틴
이콘의 영향 때문이라 할 수 있습니다. 여기서 비잔틴 이콘의 표현이
딱딱하다거나 경직되었다 하는 것은, 이탈리아 회화에 대한 상대적
인 평가 때문임을 거듭 강조합니다. 어느 표현이 더 우월하다는 의미
가 아니라 '다름'의 문제니까요. 이콘에서는 신앙, 그 정신의 표현을
더욱 중시한 것이지요.

육중한 옥좌 아래층에는 구약성서에 등장하는 네 인물이 등장하는데, 바깥 양쪽에는 위의 성모자를 올려다보는 예언자 예레미야(왼쪽)와 이사야(오른쪽)가 있고, 옥좌 바로 아래 가운데 두 인물은 아브라함(왼쪽)과 다윗 왕(오른쪽)입니다. 다윗은 왕관을 쓰고 있네요.

이런 구약의 인물들 위로 성모자가 있다는 것은, 성모자가 하느님의 거대한 계획에 따른 것임을 보여줍니다. 굳건한 신앙의 선조들이 떠받치고 있는 성모자, 바로 구약을 바탕으로 신약의 시대, 구원의 시대가 펼쳐집니다.

온니산티 마돈나

세 번째 성모자인 '온니산티 마돈나'(Ognissanti Madonna)는 피렌체의 온니산티 성당에 설치하기 위해 제작한 것으로, 마침내 조토의 작품을 만납니다. 조토는 바로 앞에서 만난 거장 치마부에의 수제자로, "스승을 능가한 제자"로 평가되었는데, 어떤 면에서 그런지 살펴보도록 할까요.

천상의 고귀한 황금색을 배경으로 그림 가운데에 성모자와 천사들이 있는 것은 앞에서 소개한 두 작품과 유사한데, 자세히 살펴보면 큰 차이가 있다는 것을 알 수 있지요. 우선 앞에서는 지나치게 육중하게 표현된 옥좌가 이 작품에서는 훨씬 섬세하고 자연스러울 뿐더러 공간의 은근한 깊이감도 느껴지는데 이는 바로 르네상스의 과학적인 시선을 예고합니다.

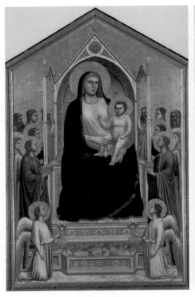

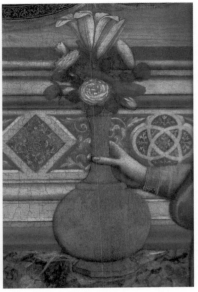

온니산티 마돈나
1310년경, 조토, 325×20cm. 피렌체,
우피치 미술관, 이탈리아

성모자에게 꽃이 만발한 화병을 선물하는 천사 부분

아직은 경직되어 보이는 성모와 아기 예수의 표정도 비잔틴의 영향에서 완전히 벗어나지는 못했지만, 천사들의 모습에 큰 변화가 있습니다. 이제 하늘을 날던 천사들이 지상으로 내려와 두 발을 땅에 딛고 서 있네요. 비로소 인간은 대자연인 하느님과의 관계에서 많이 편안해지고 안정과 균형을 찾았습니다. 천상계에 있던 천사들도 지상으로 내려와 인간들과 더욱 적극적으로 소통하게 되었지요.

또 예전에 마치 데칼코마니처럼 찍어낸 듯한 비현실적인 인물 대칭이 아니라 천사들에게도 고유의 개성과 특징이 있는 모습입니다.

얼마나 자연스럽게 서 있는 모습인지 뒤에 있는 천사들 경우 앞에 있는 천사의 황금색 후광에 가려져 얼굴이 거의 보이지 않습니다. 옥좌 옆 비좁은 공간에 억지로 얼굴을 들이민 어색한 연출이 아니라 자연스럽지요.

화면 앞에는 한 쌍의 천사가 공손하게 무릎을 꿇고 성모자를 올려다보고 있습니다. 두 발을 땅을 딛고 서 있는 것에서 더 나아가 무릎까지 땅에 붙이고 있는 천사의 손에는 황금색 꽃병이 들려 있고, 여기 흰 백합과 붉은 장미가 꽂혀 있습니다. 이 꽃은 존엄하신 성모자에게 봉헌하는 의미를 넘어, 아주 귀한 상징이 담겨 있습니다. 백합은 하느님의 특별한 은총으로 아기 예수를 잉태하게 된 성모의 '순결'을 뜻하고, 붉은 장미는 성모의 '사랑'과 '고통'을 의미합니다. 이 모두는 하느님과 아기 예수, 그리고 우리 모두를 향한 사랑의 표현이지요. 물론 아기 예수가 커서 겪을 고난의 운명은 가혹하지만, 두 분 모두 하늘 가장 높은 곳에 올려질 것입니다.

조토가 이같이 시대를 앞선 표현을 할 수 있었던 것은 물론 하느님이 주신 특별한 탈렌트 덕분이지요. 무엇보다 인간과 자연, 그리고 하느님에 대한 깊은 사랑이 있어서 가능했습니다.

새들에게 설교하는 성 프란치스코

이번 작품은 널리 알려진 프란치스코 성인을 주제로 한 작품입니다.

이탈리아 아시시의 성 프란치스코 성당에 그려진 '새들에게 설교'라는 제목의 작품입니다. 성당 내부의 프레스코화는 이탈리아 중부 아시시의 부유한 직물상인의 아들이었던 프란치스코 성인의 이야기를 담고 있습니다.

아시시의 성 프란치스코(San Francesco d'Assisi, 1181/1182?~1226)는 자신이 누리는 모든 부를 버리고 가난한 삶을 실천한 인물로 가톨릭교회에서 가장 사랑받고 존경받는 성인 중 한 사람입니다. 그의 출신 배경은 한 나라의 왕자로 태어나 고행 끝에 깨달음을 얻어 사람들에게 큰 가르침을 준 석가모니를 떠올리게 합니다.

프란치스코 성인의 겸손하고 소박하며 무엇보다 그리스도를 따르는 삶은 많은 이에게 귀감이 되었습니다. 프란치스코는 일반 대중은 물론 나무와 꽃, 새를 비롯한 모든 동물, 자연과 소통할 수 있었고, 그들에게 하느님의 섭리를 전했습니다. 위대하고 자비로우신 하느님을 찬미하고 감사하라는 가르침이었지요.

'새들에게 설교하는 성 프란치스코' 장면을 보면 화면 왼쪽에 프란치스코와 그를 따르는 한 형제가 있습니다. 머리에 황금색 후광이 빛나는 사람이 바로 성 프란치스코지요. 성인은 하느님께서 엄청난 특혜를 베풀어주신 새들에게 이렇게 설교합니다. "인간처럼 힘겹게 농사짓고 출산의 고통을 겪지 않아도 자유로이 하늘을 날고 자연을 만끽할 수 있는 특권을 허락하셨으니 항상 하느님께 감사하고 찬양하라!"

약간 구부정하게 허리를 굽히고 열심히 손짓하며 설교하는 성인

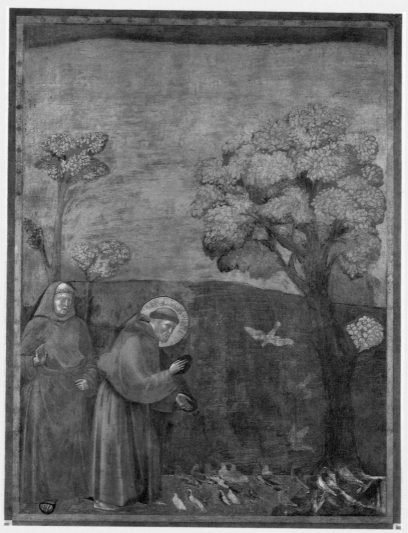

새들에게 설교하는 성 프란치스코 1297~1305년, 프레스코화, 아시시 성 프란치스코 바실리카, 이탈리아

에게서 인간미가 넘칩니다. 그리고 작은 체구의 새들과 눈높이를 맞추기 위해 허리를 구부정하게 굽힌 모습에서는 섬세한 배려와 겸손이 느껴집니다. 성인 앞에 모인 새들이 성인의 말씀에 얼마나 열심히 귀를 기울이고 있는지…. 신기하게도 새들의 이목구비가 보이지 않는데도 그 열성과 진지함이 고스란히 전해집니다.

그런데 항상 약속 시간에 늦는 이들이 있지요. 여기에도 지각생이 있습니다. 두 날개를 활짝 펴고 성인의 설교를 들으러 급히 날아오는 모습이 너무 친근하고 생기 넘쳐서 나도 모르게 입가에 미소를 머금게 되네요. 조토의 은근한 위트가 참 재치 있고 매력적입니다.

이 그림에서 또 새롭고 놀라운 것은 처음으로 자연의 푸른 하늘과 무성한 나무가 등장한다는 사실이에요. 앞에서 본 추상적이고 비현실적인 황금색 배경이 아니라 이제는 인간 세상의 자연이 주인공이 된 것이죠. 자연을 있는 그대로 바라보고 담아내기 시작한 것입니다. 뿐만 아니라 성인은 갈색의 단순한 수도복을 입었는데도, 옷 안의 볼륨감 있는 둥근 형태를 그대로 느낄 수 있습니다. 뼈, 근육, 살로 이루어진 인간의 볼륨감 있는 몸을 진지하게 관찰하여 표현한 것이지요. 앞서 본 13세기 영국 수사본에서 묘사한 인간의 평면적인 몸에서 엄청나게 발전을 한 것입니다.

설교하는 성인의 손이 중요하다고 여긴 조토는 손 주위를 바탕보다 좀 더 짙은 푸른색으로 둥글게 처리해서 우리 시선이 자연스럽게 손으로 향하도록 유도하였습니다. 그에 비해 성인의 눈매를 강렬하

거나 크게 표현하지는 않았습니다. 이는 조토가 억지스럽지 않은 자연스러운 표현을 추구했다는 것을 의미하지요. 이같이 이제 서양미술사에 처음으로 푸른 하늘과 자연, 그리고 진정한 인간이 등장하게 되었습니다.

예루살렘 입성과 자캐오

이번에는 이탈리아 북부 도시 파도바로 가볼까요. 조토는 파도바의 부유한 상인 엔리코 스크로베니의 의뢰를 받아 아레나 스크로베니 소성당(Cappella degli Scrovegni) 내부를 프레스코화로 장식하였습니다. 이 작품 속의 푸른 하늘은 조토하면 떠오르는 멋진 코발트블루(cobalt blue), 즉 '조토의 블루'입니다. 앞서 본 아시시 성 프란치스코 바실리카의 푸른색이 조금 어두운 톤이었다면, 이 블루는 가슴이 뻥 뚫릴 듯 청량합니다.

소성당 내부는 성모 마리아의 생애 16개 장면과 예수의 생애 23개 장면으로 장식하였는데, 여기서 소개할 작품은 예수의 생애 중 예루살렘에 입성하는 모습입니다. 그림 오른쪽으로 예루살렘 성 입구가 보이고, 예수를 메시아라고 믿은 유다인들은 그리스도의 입성을 열렬히 환호하며 자신의 겉옷을 벗어 나귀 발밑에 깔고 있습니다. 귀한 분을 환대하기 위해 '레드카펫'을 깔아드리는 것이지요. 겉옷을 벗고 있는 사람들의 모습이 대단히 섬세하고 사실적입니다. 겉옷을 발밑

에 깔고 있는 사람 뒤로 서둘러 녹색 겉옷을 벗는 사람도 있지요. 옷이 머리에 걸려 있는 모습이 너무 생생해서 눈매와 입가에 미소를 짓게 하네요. 마치 예수를 등에 태운 것이 의기양양하고 행복한 듯 입가에 미소를 짓고 있는 나귀의 모습이 친근합니다.

모두에게 축복을 주는 예수 뒤로 제자들이 따르고 있습니다. 그런데 여기 정말 재미난 에피소드가 또 숨어 있답니다. 뒤쪽 왼편으로 나무에 오르는 한 사람이 있고, 오른편 나무 위에는 예수를 내려다보는 사람이 보이지요. 사실 이 둘은 같은 사람입니다. 고대부터 다른 시간대의 장면을 한 화면에 펼쳐 그려 이야기 전개를 보여주는 전통을 따른 것이지요. 만화책처럼 말이지요. 그럼 여기서 나무에 오른 사람은 누구일까요? 얼핏 보기에 작은 체구여서 어린아이일 것 같은데 사실 그는 세관장인 자캐오입니다. 당시 사회에서는 세금 걷는 일을 하는 세리를 좋지 않은 사람, 악한 자로 여겼습니다.

필요 이상으로 많은 세금을 거두어서 자기 배를 불렸기에 동족의 피를 빨아먹는 매국노 취급을 받았습니다. 그런데 자캐오는 이런 선입견에도 불구하고 그리스도를 가까이에서 보고 싶은 마음에 나무에 기어오른 것이지요.

이 그림에서 자캐오가 작게 그려진 것은, 앞쪽 사람들보다 멀리 있기도 했겠지만 실제로도 키가 작았다고 합니다. 힘겹게 나무 위로 기어올라서까지 그리스도를 보려는 그의 간절한 마음과 적극적인 태도는 진정 어린아이의 솔직하고 순수한 마음을 닮았습니다. 그의 갸

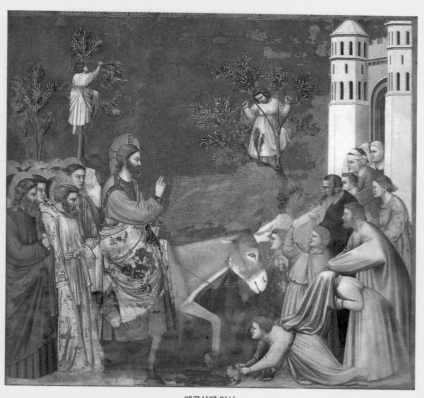

예루살렘 입성
1302~1306년, 프레스코화, 파도바 아레나 스크로베니 소성당, 이탈리아

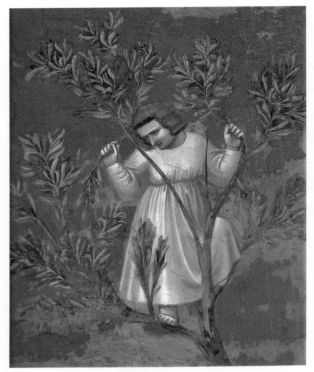

나무 위의 자캐오

륵하고 절실한 마음을 알아본 예수는 자캐오의 집에 머물기까지 하지요. 그의 적극적인 마음과 열정, 진심이 그리스도의 마음을 움직인 것입니다.

이 세상살이는 항상 복잡해서 생각만 앞서고 정작 실천에 옮기지 못하는 경우가 많지요. 뿐만 아니라 오늘날 복잡한 이해관계로 얽혀

있는 세상 안에서 진정한 순수함을 찾기 힘듭니다. 자캐오의 순수함, 그 거리낌 없는 자연스러움이 더욱 감동적으로 다가오는 이유입니다.

유다의 입맞춤

다음 작품 역시 파도바 스크로베니 경당에 있는 예수의 생애 중에서 '예수 체포' 또는 '유다의 키스'로 불리는 작품입니다. 당시 많은 유다인에게 사랑과 존경을 받았던 예수를 지켜보는 대사제와 율법학자들의 마음은 그다지 편하지 않았습니다. 결국 예수의 제자 유다는 은화서른 닢의 유혹에 넘어가 스승을 수석 사제에게 넘기기로 하지요. 예수에게 다가가 "스승님" 하고 입을 맞추면 그를 체포하기로 음모를 꾸민 것입니다. 이 작품은 바로 그 배신의 순간을 담아내고 있습니다.

역시 눈부시게 푸른 코발트블루 하늘 아래 군중이 몰려 있습니다. 예수 뒤로 검은 머리들이 덩어리지어 있고, 사방으로 무질서하게 뻗어 있는 창들은 인파가 몰린 당시의 혼란스럽고 격동적인 분위기를 보여줍니다.

화면 가운데에는 노란 망토를 두른 유다가 예수를 껴안고 있습니다. 우리의 시선은 자연스럽게 유다가 두른 노란 망토의 부드럽게 흐르는 움직임에 이끌려 유다와 예수의 얼굴에 이르게 되지요. 조토의 자연스럽고 천재적인 연출이 돋보이는 순간입니다. 이들 왼쪽에는 푸른 망토를 두른 키가 작달막한 남자가 옆 사람의 핑크색 옷자락을 잡아당기는

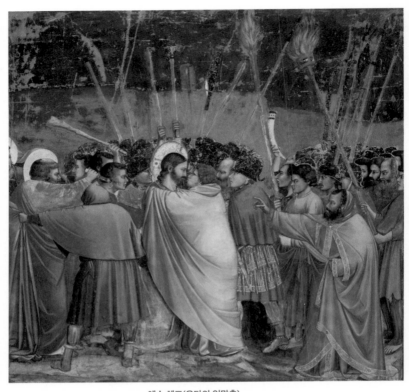

예수 체포(유다의 입맞춤)
1302~1306년, 프레스코화, 파도바 아레나 스크로베니 소성당, 이탈리아

데, 그의 거친 움직임에서 지금 상황의 긴박함이 생생하게 전해집니다.

그런데 여기 정체를 알 수 없는 이 작은 사람은 서양미술사의 한 페이지를 장식하는 중요한 역할을 담당합니다. 바로 최초로 뒷모습의 인물이 등장했기 때문입니다. 중세시대에 인물을 표현할 때는 그 인물을 통해 어떤 메시지를 전달하려는 뚜렷한 목적이 있었습니다.

그런 이유로 특별히 눈과 손이 두드러져야 한다고 생각해서 사람의 뒷모습을 그리지 않았지요.

하지만 자연주의자로서 사실적인 표현을 추구했던 조토는, 군중이 모여 있으면 거기에는 제각기 다른 각도의 다양한 모습의 사람들이 있다는 사실을 깨달은 것입니다. 이렇게 뒷모습의 등장이 대단한 것은, 조토가 기존의 시점과 완전히 다른 눈으로 사물을 바라봤기 때문이지요. 메시지 전달에만 초점이 맞춘 것이 아니라 상황을 관찰하여 자연스럽게 표현하고자 한 것입니다. 그 옆에 머리가 희끗희끗한 남자는 예수의 제자 베드로인데, 그가 칼을 뽑아들어 대사제 종의 귀를 자르자 예수가 말립니다.

"칼을 칼집에 도로 꽂아라."

칼로 흥한 자는 칼로 망하는 법입니다. 스승 예수를 구해야 한다면 더더욱 칼을 내려놓아야하지요. 폭력으로 잠시 상황을 바꿀 수 있을지는 몰라도 근본적인 해결책이 될 수는 없습니다. 성경에도 "선으로 악을 뒤덮어라"는 말씀이 있지요.

이제 이 작품의 핵심인물인 예수와 유다를 살펴봅니다. 여기 스승과 제자의 모습이 얼마나 대조적인지요.

상황은 앞서 말한 대로 간단합니다. 유다가 예수에게 다가가 입을 맞추면 병사들이 달려들어 예수를 체포하기로 한 것이지요. 성경에

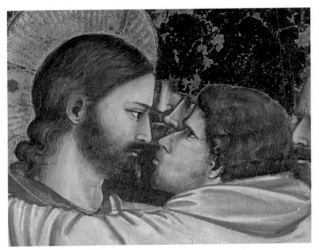

예수 체포 부분

이렇게 기록되어 있습니다.

"그분을 팔아넘길 자는, '내가 입 맞추는 이가 바로 그 사람이니 그
를 붙잡으시오.' 하고 그들에게 미리 신호를 일러두었다. 그는 곧
바로 예수님께 다가가, "스승님, 안녕하십니까?" 하고 나서 그분께
입을 맞추었다. 예수님께서 "친구야, 네가 하러 온 일을 하여라."
하고 말씀하셨다. 그때에 그들이 다가와 예수님께 손을 대어 그분
을 붙잡았다. (마태 26,48-50)

그러자 예수가 말합니다.

"그(유다)가 예수님께 입 맞추려고 다가오자, 예수님께서 그에게
"유다야, 너는 입맞춤으로 사람의 아들을 팔아넘기느냐?" 하고
말씀하셨다. (루카 22:47-48)

흔히 눈동자는 '영혼을 비추는 거울'이라고 합니다. 그를 바라보며
괴로워하는 예수의 목소리가 들리는 듯 합니다.

"어리석은 유다야. 네가 나를 배신하는구나. 내가 너의 죄를 짊어지고
십자가에 못 박힐 테니 너무 괴로워하지 말아라."

유다의 양심마저 꿰뚫어보는 예수 그리스도의 맑고 힘 있는 눈.
하지만 예수는 유다를 정죄하지 않고 단지 순간의 유혹에 넘어간 그
의 어리석음에 가슴 아파할 뿐입니다. 우리는 예수와 유다의 얼굴,
그 눈을 보며 알 수 있습니다. 어떤 얼굴을 닮아야 할지 말이지요.

보티첼리와
여신들의 세계

이탈리아 중북부에 있는 피렌체(Firenze)는 세상에서 가장 아름답고 낭만적인 도시로 손꼽히는 명소 중 하나입니다. 무엇보다 인간의 위대함과 아름다움을 찬양한 르네상스가 최초로 시작된 곳이지요. 피렌체에서 화려한 르네상스 문화가 꽃을 피우고 상업과 인문학, 과학과 문화예술이 발달할 수 있었던 것은 유명한 메디치(Medici) 가문을 비롯한 유력한 가문들의 적극적인 후원이 있었기 때문입니다. 그 덕분에 수많은 예술가가 서로 경쟁해가면서 자신의 재능을 맘껏 펼쳐 멋진 건축물과 작품 제작에 몰두할 수 있었지요.

건축은 물론 예술작품을 만들려면 많은 비용이 들어서 경제적 풍요는 문화예술이 발전하기 위한 기본 조건입니다. 삶이 여유로워야 아름다운 것을 찾고 즐길 여유가 생기기 마련이니까요. 그리고 예술 후원은 그 자신이 뛰어난 안목과 경제력을 겸비한 교양인이자 권력자임을 증명하고 과시하는 수단이기도 했습니다.

여기에서 소개할 화가는 피렌체 메디치 가문의 후원 덕분에 멋진 작품을 많이 남긴 피렌체 태생의 화가 산드로 보티첼리(Sandro Botticelli, 1445~1510)입니다. 이탈리아 르네상스 전기의 중요한 작가 중 한 사람으로, 여기 소개하는 세 작품은 그의 대표작으로 우피치 미술관에 소장되어 있습니다. 피렌체에서 회화를 보려면 우피치 미술관을, 조각을 보려면 아카데미아 미술관(Galleria dell'Accademia)을 방문해야 하지요.

메달을 들고 있는 청년

첫 번째 작품은 키가 57.5센티미터에 불과한 작은 그림, '메달을 들고 있는 청년'(Ritratto d'uomo con medaglia di Cosimo il Vecchio)입니다. 한눈에 봐도 인물에게서 진지함과 기품이 느껴지는 훌륭한 초상화네요. 수평선 너머 굽이굽이 흐르는 강이 끝없이 이어지는 멋진 배경으로 매우 수려한 외모의 청년이 몸의 각도를 15도 정도 틀어 앞쪽의 관객을 바라봅니다.

청년은 두 손에 번쩍이는 황금 메달을 들고 있는데, 여기에 새겨진 옆모습의 인물은 메디치 가문의 창시자이자 피렌체의 통치자였던 코시모 데 메디치(Cosimo de Medici, 1389~1464)로 추정됩니다. 코시모는 고리대금업을 시작으로 거대한 부를 축적했으며, 메디치 가문을 은행가 집안으로 성장시킨 장본인이지요. 여기서 메달은 동전을 뜻하지요.

고대시대부터 화폐로 사용하는 동전에 통치자의 모습을 새기는

일이 흔했는데, 이 작품에서처럼 옆모습으로 표현했습니다. 고대 이 집트인들처럼 인물을 측면으로 표현하는 것이 가장 효율적이라고 생각한 것이지요. 아마도 메디치 집안의 주문이 아니었을까 생각합니다.

그런데 작품의 주인공인 이 잘생긴 청년은 누구일까요? 이에 대해 화가 보티첼리 자신의 자화상이라는 설도 있고, 메디치 집안의 귀족 청년 또는 메달 조판업자인 보티첼리의 남동생이라는 설 등 의견이 분분합니다. 청년의 정체가 누구든 간에 작품 자체로 충분히 뛰어나서 높은 평가를 받고 있습니다.

작품 속 인물은, '르네상스적인 얼굴'을 갖고 있는데, 자신감이 넘치면서도 약간 우울하고 진지해 보이는 양면성을 드러내고 있습니다. 청년이 가진 깊은 내면의 감정을 더없이 잘 표현했다는 것이지요.

여기서 르네상스 시대의 중요한 특징 세 가지를 주목하고자 합니다. 첫 번째는 '고대 그리스 로마 시대를 이상적인 세계'로 여겼으며, 두 번째는 신이 아니라 '인간을 바탕으로 하는 사고'(humanism)를 하였으며, 세 번째로는 '과학적인 표현을 추구'했다는 것입니다.

인간의 진실된 모습을 추구한 이들은 보다 생생한 근육의 움직임을 알기 위해 사람의 몸을 직접 해부하기까지 했지요. 이 청년의 얼굴에서 돌출된 광대 표현과 이목구비, 그리고 손의 섬세한 해부학적 표현을 보면 모두 진지한 연구의 결과물임을 알 수 있습니다.

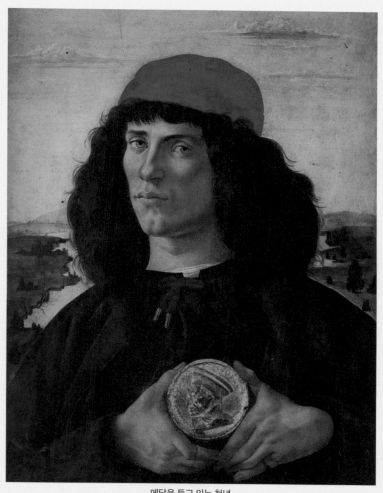

메달을 들고 있는 청년
1475년경, 산드로 보티첼리, 목판에 템페라, 57.5×44cm, 피렌체 우피치 미술관, 이탈리아

라 프리마베라

다음 작품은 이탈리아어로 '라 프리마베라'(La Primavera), 즉 '봄'입니다. 1480년경 메디치 가문의 주문으로 제작한 이 작품은, 피렌체 근교에 있는 메디치 궁전의 다이닝룸, 즉 식당을 장식했던 작품입니다. 이렇게 아름다운 그림을 감상하면서 식사를 했다면 분위기도 멋지지만 음식 맛도 더욱 훌륭하게 느껴졌겠지요. 보티첼리는 같은 시대의 르네상스 인문주의자들처럼 그리스 로마 신화의 주제에 깊이 매료되었고, 그가 상상하는 신들의 세계, 그 환상적인 꿈의 세계를 아름답고 신비하게 담아냈습니다.

화면 전체에 은은한 빛이 부드럽게 비치고 있는 그림 가운데에는 사랑의 여신 비너스와 여러 인물이 작은 꽃들이 만발한 꽃밭에 있고, 이들 뒤로는 마치 검은 실루엣처럼 보이는 나무들이 빽빽하게 들어선 숲이 있네요.

앞서 보았듯이 백여 년 전인 14세기에 조토는 자연 속 무성한 푸른 나무를 그렸는데, 15세기 말의 보티첼리는 여전히 중세식으로 나무를 표현합니다. 그렇다고 보티첼리의 표현이 뒤처진 것이 아니라 중세식의 장식적이고 섬세한 표현을 통해 자신이 뜻하는 바를 효과적으로 전할 수 있다고 생각한 것입니다. 결과적으로 배경에 있는 검은 실루엣의 나무들이 앞쪽의 아름다운 인물들을 더욱 돋보이게 해주고 있지요.

사랑의 비너스 위에는 아기 천사 모습의 큐피드가 누군가의 심장을 향해 활을 쏘려고 겨누고 있어요. 큐피드의 화살에 맞은 사람은 운명적인 사랑에 빠지게 되지요. 화살은 앞 세 여인 중 한 명을 겨누고 있네요. 거의 알몸이 드러나는 얇은 드레스 차림으로 우아한 춤을 추는 이들은 바로 미(美)의 뮤즈들입니다. 바로 이들이 예술적 영감을 불어넣어주지요.

화면 왼쪽 끝에는 유피테르의 아들 메르쿠리우스(Mercurius)의 모습도 보입니다. 메르쿠리우스는 신과 인간 사이를 오가며 메신저 역할을 하는 '상인과 여행자의 신'이지요. 유피테르(Jupiter)는 그리스식으로 제우스(Zeus), 영어식으로는 주피터, 메르쿠리우스는 헤르메스(Hermes), 머큐리(Mercury)라고 하지요. 메르쿠리우스는 작은 막대기로 하늘의 구름을 흐트러뜨리려는 듯 보이네요.

그림 가장 오른편에는 서쪽 바람의 신 제피루스(Zephurus)가 다급히 도망치려는 아름다운 숲의 요정 클로리스(Chloris)를 붙잡고 있습니다. 제피루스는 양 볼에 바람을 가득 물고 있어서 볼이 터질 듯 볼록하고 몸은 시원한 푸른색으로 바람의 서늘한 기운이 전해지는 듯 합니다. 갑자기 뒤에서 잡는 제피루스의 등장에 소스라치게 놀라 소리 지르는 클로리스 입에서 아름다운 꽃송이들이 마구 쏟아져 나와 사방으로 흩날립니다. 참으로 아름답고 서정적인 표현이지요.

클로리스 옆에는 각양각색의 봄꽃이 만발한 드레스를 입은, 꽃과 봄의 여신인 '플로라(Flora)'가 있습니다. 사계절 중 새싹이 움트고 새

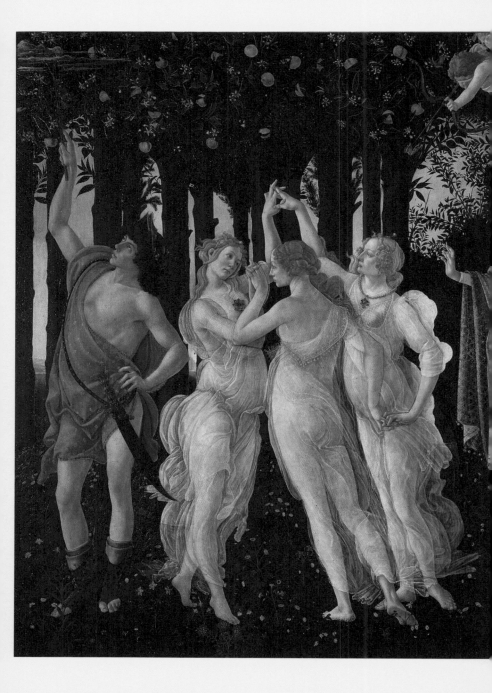

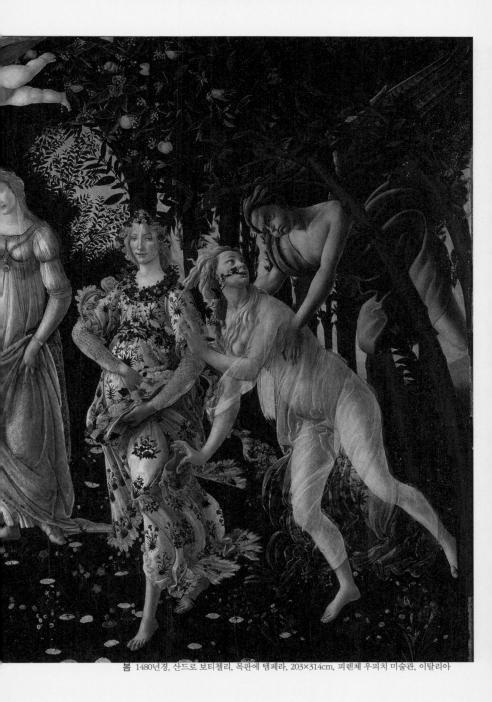

봄 1480년경, 산드로 보티첼리, 목판에 템페라, 203×314cm, 피렌체 우피치 미술관, 이탈리아

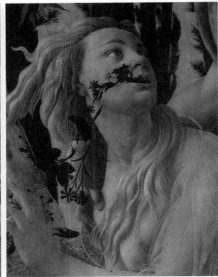

'봄' 부분, 플로라와 클로리스

생명이 시작되는 봄은 두근두근 설레는 새 출발과 희망, 그리고 사랑
의 계절이지요. 플로라는 치마폭에 싱그러운 꽃을 한아름 안고 앞으
로 걸어 나가며 사방에 꽃송이들을 뿌립니다. 온 세상을 신비롭고 아
름다운 꽃향기에 취하게 만드는 플로라. 아름다움과 희망, 사랑이 있
는 이곳은 바로 보티첼리가 꿈꾸는 낙원, 우리 모두가 꿈꾸는 에덴동
산을 연상시킵니다.

비너스의 탄생

다음 작품은 보티첼리의 또 다른 걸작, '비너스의 탄생'(Nascita di Venere) 으로, 클로리스와 비너스가 다시 등장합니다. 미의 여신 비너스는 그리스어로 '거품에서 난 여인', 즉 아프로디테(Aphrodite)로 불리는데, 바다 거품에서 태어났다고 전해집니다. 방금 바다에서 태어난 비너스는 여신이어서 일반적인 인간의 성장 과정을 거치지 않고 완벽하게 아름다운 모습을 갖추고 이 세상에 모습을 드러냅니다.

미의 여신은 조개껍질 위에 서서 수줍은 듯 손으로 가슴을 가리고 있고, 길고 아름다운 금빛 머리카락으로는 앞을 가립니다. 왼쪽 하늘에는 클로리스를 품에 안은 제피루스가 양 볼을 부풀려 힘껏 바람을 불어줍니다. 비너스를 태운 조개가 순조롭게 육지에 무사히 다다르도록 하기 위함입니다. 그리고 클로리스의 입에서 나오는 꽃송이들은 비너스를 아름답게 꾸며주며 꽃 향수도 뿌려주네요. 이렇게 비너스는 미의 여신에 걸맞은 신비롭고 화려한 향을 내뿜으며 서서히 육지로 향합니다.

해변에는 계절의 여신 호라이(Horai)가 잔 꽃무늬가 가득한 붉은 망토를 펼쳐 들고 안전하게 육지에 다다른 비너스의 몸을 감싸주려고 대기 중입니다.

수백 년이 지났음에도 21세기를 사는 우리를 이토록 해주는 것이 바로 예술의 힘이자 무한한 매력이지요. 저는 클로리스 입에서 나오는 꽃

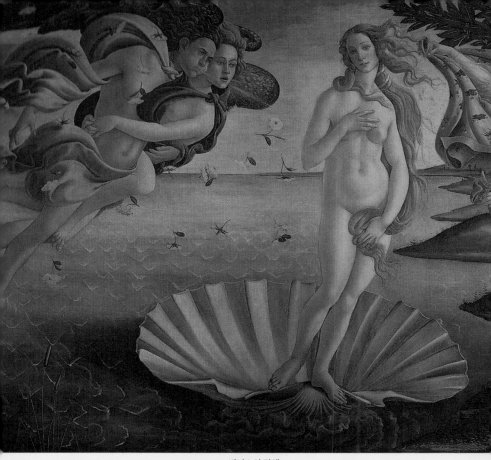

비너스의 탄생
1484년경, 산드로 보티첼리, 캔버스에 템페라, 172.5×278.5cm, 피렌체 우피치 미술관, 이탈리아

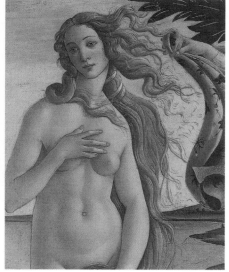

'비너스의 탄생' 부분

을 보며 생각에 잠깁니다. 이처럼 아름다운 향기를 발산하는 사람이 되면 얼마나 근사할까 하고 말이지요. 향기로운 사람들이 많아지면 분명 더욱 아름다운 세상이 될 것입니다.

제10장

흐르는 물에서
피에타까지

이번 장에서는 메소포타미아 문명과 고대 이집트, 중세 프랑스와 이탈리아 르네상스에 이르기까지 인류 역사에 길이 남을 멋진 조각품들을 살펴보려 합니다. 작품의 주제나 제작 배경, 시대상은 제각기 다르지만, 고유의 고결한 혼이 담긴 걸작들이지요. 그럼 조각의 진수를 느낄 수 있는 작품의 세계로 안내합니다.

흐르는 물병을 든 구데아

앞에서도 소개하였듯이 기원전 2150년경, 지금으로부터 4천여 년 전 티그리스-유프라테스강이 Y자 모양으로 만나 흐르는 지역에서 메소포타미아 문명이 꽃피웠지요. 여기서 메소(meso, 사이)와 포타미아(potamia, 강)는 바로 '두 개의 강 사이에 발달한 문명'이란 뜻입니다.

여기서 소개할 '흐르는 물병을 든 구데아'(Gudea)는 기원전 2150년

경에 제작되었다는 사실이 도무지 믿기지 않을 만큼 현대적으로 느껴지는 작품일 뿐더러 보존 상태도 매우 양호합니다.

탄탄하고 견고한 어깨와 팔을 가진 근육질의 구데아는 남메소포타미아의 도시국가 라가시(Lagash)의 지배자였습니다. 구데아의 씩씩하고 당당한 모습에서 통치자다운 자신감과 기품이 넘칩니다. 머리에는 두건처럼 생긴 왕관을 쓰고 있고, 목은 매우 짧게 표현되어서 더욱 다부지고 강인해 보입니다.

그런데 구데아는 누구를 바라보고 있는 걸까요? 자신이 다스리는

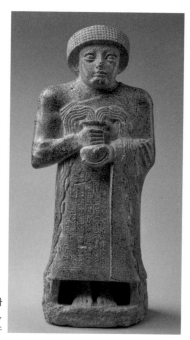

흐르는 병을 든 구데아
기원전 2150년경, 이라크 라가시 출토, 방해석(calcite),
파리 루브르 박물관, 프랑스

백성일까요? 구데아의 강렬한 시선은 약간 위를 향한 듯 보이는데, 바로 수메르인들이 숭배한 신들 중 최고신인 바알(Baal)을 바라보고 있는 것입니다. 두 손으로는 조심스레 물병을 들고 있는데, 맑은 샘물이 끝없이 솟아오르고 있네요. 규칙적인 레이스 모양으로 흐르는 물을 자세히 살펴보면 그 사이사이에 작은 물고기들이 팔짝팔짝 뛰놀고 있습니다. 그렇습니다, 이 물은 바로 '생명수'입니다.

줄기차게 샘솟는 생명수는 온 세상을 촉촉하게 적셔줍니다. 이 세상의 모든 생명체의 생존과 존속을 위해 필수적인 생명수입니다. 대지도 물이 없으면 메말라버리고 말지요. 나중에 등장하는 그리스도교에서 생명의 원천인 물, '영원히 목마르지 않는 샘'을 연상시켜 더욱 감동적으로 다가옵니다.

어느 왕비의 토르소와 네페르티티

갑자기 현대 조각이 등장했다고요?

놀랍게도 이 작품은 지금으로부터 3천여 년 전, 고대 이집트 신왕국 시대의 작품입니다. 원래는 머리와 무릎 아래 부분도 있는 전신상으로 추정되는데, 현재는 토르소만 남아 있어서 더욱 현대적으로 느껴지지요. 토르소는 머리와 팔다리가 없고 몸통만 있는 조각상을 말하지요. 이 아름다운 몸을 가진 여인의 정체는 고대 이집트의 파라오 아메노피스 4세(Amenophis IV, 아크나톤)의 왕비 네페르티티(Nefertiti)로 추

정하고 있습니다.

아크나톤은 오랫동안 전통과 규칙을 지켜온 고대 이집트에서 파격적인 정신문화 혁명을 시도한 파라오였습니다. 그는 신관의 세력을 억제하기 위해 다신교를 금지하고, 태양신을 숭배하는 일신교를 도입하였으며, 이를 위해 수도를 이전하기도 했지요. 그렇지만 이 같은 과격적인 혁명은 그리 오래가지 못했습니다. 그의 사후에는 이전대로 돌아가고 말았지요.

네페르티티의 토르소는 몸에 딱 달라붙는 얇은 드레스를 입고 있습니다. 옷이 무척 얇아서 몸이 다 비칠 정도입니다. 몸매가 다 드러

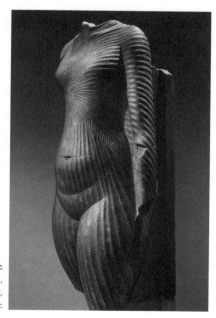

여인의 토르소
네페르티티 입상, 기원전 1365~1347년경,
18왕조, H. 29cm, 분홍 석영암,
파리 루브르 박물관, 프랑스

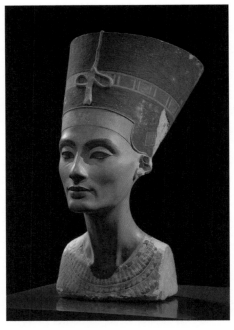

네페르티티 흉상
기원전 1365년, 석회암과 회반죽,
이집트 아마르나 출토, H. 48cm,
베를린 신박물관, 독일

나는 진정한 시스루 드레스지요. 남편인 파라오 아크나톤이 추구한 미학대로 유난히 긴 허리에 엉덩이와 허벅지가 강조된 모습입니다. 출산에서 중요한 역할을 하는 엉덩이와 가는 허리를 강조함으로써 여성성이 최고조로 드러나도록 한 것이지요. 자세히 보면 예쁘고 동그란 가슴 아래로 매듭이 지어져 있는데, 가슴 부분은 사선으로, 팔 부분은 수평으로 주름이 져 있습니다. 그리고 가슴 아래쪽으로는 규칙적인 수직 주름이 몸 전체를 휘감으며 우아하게 흘러서 아름다운 조형성을 만들어냅니다. 앞에서 본 구데아의 곡선으로 흐르는 물줄

기 표현과 여왕의 옷 주름 모두 양식화된 표현으로 아름답고 우아하다는 공통점을 갖습니다. 토르소로만 남아 있어서 더욱 신비롭게 느껴지는 네페르티티. 그녀의 아름다움은 영원한 부동성, '영원한 아름다움'으로 존재합니다.

역시 도저히 3천여 년 전 만들어졌다고 믿기지 않는 놀라운 표현력과 마치 살아있는 듯 느껴지는 아름다운 여인의 흉상입니다. 오늘의 현대적인 미의 기준에도 부합한다는 점이 놀랍지요. 당시 왕비의 흉상이 많이 복제되었다고 하는데, 이는 그녀가 시대를 대표하는 미의 상징이자 표준으로 제시되었음을 의미합니다.

계란형의 갸름하고 섬세한 얼굴을 한 네페르티티는 높고 위로 벌어진 왕관을 쓰고 있네요. 놀랍게도 당시에는 큰 두개골이 아름답다고 여겨서 유년기에 머리 모양을 변형시켜 큰 머리통을 만들었다고 하는데, 여기서는 왕관을 쓰고 있어서 아름다운 얼굴만 노출되었습니다. 그윽하고 매혹적인 눈매를 가진 여왕은 격조 있고 기품 넘치는 모습에 고집스럽게 입을 꼭 다물고 있습니다. 사슴과 같이 긴 목의 여왕, 기형적으로 긴 목 역시 이 시대의 미의 기준에 부합한 우아한 모습이지요. 실제로 이런 사람이 있다면 좀 징그럽겠지만, 조형적으로는 이상적인 아름다운 자태를 드러냅니다. 왕족의 도도함과 기품이 흘러나오는 아름다움이지요.

천사의 기둥

이제 고대문명을 떠나 중세 유럽의 프랑스로 떠납니다. 중세시대의 학문과 예술, 건축, 과학은 오로지 하느님에 대한 신앙과 사랑을 표현하는 도구로 사용되었습니다. 많은 시인과 작가는 글로 하느님을 찬양하였고, 음악가는 천상의 선율로, 건축가와 예술가는 성당을 건축하고 안팎을 아름답게 장식하였지요.

프랑스 북동부 알자스로렌 지방에는 스트라스부르(Strasbourg)라는 아름다운 도시가 있습니다. 유럽의 도시는 대개 성당을 중심으로 발달하였지요. 이곳에는 '스트라스부르 노트르담 대성당'(Cathédrale Notre-Dame de Strasbourg)이라는 웅장하고 아름다운 고딕 양식의 성당이 있는데, 주교좌(cathedra)가 있는 주교좌성당, 즉 대성당입니다.

13~15세기에 지어진 이 성당은 아름다운 스테인드글라스와 안팎을 장식하는 조각 작품들로 유명합니다. 그리고 성당 내부에는 1230년경 만들어진 '천사의 기둥'(Le pilier des Anges)이라 불리는 기둥이 있는데, 그 높이가 18미터에 이릅니다.

모두 3층으로 된 이 기둥은 요한묵시록의 최후의 심판 장면을 담고 있습니다. 1층에는 '복음사가'(4명), 2층에는 '최후의 심판이 왔음을 알리는 나팔 부는 천사'(4명), 3층에는 '수난 도구를 든 세 천사'(3명), 그리고 그 위에는 '최후의 심판날의 그리스도'(1명)가 옥좌에 앉아 있어서 총 12명의 인물상이 조각되어 있습니다. 모두 사람의 몸집보다

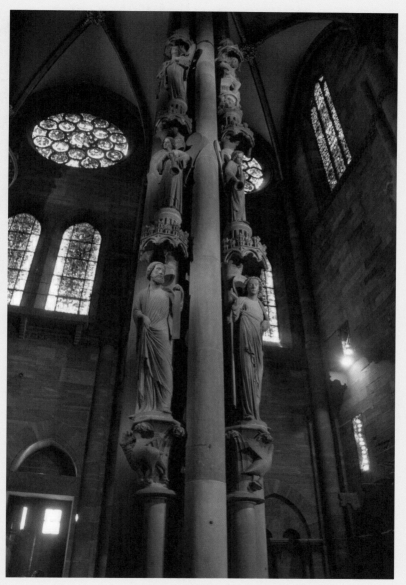

천사의 기둥 1230년경, 돌, H. 18m, 스트라스부르 대성당, 프랑스

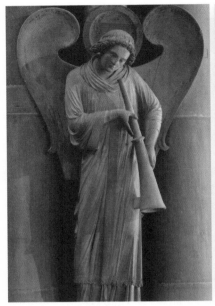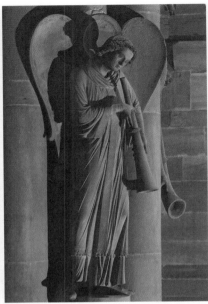

천사의 기둥 2층
'최후의 심판 날 나팔 부는 천사들'

큰 사이즈입니다.

그런데 이 기둥을 '천사의 기둥'으로 부르는 이유는 바로 기둥 중앙 2층의 천사들이 유독 아름답기 때문입니다.

아름다운 네 천사는 모두 나팔을 불며 기둥에 기대 서 있습니다. 심판 날에 착하게 산 이들은 천국, 악하게 산 이들은 지옥으로 떨어뜨리는 그 운명의 심판의 순간을 알리는 천사입니다.

수직으로 곧게 흐르는 옷 주름은 그 표현이 상당히 정교한데, 이는 고대 그리스 도리아 양식의 기둥을 연상시킵니다. 마치 기둥의 일부

처럼 건축물과 일치된 느낌이 기둥과 부드러운 조화를 이룹니다. 양손으로 조심스레 나팔을 든 천사의 아름다운 곱슬머리에 옷 주름이 부드럽게 흘러내리는 모습이 아름답습니다. 어깨에 달린 날개는 활짝 펼쳐져 있어서 방금 하늘에서 내려온 듯 보이고, 방패처럼 견고해 보여서 앞의 천사를 지탱해주는 듯 느껴집니다. 그리고 아래로 흐르는 옷 주름은 마치 하늘과 땅을 이어주는 다리처럼 느껴지네요. 군더더기 없이 정제된 아름다움, 천상의 신비를 품고 있는 모습입니다.

맑고 아름답지만 깊은 슬픔이 드리워진 침묵의 얼굴, 천사들은 앞으로 일어날 비극을 내다보며 깊은 수심에 잠겨 있습니다. 어리석게도 악한 길을 선택한 자들이 받아야 하는 형벌을 알고 있기에….

피에타

끝으로 이탈리아 르네상스의 천재화가이자 조각가, 건축가, 시인이었던 미켈란젤로 부오나로티(Michelangelo Buonarroti, 1475~1564)의 '피에타'(Pietà)를 감상하려 합니다.

이탈리아어로 슬픔, 연민을 뜻하는 '피에타'는 그리스도교 예술에서 많이 다루는 주제로, 바로 성모가 십자가에 못 박혀 주검이 된 아들 예수를 안고 고통스러워하는 모습을 표현하는 것입니다. 서양미술사에는 '피에타'를 주제로 한 작품이 많이 있는데, 아마도 가장 유명한 작품이 여기에 소개하는 '성 베드로 대성당의 피에타'가 아닐까

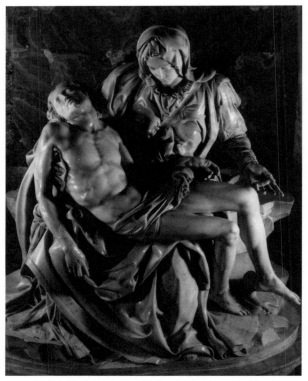

피에타

1498~1499년, 미켈란젤로, 대리석, H. 174cm, 바티칸 성 베드로 대성당, 이탈리아

생각합니다.

　인간의 죄를 대신하여 십자가에 못 박히는 길을 선택한 예수는 얼마나 고통스러웠을까요. 육체적 고통은 말할 것도 없고, 모두에게 버림받고 느꼈을 그리스도의 깊은 고독을 묵상합니다. 성모는 가슴이 찢어지는 고통을 억누르며 십자가에서 내려져 힘없이 축 늘어진 아

들을 무릎 위에 안고 슬픈 눈으로 내려다봅니다.

밀가루 반죽으로 빚는다 해도 불가능해 보이는 유연하고 섬세한 표현에 그저 말을 잊게 됩니다. 작품은 물론 견고한 대리석을 깎아서 만든 것입니다. '조각' 작품은 커다란 돌덩어리, 즉 원석을 깎아 들어가며 만들기 때문에 작업 도중에 실수를 하면 작품 전체를 망치게 되고 말지요. 단 한 번의 실수도 허용되지 않는 놀라운 집중력과 실력, 결단력이 필요한 작업인데, 이처럼 완벽한 작품을 만들어냈다니 그저 경이롭기만 할 뿐입니다. 이 불후의 작품을 만들 당시 미켈란젤로는 불과 24살의 청년작가였지요.

미켈란젤로는 재능이 너무나 뛰어났기 때문에 주변의 극심한 시기와 질투를 평생 감수해야 했습니다. 이 작품을 공개하자, 평소 그를 달갑게 여기지 않던 신학자들이 반발했습니다.

"이는 성모자가 아니라 연인들의 모습이니 신성모독이다! 성모가 이리 젊을 수는 없다!"

이에 미켈란젤로가 멋지게 반박합니다.

"성모의 시간은 바로 성모영보 때, 하느님의 뜻을 받들어 아기 예수를 잉태하는 순간 멈췄다."

'피에타' 부분, 성모 마리아

　얼마나 놀라운 발언인지요. 이는 얄팍한 임기응변이 아닙니다. 미켈란젤로는 매우 깊은 신심을 가진 신앙인이었고, 이는 그의 조형작업물뿐만 아니라 아름다운 시에서도 드러납니다. 괴팍한 성격의 완벽주의자였던 미켈란젤로는 매우 섬세한 감성의 소유자이기도 했습니다.

　노장 미켈란젤로의 목소리입니다.

"회화도 조각도 영혼을 달랠 수는 없다. 영혼은 우리를 안기 위해
십자가 위에서 팔을 벌린 하느님의 사랑을 향해 있다."

평생 독신으로 살면서 본질적인 정신세계, 영원의 세계에 몰두한 그의 신앙고백입니다. 우리 영혼이 십자가 위에 달린 하느님을 향하고 있지 않으면 이 세상의 그 어떤 부귀영화나 화려함도 부질없는 것이지요.

앞에서 살펴본 '흐르는 병을 든 구데아', '네페르티티 왕비', 그리고 '나팔 부는 천사들'에 이르기까지 온 인류를 포근한 치마폭에 품은 성모 마리아. 성모는 오늘도 바티칸 성 베드로 대성당을 찾는 많은 이들을 품어주고 있습니다.

프라 안젤리코
- 아베 마리아

이번에는 이탈리아 르네상스 전기에 활동했던 화가를 만나봅니다. 서른넷의 나이에 이탈리아 피렌체 인근 마을인 피에솔레의 도미니코회에 입회한 수사 화가로, 원래 이름은 귀도 디 피에트로(Guido di Pietro, 1390/95~1455)였습니다. 그런데 그는 훌륭한 화가였을 뿐 아니라 다른 이의 귀감이 되는 온화한 삶을 살았기에 동료 수사들이 경의의 표현으로 '천사같은 수사'(Fra Angelico)라고한 것이 그의 이름이 되었습니다.

그의 작품에서 깊은 신심이 배어 나오는 것은 스스로를 그리스도에게 온전히 봉헌한 성스러운 삶이 투영된 결과지요. 19세기 영국의 미술평론가인 존 러스킨(John Ruskin)이 "프라 안젤리코는 미술가라기보다는 오히려 영감을 받은 성자"라고 할 만큼, 그는 예술창작과 신앙이 합치된 모범적인 삶을 살았습니다.

그리하여 1982년, 화가로는 이례적으로 교황 요한 바오로 2세의

시복으로 복자품에 올라 '복자 프라 안젤리코'(Beato Fra Angelico)라는 이름을 얻었습니다. 가톨릭교회에서 '복자'는 죽은 이의 덕행성(德行性)을 증거하여 부르는 존칭으로, 그 경칭을 받은 사람을 이르지요.

프라 안젤리코는 장식적이고 섬세한 중세 장인정신과 도메니코 수도회의 방침을 준수하면서도 새로운 시대인 르네상스의 휴머니즘을 적극 수용하여 중세-르네상스 간 고유의 균형미를 찾아내기에 이르렀습니다. 그는 특별히 '성모영보' 주제에 심취하였는데, 이는 하느님께서 가브리엘 대천사로 하여금 동정녀 마리아가 구세주의 어머니가 되리라는 놀라운 사실을 알리는 사건을 일컫지요.

1436년 피렌체 근교에 있던 도미니코회 수도원은 피렌체의 부유한 상인이자 은행가인 코시모 데 메디치의 후원으로 대대적인 보수와 확장 작업에 착수하였습니다. 수도원의 내부 장식은 프라 안젤리코를 비롯한 여러 화가들이 참여하였는데, 그는 대략 50여 점에 달하는 프레스코화와 큰 사이즈의 제단화, 그리고 성가집의 수사본 등을 그렸습니다.

15세기 르네상스 건축양식의 절제된 고전미를 자랑하는 이 수도원은 오늘날 성 마르코 국립박물관으로 '산마르코 수도원' 또는 '프라 안젤리코 미술관'이라고도 불립니다. 바로 이곳에서 천상의 아름다움을 드러내는 프라 안젤리코의 프레스코화를 비롯한 걸작들을 만날 수 있기 때문이지요.

산마르코 수도원의 성모영보

산마르코 수도원에서는 중세 스콜라 철학의 대가인 성 토마스 아퀴나스(St. Thomas Aquinas, 1225~1274)가 『신학대전(Summa Theologiae)』(1266~1273)에서 예수 탄생에서 부활까지 설명한 글을 토대로 그리스도 생애의 주요 장면을 수사들의 수도방에 프레스코화로 그렸습니다. 그중 '성모영보'(1442~1443)는 루카복음(1,26~38)의 예수 탄생을 알리는 장면이지요.

이 아름다운 '성모영보'(Annunciazione del Signore)는 수사들의 방이 있는 2층 계단을 오르자마자 바로 마주하는 벽면을 장식하고 있는 프레스코화입니다. 각자 개인공간에 들어가 '예수의 생애'의 각자 다른 장면을 마주하기 전, 신앙의 모범이자 교회의 어머니이신 성모의 겸손과 순종에 대해 묵상하라는 뜻이지요.

가브리엘 대천사가 천상에서 방금 날아와 미처 날개를 다 접지 못한 채 무릎을 꿇고 공손하게 인사를 드리자, 마리아는 대천사의 갑작스런 방문에 약간 당황한 듯 보입니다. 이미 요셉과 약혼한 상태인 순결한 마리아는 하느님의 아들을 잉태하게 되리라는 엄청난 소식을 듣습니다. 하지만 그녀는 당혹스러우면서도 두려워하거나 거부하지 않고 하느님의 뜻에 순종합니다. 프라 안젤리코 자신이 하느님께 자신을 내맡긴 수도자여서 더욱 겸손하게 이런 표현을 담아낼 수 있는 있었을 것입니다.

천사의 '아베마리아'(Ave Maria)는 아담을 악의 세계로 이끈 에덴의

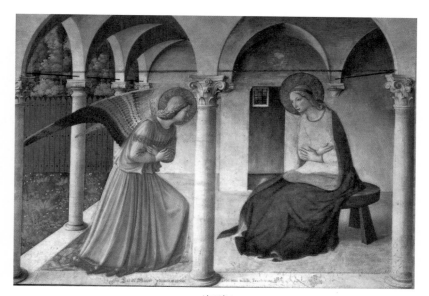

성모영보
1442~1443년, 프라 안젤리코, 프레스코화, 230×297cm, 피렌체 산마르코 수도원, 이탈리아

'이브'(Eva)와 상반되는 의미로, '에바'(Eva)를 거꾸로 한 '아베'(Ave)로, 가브리엘 대천사는 "은총이 가득하신 마리아님 기뻐하소서…"(Ave Maria)라고 하며 기쁜 소식을 전하고, 이에 마리아는 "주님의 종이오니, 그대로 제게 이루어지소서"라고 답합니다. 천사와 마리아 모두 두 손을 얌전히 가슴에 얹고 겸손과 존중의 자세로 대면하는 모습이 참으로 성스럽고 아름답습니다.

프라 안젤리코는 고요하고 정갈한 수도원의 주랑이 들어선 현관인 포르티코(portico)에서 펼쳐지는 장면을 상상했습니다. 단순한 순백 의상에 푸른 망토를 두른 마리아는 소박한 나무 의자에 다소곳이 앉아

있고, 앞에는 분홍 옷에 아름다운 날개를 단 천사가 있습니다. 너무나 고운 얼굴에 아름다운 날개를 달고 있는 천사는 분명 천상에서 내려온 존재일 수밖에 없지요. 수도원 왼편에는 에덴동산을 연상케 하는 울타리 너머의 정원이 아기자기하게 꾸며져 있는데, 이는 중세의 섬세한 장인의 전통을 물려받은 것이지요. 또한 여기에는 중요한 의미가 담겨 있는데, 바로 구약의 '에덴 동산'입니다.

당시 고대 그리스 로마 시대의 '부활'을 꿈꾼 르네상스인들은 이성적이고 과학적인 사고를 바탕으로 신 중심의 세계에서 점차 인간 중심의 세계로 나아갔습니다. 프라 안젤리코는 중세시대 대신학자 토마스 아퀴나스 정신의 후계자로서, 인간 안에서 정신과 물질, 영혼과 육체의 결합을 추구했습니다. 그의 작품 안에 중세의 고귀한 정신과 새로운 르네상스 시대의 휴머니즘이 바람직하게 일치된 것이지요. 이 작품은 프라 안젤리코의 생각을 잘 표현한 이상적인 예술작품이며, 성미술의 본보기라고 할 수 있습니다.

천사와 마리아의 만남, 즉 천상계와 지상계의 만남을 요란하지 않고 고요하고 소소한 일상에서 일어나는 듯 자연스럽게 표현하여서 마음 깊이 스며듭니다. 정제되고 고요한 천상의 아름다움으로 초대합니다.

산마르코, 제3수도실의 성모영보

다음 작품 역시 '성모영보'(1440~1442)인데, 이번에는 수도원 2층으로

올라가 긴 복도 양쪽으로 있는 수사들의 방 중에서 제3수도실로 들어갑니다. 소박하고 군더더기 없는 작은 방 정면에는 높이 176미터, 폭 148센티미터의 아치형 벽면 공간마다 '예수 생애의 주요 에피소드' 중 한 장면이 그려져 있습니다.

이번에도 '수태고지'가 주제인데, 여기서 천사와 마리아는 더 이상 동격으로 대면하는 모습이 아닙니다. 수태고지는 성모영보와 같은 뜻이지요. 천상의 대천사 가브리엘은 곱고 진지한 자세로 조용히 서 있는 반면, 마리아는 무릎을 꿇어 더욱 겸손하고 낮은 자세로 하느님의 뜻에 순종하는 모습입니다. 역시 둘 다 서로에 대한 존중의 표시로 두 손을 가슴에 모으고 있는데, 천사의 의상은 진분홍색이고 마리아는 연분홍색으로 더욱 단순합니다.

여기서 놀라운 사실은 얇은 분홍색 드레스를 입은 마리아의 실루엣에서는 그 어떤 볼륨감도 무게감도 느껴지지 않고 마치 비물질화된 느낌을 준다는 것이지요. 앞서 르네상스 휴머니즘의 영향으로 프라 안젤리코가 그려내는 인물들에게서 놀라운 볼륨감이 느껴졌는데, 이처럼 뼈만 앙상하게 남은 듯한 표현은 지극히 의도적입니다. 프라 안젤리코의 깊은 묵상의 결과물인 이 성모는 자신을 온전히 내려놓은 겸허한 모습을 하고 있어서 더욱 깊은 울림을 줍니다.

이 그림에서는 에덴동산의 상징도 생략되고 오롯이 '성모영보' 사건에만 집중하고 있습니다. 그런데 여기에는 성모와 가브리엘 외에 회랑 왼쪽에 또 다른 인물이 보이네요. 그는 바로 도미니코 수도회의

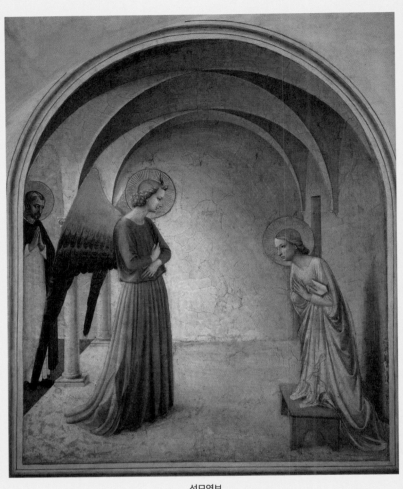

성모영보
1440~1442년, 프라 안젤리코, 프레스코화, 176×148cm, 제3수도실, 피렌체 산마르코 수도원, 이탈리아

초대 순교자인 성 베드로입니다.

주님 탄생 예고 광경을 바라보는 성 베드로는 겸손하게 두 손을 모아 마리아를 향해 기도드리고 있네요. 과감하게 그의 몸 절반이 잘리게 표현하였는데, 이는 우리 시선이 주인공들인 가운데의 두 인물로 향하는 데 방해가 되지 않도록 하기 위함입니다. 성 베드로의 머리에 난 상처는 이단이 보낸 자객의 도끼에 머리를 맞아 순교했음을 나타낸 것이지요. 회랑 천장에 십자 모양으로 교차하는 아치는 다소 심심하게 느껴질 법한 실내에 은근한 리듬감을 부여해줍니다. 마치 영원의 시간으로 정지된 듯 그 어떤 소음도 들리지 않는, 고요함과 영적인 긴장감이 맴도는 거룩한 순간입니다.

프라 안젤리코가 맑고 순수한 색채, 간결한 선과 구도로 연출한 이 고결한 그림은 그 어떤 극적인 과장 없이 절제된 형태로 표현되어 더욱 깊고 은은한 울림을 줍니다. 이는 바로 정신과 육체, 천상과 지상이 조화를 이루는 감동적인 순간입니다.

트럼펫 부는 천사

'리나이올리의 마돈나'(Tabernacolo dei Linaioli, 1433)는 역시 피렌체 산마르코 수도원의 1층 전시실에서 만날 수 있습니다. 린넨 길드의 주문으로 제작된 이 세 폭 제단화는 가운데 패널을 중심으로 양쪽에 날개가 달린 형태입니다.

둥근 아치형 공간에 황금색 커튼이 양쪽으로 젖혀진 가운데에는 붉은 옷에 푸른 망토를 두른 성모가, 무릎 위에 서서 신자들에게 축복을 내리는 아기 예수를 안고 있습니다. 그런데 이 제단화에서 특히 아름다운 부분은 성모자 주위의 천사들입니다. 성모자를 둘러싼 띠 모양의 아치 공간에는 매혹적인 열두 천사가 각양각색의 악기를 연주하고 있습니다.

이 천사는 열두 천사 중 왼쪽 밑에서 세 번째에 있는 '트럼펫 부는 천사'입니다. 천상의 황금색 공간에는 가녀리고 어여쁜 천사가 작은 구름 위에 서 있습니다. 부드러운 광택이 도는 갈색 드레스에 어깨까지 내려오는 긴 금발머리를 한 사랑스러운 둥근 얼굴의 천사입니다.

머리에는 성령의 붉은 불꽃과 은은한 윤곽선으로 표현한 후광, 그리고 드레스의 절제되고 화려한 금박 문양과 양쪽 어깨에 달린 날개 역시 천사의 고귀한 정체를 은근히 드러내줍니다. 제비가 연상되는 날렵한 붉은 날개는 금빛에서 붉은색으로 번져서 천상의 금빛 공간에 스며드는 듯 느껴집니다.

사뿐히 한 걸음 내딛는 동작으로 드레스의 붉은 속치마가 살짝 드러나고, 팔랑거리는 치맛단에서도 생기가 넘칩니다.

온화하고 진지한 표정으로 하늘을 올려다보는 어여쁜 천사여! 이렇게 고운 얼굴의 너는 천상의 고귀함, 그 깊은 환희를 증거하고 있구나.

리나이올리의 마돈나
1432~1435년, 프라 안젤리코, 목판에 템페라, 260×330cm,
피렌체 산마르코 수도원, 이탈리아

트럼펫 부는 천사
'리나이올리의 마돈나' 부분,
250×133cm(패널 부분)

제12장

라파엘로,
우아한 성모자의 전형

라파엘로 산치오(Raffaello Sanzio, 1483~1520)는 16세기 이탈리아 르네상스를 대표하는 위대한 화가이자 건축가로, 르네상스 고전주의 정신의 수호자로 알려져 있습니다. 라파엘로는 특히 고전적인 아름다움과 자애로운 성모의 전형을 만들어내어 널리 사랑받고 있지요. 실제 라파엘로 자신도 고전적인 기품이 풍기는 매력적인 외모와 폭넓은 인문학적 소양, 그리고 온화한 성품을 지닌 인물로 만인에게 선망의 대상이었다고 합니다.

이탈리아 중부 우르비노 공국에서 태어난 라파엘로는 페데리코 다 몬테펠트로(Federico da Montefeltro, 1422~1482) 공작과 그의 아들 구이도발도(Guidobaldo da Montefeltro, 1472~1508)의 통치기, 즉 우르비노에서 인문주의가 부흥하고, 문화예술이 꽃핀 시대에 활동했습니다. 화가인 부친 덕분에 자연스럽게 예술의 길에 들어서 일찍부터 두각을 드러냈는데, 열한 살에는 당대 최고의 대가로 추앙받던 화가 피에트로 페루

지노(Pietro Perugino, 1445~1523)의 문하생으로 들어가 스승으로부터 우아함과 기품이 깃든 고요한 분위기를 익히게 되었습니다. 스무 살에 전문화가로 작품 활동을 시작한 그는 1504년부터 르네상스의 꽃을 피운 피렌체에서 활동하였고, 1508년에는 로마 교황 율리오 2세의 초빙으로 로마로 건너가서 바티칸의 교황 집무실 벽화 제작 및 성 베드로 대성당 설계에 참여하는 등 예술가로서 누릴 수 있는 최고의 영예를 누렸습니다.

대공의 성모

'대공의 성모'(Madonna del Granduca)는 라파엘로의 수많은 걸작 중에서도 정제되고 명료한 성스러움으로 널리 사랑받는 작품입니다. 온화하고 우아한 고전미가 은은하게 풍기는 성모는 암흑을 배경으로 아기 예수를 품에 안고 서 있습니다. 밖으로부터 은은한 자연광이 비치는 가운데 내부에서도 빛이 발하는 듯 느껴집니다.

어둠 속 빛으로 등장하는 성모자는 암흑을 걷어내고 영원한 빛으로 승리하는 하느님의 경이로운 역사를 증명합니다. 시선을 살며시 아래로 향하는 성모의 온화한 표정 이면에는 그녀가 후에 겪게 될 고통을 예견한 듯 비통한 기운이 가득 서려 있습니다. 절제된 형태와 색채로 표현된 성모자는 그 어떤 군더더기 없이 우리 시선과 마음이 오롯이 성모자에게 집중하도록 인도합니다. 고통과 종교적 열정을

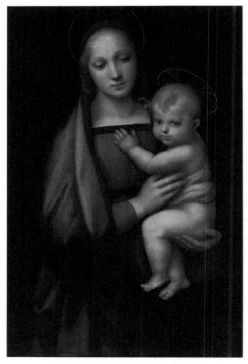

대공(大公)의 성모
1505년경, 라파엘로 산치오, 목판에 유채, 84×55cm,
피렌체 팔라티나 미술관, 이탈리아

상징하는 붉은 드레스에 천상의 영원성을 상징하는 푸른 망토를 두
른 성모에게서는 따뜻한 모성애와 인간미가 넘치는 동시에 천상의
고귀한 아름다움이 깃들어 있습니다.

　또한 르네상스인으로 과학적인 시선을 가졌던 라파엘로는 눈에
보이지 않는 후광을 둥근 황금색 원으로 적나라하게 표현하지 않고,

가느다란 선으로만 그려 넣어서 이들 성모자의 성스러움을 은근히 드러냅니다. 이같이 전통과 혁신의 절충을 추구하는 라파엘로의 태도는 균형과 절제, 조화를 추구하는 르네상스 정신을 유감없이 보여줍니다.

성모의 품에 안긴 아기 예수는 젖살이 오른 포동포동한 사랑스러운 아기 모습이어서 더욱 친근하고, 눈매에서 풍기는 천상의 기품만이 그가 고귀한 존재임을 살짝 드러낼 뿐이지요. 자연스럽게 휘감는 옷자락 속에 감싸인 육체의 볼륨감과 조심스레 예수를 안고 있는 성모의 근심 어린 표정이 시선을 사로잡습니다. 이 아름다운 성모자상은 오늘날에도 이상적인 성모자상의 아이콘으로 남아 있지요. 이들은 어둠 속 빛 그 자체인 성모자입니다.

초원의 마돈나

'초원의 마돈나'(Madonna del Belvedere) 역시 라파엘로가 피렌체에서 활동할 당시 피렌체의 부유한 상인 타데오 타데이(Taddeo Taddei, 1470~1529)의 주문을 받아 그린 작품입니다. 푸르른 초원 너머 끝없이 펼쳐지는 평화로운 풍경, 그리고 그 뒤로 푸르스름한 기운과 신비로운 원경이 푸른 하늘과 맞닿아 있습니다.

이 아름다운 초원 가운데에는 역시 붉은 드레스에 푸른 망토를 두른 성모가 있고, 앞에는 훗날 자신이 못 박히게 될 십자가를 들고 천

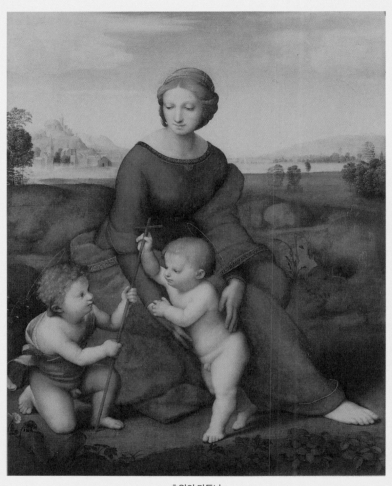

초원의 마돈나
1505년, 라파엘로 산치오, 목판에 유채, 113×88cm, 비엔나 미술사 박물관, 오스트리아

진난만하게 노는 아기 예수, 그리고 예수에게 십자가를 건네는 아기 요한 세례자의 모습이 안정적인 피라미드 구도로 그려졌습니다. 이는 정경인 성경이 아닌 외경(Apocrypha)에 전해지는 이야기로, 어린 예수가 이집트로 피난을 떠났다가 집으로 돌아오던 길에 광야에서 같은 또래인 아기 요한 세례자와 만난 에피소드를 묘사한 것입니다. 여기서 외경은 성경 편집 과정 중에 본편에 수록되지 못한 경전들을 말하지요.

앳되지만 고상한 미모가 돋보이는 성모는 흐뭇한 듯 은근한 미소를 짓고 사랑스러운 아기들을 내려다봅니다. 고요한 미소 너머로 삼켜버린 미래의 고통은 천상의 영광을 드러내기 위해 끝없이 인내하는 초월적인 모성애로 부활하게 되지요.

또한 성모 뒤로 활짝 핀 붉은 양귀비는 예수의 수난, 죽음과 부활을 조용히 암시하며 무심한 듯 그 고운 자태를 뽐냅니다. 예수의 수난과 죽음 그리고 부활. 이는 기꺼이 예수 그리스도와 같이 자신의 십자가를 지고 묵묵히 걸어 나가야 하는 우리의 운명이자 영원한 생명을 향하는 길입니다.

성가족

이번에는 '성가족'(Sacra Famiglia di Francesco I)을 살펴볼까요. 여기서는 요람에 잠들어 있던 아기 예수가 깨어나 두 팔을 뻗어 성모의 품에 와락 안기고, 성모는 그를 안으려 다가갑니다. 포동포동 사랑스럽고 예

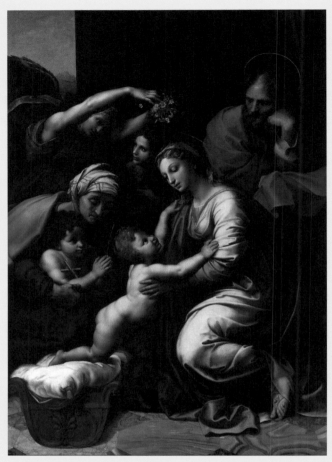

성가족 1508년, 라파엘로 산치오, 목판에 유채, 207×140cm, 파리 루브르 박물관, 프랑스

쁜 얼굴을 한 예수의 동작이 마치 춤을 추고 있는 듯 느껴지고 아름다운 성모에게서는 넉넉한 사랑이 느껴지네요. 화려한 대리석 바닥이 눈부신 르네상스 양식의 저택에 있는 성모자가 역동적이면서도 안정적인 피라미드 구도를 형성합니다.

아기 예수 뒤에는 두 손 모아 기도하는 어린 소년 모습의 요한 세례자를 성모의 모친인 나이 지긋한 주름진 얼굴의 성녀 안나가 감싸 안아주고, 이들 뒤에 있는 두 천사 중 한 명은 작은 꽃들을 이들 모자에게 뿌리려 합니다. 이 천사의 얼굴 표정과 팔 동작이 어쩌면 이리 우아한지요. 성모 뒤 녹색 커튼 앞에는 수심 가득한 모습의 성 요셉이 턱을 괴고 이들을 내려다봅니다. 요셉은 후에 예수가 후에 겪을 고통을 알고 있지요.

사실 요람에서 나오는 아기 예수는 바로 무덤에서의 부활을 예견하는 것인데, 이 화려한 실내와 아름다운 인물들은 벌써 천상낙원에 있는 듯 평화로운 분위기입니다. 모든 고통을 포용하는 자비로운 성모와 그 뒤에서 든든한 울타리 역할을 하는 요셉이 있는 진정한 성가정의 모습입니다.

갑작스런 열병으로 불과 서른일곱의 젊은 나이에 이 세상을 뒤로하고 눈을 감은 라파엘로는 평생 저 지평선 너머의 천상계와 맞닿은 곳에 살다가 결국 천상의 아름다움에 매혹되어 서둘러 떠나고 말았습니다. 만약 그가 더 오래 살았다면 얼마나 더욱 대단한 작품들을 남겼을까 하는 부질없는 상상을 해봅니다.

신비로운 미소의 비밀,
모나리자

이번 장에서는 바로 그 유명한 '모나리자'(Mona Lisa)를 그린 이탈리아 르네상스의 또 다른 거장 레오나르도 다빈치(Leonardo da Vinci, 1452~1519)를 소개합니다.

레오나르도 다빈치는 앞서 소개한 미켈란젤로, 라파엘로와 함께 이탈리아 르네상스 전성기의 3대 거장이지요. 다빈치는 회화, 건축, 조각, 과학, 수학, 해부학, 음악 등 다양한 분야에서 뛰어난 업적을 남긴 진정한 천재입니다.

그가 활동했던 르네상스 시대는 고대의 부활을 꿈꾸었다는 점에서는 복고적이지만, 신이 아닌 인간이 중심이 되는 세상을 만들려 했다는 점에서는 혁신적이었습니다. 이탈리아인들은 바로 전 시대인 중세시대(5~15세기) 이전의 고대 그리스 고전기(기원전 4~6세기)를 이상적인 세계로 생각했습니다. 중세인에게 하느님을 위해 성당을 짓고 아름답게 장식하는 것이 주된 관심사였다면, 르네상스인들은 고

대 그리스인들이 추구한 이상적인 아름다움을 되찾고자 했습니다. 이렇게 인간이 근본이 되는 휴머니즘 시대가 열린 것입니다.

그리스도의 세례

소년 다빈치는 당대 피렌체에서 최고의 조각가로 이름을 날린 안드레아 델 베로키오(Andrea del Verrocchio, 1436~1488)의 공방에 들어가서 그림을 배웠습니다. 작품 '그리스도의 세례'(Battesimo di Cristo)에서 예수와 세례자 요한을 비롯한 그림의 주요 부분은 베로키오의 작품이고, 왼쪽에 있는 두 명의 천사는 그의 제자들인 보티첼리와 다빈치가 그렸습니다.

당시 거장들은 여러 조수들을 데리고 공방을 운영하였습니다. 쇄도하는 작품 주문에 부응하고 훌륭한 인재들을 양성하기 위한 시스템이었지요. 물론 제자들 중에서도 매우 특출난 자만이 감히 스승의 작품에 손을 댈 수 있었을 것입니다.

화면 가운데에는 요한 세례자가 요르단강에서 예수에게 세례를 주고 있는데, 베로키오가 표현한 인체는 조금 부자연스럽고 경직되어 보입니다. 사실 그는 화가라기보다는 조각가였지요. 이 작품에서 주목할 부분은 왼쪽에 있는 어여쁜 두 천사입니다. 멀리 보이는 흐릿하고 어스름한 풍경과 그리스도 신체의 일부, 그리고 두 천사 중에서 한 천사가 다빈치의 작품이고, 다른 천사는 보티첼리의 작품이라고

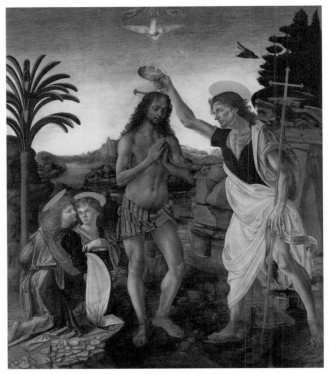

그리스도의 세례
1470~1475년경, 안드레아 델 베로키오, 레오나르도 다빈치, 산드로 보티첼리,
목판에 템페라와 유채, 180×152cm, 피렌체 우피치 미술관, 이탈리아

하는데, 과연 어느 천사가 다빈치의 것일까요?

물론 두 천사 모두 각기 다른 매력을 갖고 있습니다. 왼쪽 천사는
신비로운 눈으로 예수를 올려다보고 있고, 오른쪽 천사는 또랑또랑하
고 조금은 옆의 천사를 많이 의식하면서 역시 위를 올려다봅니다.

눈치 챘겠지만, 바로 왼쪽의 꿈꾸는 듯 신비로운 눈매에 어여쁜 미

'그리스도의 세례' 부분

소를 짓는 금발 천사가 소년 다빈치의 솜씨라고 합니다. 형태를 감싸는 검은 윤곽선을 뚜렷하게 표현한 보티첼리와 달리 다빈치의 천사가 신비롭게 느껴지는 것은 그 윤곽선이 잘 드러나지 않기 때문입니다. '모나리자' 작품에서 설명하겠지만 다빈치는 사실상 형태를 감싸는 윤곽선이 사실적이지 않다고 생각한 것이지요, 이 그림에서 다빈치의 뛰어난 재능을 알아본 베로키오는 제자의 재능이 자신을 넘어선다는 사실을 깨닫고 붓을 꺾었다는 유명한 일화가 전해집니다. 실제 베로키오는 조각에만 전념했습니다.

제자가 이렇게 뛰어난 재능을 갖고 있다면 자랑스러우면서도 조

금은 시기심이 생길 법도 하지요. 동료 보티첼리도 그런 마음이 아니었을까요? 오른쪽 천사는 다빈치를 동경하는 듯 느껴지네요.

암굴의 성모

두 번째 작품 '암굴의 성모'(Vergine delle Rocce)는 바로 암굴, 즉 어두운 동굴 앞에서 펼쳐집니다. 어두컴컴한 동굴은 그 안에 무엇이 숨어 있으

암굴의 성모
1483~1486년, 레오나르도 다빈치,
목판에 유채, 199×122cm,
파리 루브르 박물관, 프랑스

며 그 깊이가 얼마나 되는지 알 수 없어서 신비로우면서도 두려운 공간이지요. 자연의 신비에 깊이 심취했던 다빈치가 동굴에 매료된 것은 당연한 일이었을 겁니다.

그런데 암굴은 단순히 자연 요소를 넘어서는 깊은 의미를 갖고 있지요. 암굴은 성모의 자궁을 상징하기도 합니다. 우리 모두 엄마의 따뜻하고 안전한 자궁 속에서 열 달간 지내다 세상에 나오지요. 자궁은 모든 생명의 근원입니다.

화면 가운데에 푸른 드레스와 푸른 망토를 두른 성모가 무릎을 꿇고 손을 뻗어 한 아기의 어깨를 감싸고, 다른 손은 들어 올려 오른쪽의 다른 아기에게 축복을 내리는 듯한 포즈를 취하고 있네요.

왼쪽의 아기, 요한 세례자는 공손하게 두 손 모아 아기 예수에게 경배하고 있고, 예수는 손을 들어 그에게 축복을 내립니다. 예수보다 조금 먼저 이 땅에 와서 길을 닦는 역할을 한 요한 세례자는 조금 더 성숙한 모습이네요. 물론 이들이 실제로 유년시절에 만난 적은 없을 테니 상징적인 의미로 봐야겠지요.

아기 예수 뒤에는 녹색 드레스에 붉은 망토를 두른 아름다운 천사가 의미를 알 수 없는 손짓을 하며 요한 세례자를 가리킵니다. 아마도 예수를 경배하는 요한 세례자처럼 구원자이신 그리스도를 따르라는 의미겠지요. 암굴이라는 신비로운 자연에서 이루어진 성스러운 만남, 그 모호한 의미가 호기심을 불러일으켜서 더욱 매력적으로 다가옵니다.

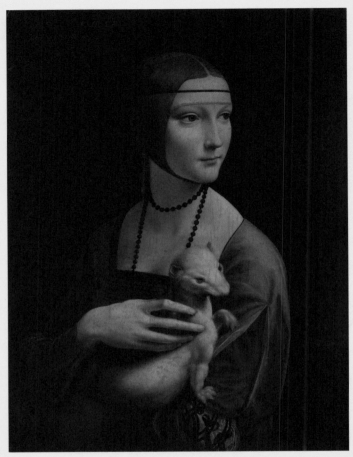

흰 담비를 안은 여인(체칠리아 갈레라니의 초상)
1490년, 레오나르도 다빈치 목판에 유채, 54.8×40.3cm, 크라쿠프 차르토리스키 미술관, 폴란드

흰 담비를 안은 여인

'흰 담비를 안은 여인'(Dama con l'ermelli)은 당대 이탈리아 밀라노의 유명한 미녀 체칠리아 갈레라니(Cecilia Gallerani, 1473~1536)를 모델로 그린 것입니다. 체칠리아는 밀라노 공국의 최고 권력자인 루도비코 스포르차(Ludovico Sforza, 1452~1508) 대공의 애인이었습니다. 사랑하는 여인의 아름다움을 영원히 간직하고 싶었던 루도비코는 다빈치에게 애인의 초상화를 주문한 것이지요.

체칠리아와 함께 등장하는 또 다른 생명체가 있습니다. 지금도 그렇지만 15세기 말에도 인간과 가장 가까운 동물은 개였지요. 하지만 당시 귀족들에게는 공작새나 원숭이, 흰 담비와 같이 멀리 바다를 건너온 희귀하고 값비싼 동물을 키우는 것이 유행이었습니다. 새롭고 특이한 것에 대한 동경이자 권력을 과시하는 수단이었지요. 밀라노 최고 권력자의 애인이었기에 담비와 같은 귀한 동물을 키울 수 있었던 것입니다.

오른쪽에서 누군가 "체칠리아 아가씨!" 하고 부르자 고개를 돌려 소리 나는 곳을 바라보는 듯한데, 이때 여인뿐만 아니라 담비도 일제히 같은 방향을 바라봅니다. 그리고 오른편으로부터 은은한 빛이 비치지만 마치 인물 내부로부터 역시 은은한 빛이 배어나오는 듯 느껴져 신비롭습니다. 체칠리아가 안고 있는 흰 담비는 체칠리아의 순결한 아름다움을 말해주는 것일 테지요.

15세기 작품이라는 사실이 믿기지 않을 만큼 실제 여인과 흰 담비가 우리 눈앞에 있는 듯 느껴지고, 이런 놀라운 생동감은 이 작품을 빼어난 초상화로 높이 평가하게 하지요. 작품 속 아름다운 여인도 위대한 예술가도 막강한 권력과 부로 이 작품을 의뢰한 이도 지금은 저세상 사람이 된 지 오래되었습니다. 지상에서의 시간, 생명이 다하면 언젠가 모두 사라지지만 인간의 혼이 담긴 예술작품은 영원합니다.

모나리자

다빈치의 '모나리자'(Mona Lisa)는 세상에서 가장 유명한 회화 작품이 아닐까요. 매혹적인 미소의 '라 조콘다'(La Gioconda)라고도 불리는 이 작품은, 피렌체의 부유한 실크 상인인 프란체스코 델 조콘도(Francesco del Giocondo)의 부인 리자(Lisa)를 모델로 한 것으로 추정됩니다. 여기서 모나(Mona)는 '부인'이란 뜻이니 '모나리자'는 '리자 부인'이지요.

발코니 난간에 팔을 살짝 올려놓은 여인 뒤로 무한대로 펼쳐지는 자연 풍경이 있네요. 신비롭고 평화로운 기운이 가득 드리워진 풍경입니다. 다빈치는 마지막 순간까지 '자연의 신비'를 추구하며 과학 탐구를 멈추지 않았는데, 이는 그의 회화 세계에도 적용되었습니다. 그는 하느님의 비밀을 품은 자연을 깊이 연구하면 그 비밀에 다가갈 수 있으리라 생각했습니다. 그리고 중요한 진실을 깨닫게 되었습니다. 멀리 보이는 풍경은 작게만 보이는 것이 아니라 푸르스름하니 흐릿

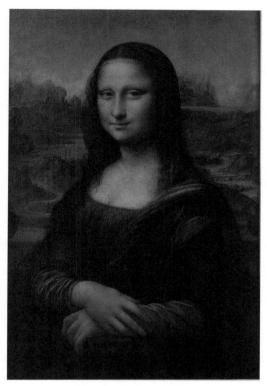

모나리자
1503~1506년, 레오나르도 다빈치, 목판에 유채, 77×53cm,
파리 루브르 박물관, 프랑스

하게, 마치 안개에 싸인 듯 보인다는 사실을 말이지요.

그뿐만이 아니에요. 다빈치 이전에는 사물을 표현할 때 먼저 윤곽선을 그리고 그 안을 채색하는 것을 그림의 공식으로 생각했습니다. 마치 색칠공부 하는 것처럼 말이지요. 그런데 실제로 사물을 보면 형태를 감싸는 윤곽선이 없지요. 지금은 당연하게 여기지만 수천 년 동

안 이어온 전통과 관례를 뒤엎는 것은 엄청난 시도였습니다.

다빈치는 형태를 잡아내기 위해서 먼저 윤곽선을 그린 다음 내부의 형태를 채색하고는 선을 조심스럽게 붓으로 흐트러뜨려서 마치 '연기처럼 사라지는' 것 같은 표현 방법을 찾아냈는데 이를 '스푸마토'(sfumato) 기법이라고 합니다.

모나리자 미소의 비밀이 바로 여기 있지요. 입 꼬리가 살짝 올라가 있지만 윤곽선이 모호하고 자연스럽게 표현되어서 마치 살아 있는 듯 느껴집니다. 약간 비스듬히 앉은 자세로, 시선을 살짝 돌려 관객을 바라보는 깊고 짙은 갈색 눈에는 놀라운 생기가 느껴집니다. 그리고 늘씬하게 뻗은 코와 약간 위로 올라간 듯한 입 꼬리, 은은한 미소를 머금은 입술은 우아하고 기품이 넘치며 신비롭습니다.

모나리자는 우리에게 무슨 말을 하고 싶은 건지. 오늘날 파리 루브르 박물관 벽에 걸려 있는 모나리자는 전 세계에서 그녀의 미소를 보기 위해 찾아오는 관람객을 맞이해줍니다. 그리고 수백 년이 지난 오늘도 우리에게 말을 건넵니다. 입가에 묘한 미소를 짓고서.

성 안나와 성모자

이번에는 다빈치가 무려 10여 년간 고심하면서 작업한 걸작 '성 안나와 성모자'(Sant'Anna la Vergine il Bambino e Agnello)를 감상합니다. 그가 얼마나 아름답고 완벽하게 그리려 했는지 그림의 배경과 마리아의 옷자

성 안나와 성모자(미완성)
1501~1513년, 레오나르도 다빈치, 목판에 유채, 168×130cm, 파리 루브르 박물관, 프랑스

락 부분은 미완성인 채 남아 있습니다. 대기원근법에 따라 흐릿하게 그린 배경은 안개 속에 가려진 듯 신비롭게 펼쳐집니다.

등장인물 중 가장 뒤에서 인자한 미소를 지으며 내려다보는 여인이 바로 마리아의 어머니인 성 안나이고, 그녀의 무릎 위에는 마리아가 앉아 있습니다. 두 여인의 미소는 어딘가 모나리자의 미소와 닮았습니다.

뒤쪽의 안나가 왼쪽으로 몸을 틀고 있는 반면 마리아는 오른쪽의 아기 예수를 향하고 있어서 다소 정적이고 무겁게 느껴질 수 있는 화면에 생기가 넘칩니다. 또한 어머니와 딸은 마치 한 덩어리, 한몸인 듯 느껴지는데, 이는 안나와 마리아가 혼연일치로 서로를 사랑하고 있다는 것을 보여줍니다.

두 팔을 앞으로 뻗은 마리아는 사랑이 넘치는 표정으로 아들 예수를 붙잡으려 하는데, 사랑스럽고 천진난만한 아기 예수는 순백의 어린양과 노느라 신이 났습니다. 이 어린양은 바로 죄가 없음에도 불구하고 인류를 위해 십자가에 못 박힐 예수의 미래를 암시해줍니다.

안나, 마리아, 아기 예수, 그리고 어린양에 이르기까지 이어지는 시선과 동작의 움직임은 안정감이 느껴지면서도 생기가 넘칩니다. 배경과 하나인 듯 부드럽게 어우러지는 이들을 바라보노라면, 어느새 자연의 순환과 생기를 느끼게 됩니다.

제14장

브뤼헐의
숨은그림찾기

이번 장에서는 한 화면 안에 올망졸망 수많은 이야기들이 숨어 있는 매우 재미있는 그림을 소개하려고 합니다. 이 그림은 16세기 플랑드르 회화를 대표하는 화가 피터르 브뤼헐(Pieter Bruegel, 1525~1569)의 작품입니다. 브뤼헐의 작품은 마치 숨은그림찾기를 하는 듯 흥미진진하고 매력이 넘칩니다.

베들레헴의 인구조사

브뤼헐은 아주 작은 부분도 대충 그리는 법이 없는 화가로 유명합니다. 화면 구석구석 아주 작은 디테일도 놓치지 않고 섬세하게 관찰해서 그리지요. 여기서 소개할 첫 번째 그림은 '베들레헴의 인구조사'(Volkstelling te Bethlehem)입니다.

어느 겨울 해질 무렵, 눈 쌓인 플랑드르의 전원 풍경으로 그림 왼

베들레헴의 인구조사
1566년, 피터르 브뤼헐, 목판에 유채, 115.5×164.5cm, 브뤼셀 왕립미술관, 벨기에

쪽에는 낡은 오두막집이 있고, 그 옆에는 검은 나무 한 그루가 곧게
서 있습니다. 왼쪽의 오두막집 앞에는 사람들이 무리지어 있고, 창가
의 한 남자는 공책에 무언가를 열심히 적고 있네요. 창문 위에는 둥
근 리스가 매달려 있는데, 이곳이 여인숙 혹은 선술집임을 알려주는
것입니다.

　또한 건물 벽 오른쪽에는 붉은색의 쌍독수리 문장이 흐릿하게 보
이는데, 이는 놀랍게도 당시 플랑드르 공국을 다스리던 스페인 펠리
페 2세의 합스부르크 문장입니다. 이런 모습은 펠리페 2세 치하에
억압받던 시대상을 간접적으로 풍자한 것으로, 세금을 징수하는 모

습입니다. 플랑드르는 경제적으로 풍요로웠으나 수입의 50퍼센트를 스페인 왕가에 헌납할 것을 강요당했고, 그런 무리한 요구는 숱한 반란의 동기를 유발했습니다.

오두막집 옆, 가지만 앙상하게 남은 새까만 나무 뒤에는 꽁꽁 얼어붙은 강이 보이고, 여기에는 봇짐을 진 남자들과 아이들이 스케이트를 타고 있습니다. 전경의 큰 나무에 걸려 있는 듯 보이는 태양은 앞으로 다가올 불행을 예견하는 듯 핏빛으로 시뻘건 모습입니다. 이와 대조적으로 전경 오른편에는 평화로운 시골 마을의 일상이 펼쳐집니다. 강가에서 팽이 치는 아이들, 얼음 위에서 균형을 잡지 못하는 어린 동생의 손을 잡아주는 소녀, 바구니를 썰매 삼아 타는 소녀, 그리고 눈 위에서 스케이트를 신고 있는 소년 등 잔잔하고 정겨운 모습입니다.

그런데 평범하면서도 복잡한 인간 세상을 그린 듯 보이는 이 작품 속에는 경이로운 장면이 숨어 있습니다. 전경 가운데 부분에 푸른 망토 차림에 나귀를 탄 여인과 그 앞에 커다란 밀짚모자를 눌러쓴 남자가 있습니다. 이들의 정체는 바로 마리아와 요셉입니다.

로마 황제 아우구스투스(Caesar Augustus, 기원전 63~14)가 호적등록을 선포하자 요셉과 마리아 역시 유다 지방인 베들레헴으로 길을 재촉했습니다. 출산을 앞둔 마리아가 무거운 몸을 이끌고 예수를 낳기 위해 여관으로 향하고 있습니다. 이 그림의 절묘함은 바로 16세기 당시 플랑드르를 지배하던 합스부르크 왕 펠리페 2세의 세금징수 장면과

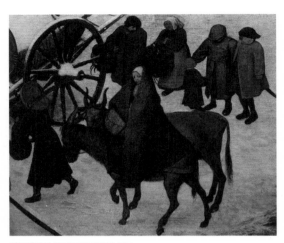

'베들레헴의 인구조사' 성가족 부분

1,600여 년 전 베들레헴으로 향하는 성경 속의 한 장면이 시공간을 초월하여 한 화면에 펼쳐지고 있다는 점입니다.

그런데 이들은 어디 있는 걸까요? 네, 잘 보면 화면 가운데 푸른 망토를 두르고 나귀에 오른 성모와 이를 끄는 요셉이 있는데, 사실 이들의 모습이 눈에 잘 띄질 않아서 자칫 잘못하면 복잡한 군중 속에 묻힐 듯 하네요

마리아는 눈을 지그시 감고 입가에 잔잔한 미소를 띠고 있는데, 그녀는 하느님이 정해주신 자신의 운명을 조용하고 겸허히 받아들이는 듯 보입니다. 그런데 이 그림의 핵심 메시지는 바로 여기에 있습니다. 주일날 신자들은 성당에 가서 하느님께 열심히 기도하면서도 정작 이들 바로 앞, 불과 1미터 앞에 성가족이 있는데도 알아보지 못합니다.

브뤼헐은 말합니다. 바로 이 성가족이 우리 주위에서 도움을 필요로 하는 가난한 이웃이라고요. 세상을 투명하고 맑은 사랑의 눈으로 바라보지 못하는 것, 이처럼 우둔하고 무신경하고 무관심한 모습은 바로 이기적인 우리 자신일지도 모릅니다. 조금만 눈을 돌려 내 주위를 살펴보라고 호소합니다. 가장 중요한 것, 가치 있는 것을 놓치고 살아가서는 안 된다고 조용하고 은근히 호소합니다.

이 세상에서 살아가는 것은 결코 만만치 않지요. 하지만 여기 혹독한 한겨울 추위와 현실의 억압과 불공정에도 불구하고 열심히 그리고 성실하게 살아가는 사람들이 있습니다. 모두 작지만 각자만의 개성을 담아 소중하게 그려 넣은 사람들, 개, 자연을 보며 인간, 즉 생명에 대한 브뤼헐의 시선을 읽을 수 있습니다. 이 세상의 모든 생명체는 소중합니다. 모두 하느님의 사랑으로 만들어진 창조물이니까요.

이카로스의 추락

다음은 더욱 재미있는 그림입니다. 화면도 매우 환하지요? 이 그림을 보자마자 우리 눈을 사로잡는 것은 무엇인가요?

아무래도 화면 가운데 언덕 내리막길을 힘차게 내려가며 밭을 가는 붉은 옷의 남자가 아닐까요? 보통 그림의 주인공을 가장 눈에 띄도록 가운데에 크게 배치하는 게 일반적이지요. 그렇지만 이 남자는 자신에게 주어진 일에 충실한 농부일 뿐입니다. 이 그림의 주인공을

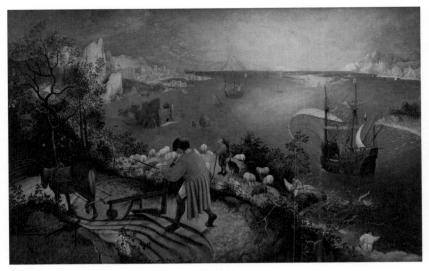

이카로스의 추락
1558년, 피터르 브뤼헐, 캔버스에 유채, 73.5×112cm, 브뤼셀 왕립미술관, 벨기에

찾으려면 먼저 그리스 로마 신화에 나오는 이야기를 알아야 합니다.

옛날 옛적 고대 그리스 최남단 크레타(Creta) 섬에 미노스(Minos)라는 왕이 살았습니다. 그는 뛰어난 건축가이자 발명가인 다이달로스(Daedalus)를 불러서 "한번 갇히면 영원히 탈출할 수 없는 미궁(Labyrinthos)을 만들라"고 지시했습니다. 많은 시간이 흐른 어느 날, 왕에게 미움을 산 다이달로스는 아들 이카로스(Icarus)와 함께 자신이 만든 '미궁' 속에 갇히게 되었습니다. 차마 웃지 못할 운명의 장난이지요.

그런데 아이러니하게도 미궁을 얼마나 잘 만들었는지 다이달로스 자신도 여기서 탈출할 수 없었습니다. 그렇지만 그저 속수무책으로

하늘만 바라보고 있을 다이달로스가 아니지요. 새 깃털을 모아 엮고 밀랍으로 붙여 날개를 두 쌍 만들어 하나는 자기 어깨에, 그리고 다른 한 쌍은 이카로스의의 어깨에 달고서 미궁에서 탈출하였습니다. 그러고는 아들에게 이렇게 주의를 주었어요.

"아들아, 너무 높이 날아오르지 말아라. 태양에 가까이 가면 너무 뜨거워서 날개가 녹아내리고 말 테니."

하지만 이카로스는 자제력을 잃고 마냥 신이 나서 점점 더 높이 날다가 결국 날개가 녹아내려 땅으로 추락하고 말았습니다. 그래서 작

'이카로스의 추락' 이카로스 부분

품의 제목이 '이카로스의 추락'(Landschap met de val van Icarus)이지요.

그렇다면 주인공인 이카로스는 어디 있을까요? 화면 앞 오른쪽 바다에는 방금 하늘에서 추락한 이카로스의 두 다리가 보입니다! 멀리 이카로스 뒤로 큰 배 한 척이 지나고 있고, 바로 그 앞에는 낚시하는 사람들, 또 조금 뒤에는 목동도 있지만 아무도 하늘에서 추락하는 이카루스를 보지 못합니다. 마치 숨은그림찾기 하듯 군중 속에 주인공을 숨겨놓은 브뤼헐은 무슨 이야기를 하고 싶은 걸까요?

이카로스의 추락은 바로 인간의 '오만'과 '교만'을 경고하는 비유입니다. 브뤼헐을 일컬어 '서양미술사 속의 철학자'라고 하는데, 그의 작품들은 이런 뜻깊은 메시지를 전해주기 때문이지요. 이런 말이 있습니다. "음악을 좋아하는 사람은 결국 바흐를 좋아하고, 그림을 좋아하는 이는 브뤼헐을 좋아한다"고요. 물론 개인의 취향에 달려 있지만, 그 정도로 브뤼헐 작품에 깊이가 있다는 뜻이지요.

작품이 품고 있는 의미를 모르고 보면 그저 평화롭고 아름다운 시골 풍경이지만 그 안에서는 엄청난 일들이 일어나고 있습니다. 사람 사는 곳은 어디에서든, 지금 우리가 살고 있는 이 순간 우리 주위에서도 말이지요.

브뤼헐은 지금 이 순간 나의 도움을 필요로 하는 사람이 있는지 주위를 살펴보라고 권하면서 그와 동시에 자신에 대한 성찰도 게을리해서는 안 된다고 말합니다. 자칫 잘못하면 나 자신이 그 오만함의 유혹에 빠질 수 있으니까요. 자신감과 오만은 종이 한 장 차이입니다.

두 마리의 원숭이

이제 '두 마리의 원숭이'(Zwei Affen)를 만납니다. 감옥 안 작은 창가에 쇠사슬에 발이 묶여 있는 원숭이 두 마리가 있고, 그 아래에는 땅콩 껍데기들이 지저분하게 떨어져 있네요. 이 작품은 폭이 23센티미터에 불과한 소품으로, 창 너머에는 16세기 항구도시 안트베르펜의 풍경이 펼쳐져 있습니다.

이야기꾼 브뤼헐은 원숭이 두 마리를 통해 어떤 메시지를 전하려

두 마리의 원숭이
1562년, 피터르 브뤼헐, 유화, 20×23cm, 베를린 시립미술관, 독일

는 걸까요? 당시 브뤼헐이 살았던 플랑드르 지방에는 "헤이즐넛 때문에 법정에 선다"는 속담이 있었습니다. 두 마리의 원숭이는 헤이즐넛을 훔쳤다는 하찮은 이유로 무한의 가능성이 활짝 열린 자유를 박탈당하고 만 것이지요. 브뤼헐은 말합니다. 헤이즐넛을 먹고픈 순간적인 충동을 자제하지 못해서 '자유'와 '꿈'의 실현을 놓치는 바보같은 선택을 하지 말라고 말이지요. 저 멀리 펼쳐지는 꿈의 도시 안트베르펜을 뒤로 하고, 쇠사슬에 묶여 있는 어리석은 원숭이들이 혹 우리 자신의 모습은 아닌지 돌아봅니다.

분명 이 순간 대단해 보이는 것에 대한 집착과 유혹을 뿌리치고 인내하면, 밝은 빛의 세계, 무한한 꿈을 펼칠 기회가 기다리고 있음을 종종 망각하는 것은 아닌지…. 보다 가치 있는 꿈을 향해 올바르게 가고 있는지 조용히 나 자신에게 물어봅니다.

제15장

렘브란트,
빛과 암흑의 마술사

서양미술사에서 "최고"라는 수식어가 붙는 예술가들이 있습니다. 그 중에서도 가장 높은 평가를 받는 화가 중 한 사람이 바로 "빛과 암흑의 마술사"라고도 불리는 17세기 플랑드르 바로크 미술의 거장 렘브란트 반 렌(Rembrandt van Rijn, 1606~1669)입니다.

렘브란트는 풍차와 튤립, 치즈, 그리고 나막신으로 유명한 네덜란드에서 1606년에 태어났습니다. 일찍이 그림에 두각을 나타냈고, 화가의 꿈을 펼치려 대도시인 암스테르담으로 건너가 크게 성공을 거두었습니다. 그는 어머니와 부인, 아들 등 사랑하는 사람들을 모델로 그린 것은 물론이고, 초상화와 풍경화, 정물화 등 다양한 종류의 그림을 그렸습니다. 특히 어렸을 때부터 독실한 그리스도인이었던 어머니가 들려주는 성경 이야기에 심취하여 성경을 주제로 한 작품을 많이 남겼습니다. 노년의 렘브란트가 눈을 감는 마지막 순간까지도 성경을 곁에 두었다고 합니다.

토비야 가족을 떠나는 라파엘 대천사

렘브란트가 성경을 주제로 그린 작품 중에서 구약성경에 나오는 이야기를 다룬 '토비야 가족을 떠나는 라파엘 대천사(L'Archange Raphaël quittant la famille de Tobie ou Tobie et sa famille prosternés devant l'ange)'를 소개합니다.

옛날 옛적에, 아기 예수가 이 세상에 오기 한참 전에 토비트라는 아주 착한 눈먼 유다인이 살았습니다. 언제나 불쌍한 이들에게 베풀기를 소홀히 하지 않던 토비야는 정작 자신도 너무 가난해 먹을 것이 없는 처지였지요. 세월이 흘러 곧 죽음에 이르게 될 것을 느낀 그는 아들 토비야에게 메디아라는 먼 곳에 사는 같은 지파 사람인 가바엘에게 빌려준 돈을 받아오라고 심부름을 보냈습니다.

토비야 혼자서 먼 길을 가기에는 너무 위험했습니다. 이때 사람의 모습으로 변신한 라파엘 대천사가 여행길에 동행하여 위기의 순간을 벗어나게 해주는 등 여러 도움을 준 덕분에 목적지에 무사히 도착할 수 있었습니다. 그런데 가바엘의 집에는 나쁜 마법에 걸린 사라라는 아름다운 소녀가 살고 있었는데, 역시 라파엘의 도움으로 마법에서 풀려나게 되고 토비야와 사라는 서로 사랑에 빠져 결혼을 하게 되었지요. 그리고 라파엘은 토비야가 사라와 함께 아버지에게 무사히 돌아갈 수 있도록 도와주었습니다. 이 작품은 바로 토비야와 사라를 토빗에게 데려다주고, 다시 하늘나라로 돌아가는 라파엘 대천사의 모습을 담고 있습니다.

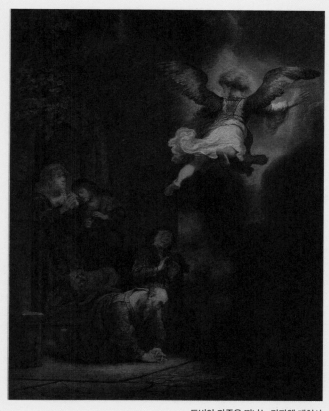

토비야 가족을 떠나는 라파엘 대천사
1637년, 렘브란트, 목판에 유채, 68×52cm, 파리 루브르 박물관, 프랑스

눈부신 금빛 날개를 단 라파엘 대천사는 흰옷자락을 우아하게 휘날리며 하늘로 날아오릅니다. 발바닥과 날개가 보이는 뒷모습으로 표현되어서 더 생생하고 친근하게 다가오는 천사입니다. 착한 토빗은 무릎을 꿇고 천사의 보호에 감사 기도를 올리고 있습니다. 물론 라파엘 대천사는 하느님 뜻에 따라 토비트 가족을 도운 것이지요. 토비야는 뒤늦게 상황을 파악한 듯 아버지 옆에서 어리둥절한 표정으로 올려다보는 모습이 한층 정겹네요.

살짝 비치는 두건을 쓴 새색시 사라 역시 두 손 모아 기도드리며 하늘로 돌아가는 천사에게 감사의 인사를 전합니다. 이와는 대조적으로 사라 옆에 있는 토빗의 부인 안나는 천사의 모습이 눈부신 듯 고개를 돌리고 있고, 발밑의 개 역시 무서워서 사라를 향해 몸을 숨기고 있네요. 여기서 개는 본능적으로 반응하는 것이고, 안나 경우 평소에 너무 착하기만 한 남편이 달갑지 않아 양심의 가책을 느껴 빛을 보지 못하는 게 아닐까요?

이처럼 렘브란트의 작품에는 개개인의 섬세한 개성과 미묘한 심리가 잘 표현되어 있어서 깊은 공감과 함께 감동을 줍니다. 렘브란트를 일컬어 "빛과 암흑의 마술사"라 부르는 이유가 이 작품에서 잘 드러나네요. 캄캄한 어둠에 묻힌 배경에 토빗과 토비야, 사라의 얼굴과 손, 그리고 눈부신 천사의 뒷모습을 특정 부분만 환한 빛이 비치도록 한 미묘한 뉘앙스와 강렬한 명암 대비가 절묘한 조화를 이룹니다. 어둠 속에서 강조하려는 부분을 빛나게 표현하니 내용이 더욱 생생

하고 명료하게 전해지는데, 이 같은 표현기법을 '명암법'(키아로스쿠로,
chiaroscuro)이라고 합니다.

이렇게 라파엘 대천사는 날개를 활짝 펴고 영원히 빛나는 하느님
나라로 날아갑니다. 구름 사이로 비추는 눈부시게 밝은 빛의 세계를
살짝 보여주면서 말이지요. 이는 모두가 꿈꾸는 영원한 빛의 세계입
니다.

자화상

렘브란트는 자신의 초상, 즉 자화상(self-portrait)을 많이 그렸는데, '자화
상'은 마치 자신의 은밀한 일기장을 공개하듯이 자기 자신을 똑바로
직시해야 하기 때문에 상당한 용기를 필요로 하는 것이지요. 물론 자
신을 과시하기 위해 그리는 경우도 있지만 감동적인 초상화를 상당수
그린 빈센트 반 고흐를 떠올리면 어렵지 않게 이해할 수 있지요.

여기에 소개할 자화상은 그가 고향을 떠나 암스테르담에 정착해
서 본격적으로 화가로 활동하기 시작할 무렵인 1628년, 그의 나이
스물셋에 그린 것입니다.

금발 곱슬머리가 빛에 비치는 표현까지 상당히 섬세하게 그린 점
이 놀라운데, 일반적인 초상화와는 다른 광원을 갖고 있습니다. 보통
주인공 얼굴에 빛을 환히 비추어 얼굴 전체가 돋보이도록 하는데, 여
기에서는 빛이 들어오는 왼쪽 위를 등진 역광이어서 얼굴이 잘 보이

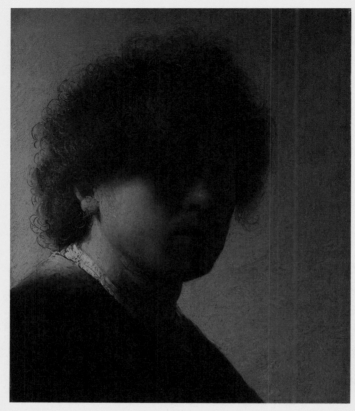

자화상
1661년경, 렘브란트, 목판에 유채, 22.5×18.6cm,
암스테르담 국립미술관(Rijks Museum), 네덜란드

지 않지요. 이렇게 독특하게 빛을 표현한 것은 전도유망한 화가로서 남다른 빛의 표현을 시도해보고 싶은 도전정신도 있었을 테지요.

그런데 저는 그보다 렘브란트의 소심한 면모를 잘 보여주는 연출이라고 생각합니다. 예술가로서 사회에 첫발을 내딛고 전진하는 설렘과 동시에 출신 배경에 대한 열등감, 그리고 험난한 세상에 대한 두려움을 품은 그 복잡 미묘한 감정이 그대로 전해집니다. 렘브란트의 진솔한 모습이 소박하게 표현되어서 더욱 매력적으로 다가오는 작품입니다. 그의 수줍고 조심스러운 면모가 두드러져 인간미가 넘칩니다.

성 바오로풍의 자화상

'성 바오로풍의 자화상'(Portraiture als de apostel Paulus)은 렘브란트의 쉰여섯 살 때의 모습을 담고 있습니다.

렘브란트의 삶은 그야말로 한 편의 영화 같았지요. 일찍이 화가로 대성한 그는 사랑하는 부인 사스키아와 풍요롭고 행복하게 살았지만, 부인이 먼저 세상을 떠나고 재산마저 탕진하여 말년에는 어두운 빈민가에서 외롭게 혼자 살다가 눈을 감았습니다.

그렇지만 그는 결코 좌절하지 않았습니다. 위에서 본 청년기의 자화상처럼 여기서도 왼쪽에서 빛이 쏟아지지만 이제는 얼굴을 그림자 속에 숨기지 않고 빛 앞에 당당하게 자신을 드러냅니다. 너무 고

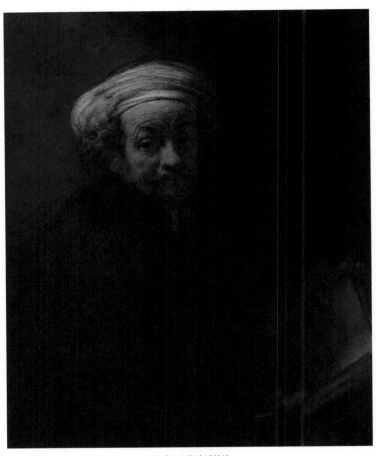

성 바오로풍의 자화상
1661년, 렘브란트, 캔버스에 유채, 91cm×77cm, 암스테르담 국립미술관, 네덜란드

통스러운 상황이라 필사적으로 삶의 끈을 붙잡으려는 의지 때문이었을까요? 고달프고 지친 모습이지만 드높은 자존감과 삶의 의욕만은 잃지 않은 생기가 느껴집니다.

그는 현재 처한 불행에 매몰되어 있는 것이 아니라 파노라마처럼 스쳐 지나간 행복했던 순간을 회상하는 듯 입가에 은은한 미소를 머금고 있네요. 어차피 인생은 희로애락의 연속이라는 자연의 이치를 깨닫게 된 그는 순순히 자신의 운명을 받아들입니다. 손에는 성경을 들고, 머리에는 동방의 터번을 쓴 성 바오로 모습으로 그려진 렘브란트는 그리스도를 섬기는 평신도로 올곧게 살아갑니다.

그는 이 세상에서의 외로움, 가난, 고통을 겪고 나면 천상의 기쁨이 두 팔 벌려 그를 맞이 해주리라는 사실을 알고 있습니다.

성가족

끝으로 '성가족'(De Heilige Familie met engelen)을 살펴봅니다. 17세기 북유럽 플랑드르의 소박한 가정집에서 앳된 모습의 성모가 성경을 펼쳐 읽으면서 바구니로 된 요람 안에 새근새근 잠든 아기를 돌보고 있습니다. 그 뒤로는 열심히 저울대를 만드는 나이 지긋한 모습의 요셉이 보입니다. 렘브란트는 성가족의 모습을 17세기 플랑드르 배경으로 옮겨와서 화폭에 담았습니다.

이 그림에서는 빛이 두 곳으로부터 들어옵니다. 우선 오른편에서 대각선으로 들어오는 빛이 성모의 흰 두건과 성경, 그리고 아기 예수를 덮은 붉은색 담요를 환히 비추고, 왼쪽 하늘에서는 사랑스러운 아기천사들이 성가족을 지키고 보살펴드리기 위해 내려옵니다.

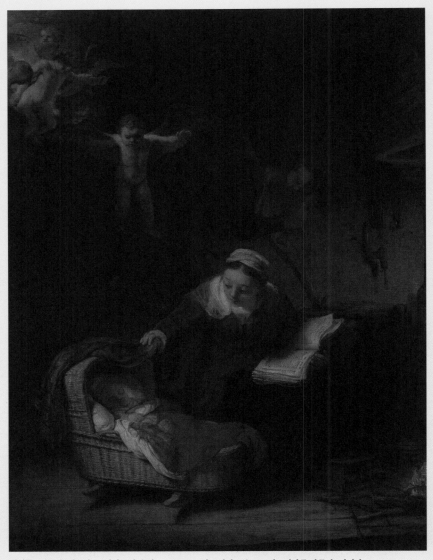

성가족 1645년, 렘브란트, 캔버스에 유채, 117×91cm, 상트페테르부르크 에르미타주 박물관, 러시아

그림은 화가의 삶을 반영하는 것이 일반적입니다. 일기장과 같이 진실된 고백이 바로 그림이기 때문입니다. 물론 항상 그런 것은 아니지요.

렘브란트는 1642년 그토록 사랑한 아내 사스키아를 잃고 유모의 도움을 받아 아들을 홀로 키워야 했습니다. 이 그림은 자신이 꿈꾼 행복한 가정의 모습을 상상하며 그린 것입니다. 비록 지상에서 사랑을 잃었지만 하느님으로부터 암흑의 마음에 생명의 빛을 받는 천상의 은총을 받았으니 얼마나 축복받은 사람인지요. 비록 렘브란트는 떠났지만 그가 남긴 작품들은 암흑 속 빛을 증거하며 영원히 빛나고 있습니다.

제16장

고야가 사랑한
어린이와 동물

이번에는 한때 거대한 식민지를 거느리며 최고의 권력과 부를 누린 대제국 스페인으로 떠납니다. 열정적이고 아름다운 플라멩코, 인간과 황소가 겨루는 꽤나 폭력적이고 잔인한 투우 경기, 그리고 천재 건축가 가우디(Antoni Gaudi, 1852~1926)와 천재 화가 피카소(Pablo Picasso, 1881~1973)를 탄생시킨 스페인은 이글거리는 태양과 같은 열정의 나라지요.

이 두 천재 예술가보다 한 세대 전에 태어난 프란시스코 고야(Francisco de Goya y Lucientes, 1746~1828)는 18세기 말부터 19세기 초반까지 활동한 뛰어난 화가이자 판화가였습니다. 특히 궁정화가이자 기록화가로서 많은 작품을 남겼습니다. 다음은 1826년 스페인 수도 마드리드에 있는 프라도 미술관의 도록에서 고야를 소개한 글입니다. 당시 그가 어떤 평가를 받았는지 알 수 있습니다.

"자신의 상상력만이 고야의 스승이었다. 그는 다른 화가들의 기법을 관찰하고 로마와 스페인의 유명한 작품들을 연구함으로써 대부분의 것을 얻었다."

전 세계에서 가장 유명한 미술관 중 하나인 프라도 미술관에서는 고야의 뛰어난 작품을 많이 만날 수 있습니다. 그런데 소개 글 중에서 "자신의 상상력만이 스승이었다"는 말은 무슨 뜻일까요?

세상에서 가장 뛰어난 천재라고 할지라도 무에서 유를 만들어낼 수는 없습니다. 그것은 오로지 하느님의 몫이지요. 작가들 모두 뛰어난 재능과 개성이 있지만 기존의 훌륭한 작품의 영향을 받았고, 그것은 고야도 예외가 아닙니다. 그럼에도 고야의 상상력과 독창성이 그만큼 대단했다는 것을 의미하지요. 스페인에서 두 번째로 큰 도시인 사라고사에서 어린 시절을 보낸 고야는 일찍부터 뛰어난 재능을 인정받아 카를로스 4세 국왕의 궁정화가로, 1789년에는 수석 궁정화가가 되었습니다. 화가로서 가장 명예로운 자리에 올랐을 뿐 아니라 경제적인 풍요도 누리게 되었습니다.

마리아 테레사 데 보르본 이 발라브리가

'마리아 테레사 데 보르본 이 발라브리가'와 '마누엘 오소리오 데 수니가', 두 작품 모두 궁정화가 때 그린 것이어서 색채나 표현이 매우

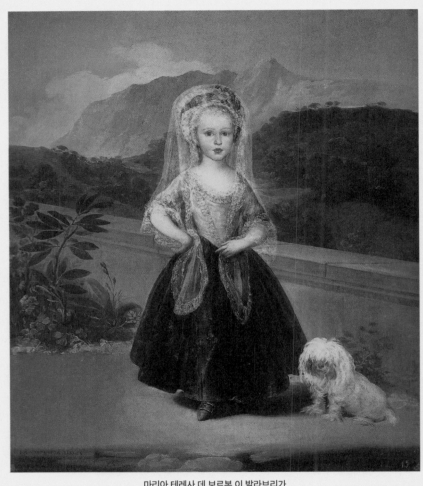

마리아 테레사 데 보르본 이 발라브리가

1783년경, 프란시스코 고야, 캔버스에 유채, 132.3×116.7cm, 워싱턴 내셔널갤러리, 미국

밝고 화려합니다. 궁정 왕족들의 취향에 맞춰 그린 것이어서 밝고 보기 좋은 그림이지요.

이 그림은 '마리아 테레사 데 보르본 이 발라브리가'(María Teresa de Borbón y Vallabriga)라는 꼬마 아가씨를 모델로 했는데, 작품의 이름이 너무 길어서 '마리아 테레사'로만 부르기로 하지요. 네 살짜리 귀족 아가씨, 아니 갓 기저귀를 뗀 꼬마 소녀 뒤에는 스페인의 수려한 자연 환경이 펼쳐져 있고, 대각선으로 뻗은 난간은 오른쪽의 '자연'과 소녀가 속한 '인간' 세계를 구분해줍니다. 근사한 저택에 멋지게 차려입은 소녀. 한창 어리광을 피고 신나게 뛰어놀아야 할 나이에 꽉 조인 코르셋을 입고 어린 소녀답지 않게 허리에 살짝 손을 올린 새침데기 귀족 아가씨의 포즈가 부자연스럽게 느껴집니다. 마치 꼬마소녀가 엄마 옷에 하이힐을 신고 엄마놀이를 하듯이 말이지요.

하늘색과 검은 드레스에 상의와 색을 맞춰 푸른 구두를 신고, 머리에는 스페인 여성의 전통적인 머리 장식인 '만티야'를 쓰고 있네요. 그리고 그 옆에는 털이 너무 길어서 눈을 모두 가린 사랑스러운 하얀 강아지가 어린 주인을 지켜줍니다. 소녀의 발그레 상기된 두 뺨은 머리를 장식한 붉은 꽃잎으로 물들인 듯 곱고, 초롱초롱한 초록빛 눈망울은 눈부시게 반짝입니다.

이렇게 빛나는 소녀의 미래는 안타깝게도 그리 행복하지 않았습니다. 소녀는 성장하여 '친촌 백작부인'이 되는데, 그녀의 남편인 마누엘 고도이 총리는 실질적인 최고 권력자로서 왕비를 비롯하여 많

은 여성과 바람을 피웠기 때문입니다. 그래서인 걸까요? 어린 소녀는 마치 자신의 슬픈 운명을 피해 저기 울타리 너머로 자유롭게 도망치고 싶은 듯 보이네요. 그림에서는 너무 손쉽게 자유로 뛰어들 수 있을 듯 느껴지지만 현실의 벽은 훨씬 높았지요. 행복하지 않았던 친촌 백작부인이었지만, 마음 깊은 곳에 풋풋한 소녀 '마리아 테레사'를 잃지 않았기를 기도드릴 뿐입니다.

마누엘 오소리오 데 수니가

다음 작품인 '마누엘 오소리오 데 수니가'(Manuel Osorio De Zuniga)는 스페인 귀족 출신 소년이 모델입니다.

오른쪽에서 들어오는 빛과 왼쪽의 그림자 공간 사이의 명암 대비가 두드러지는 경계에 화려한 다홍빛 옷차림의 단발머리 소년이 서 있습니다. 앞뒤의 환한 빛이 소년을 부드럽게 감싸며 우윳빛 얼굴을 더욱 빛나게 합니다. 동그랗고 까만 눈동자, 날렵한 콧망울과 작고 붉은 입술이 정말 사랑스럽습니다.

오른쪽에는 녹색 새장이 있는데, 안에 갇힌 작은 새들은 새장 밖 세상을 꿈꾸는 듯 보입니다. 새장 밖에도 까치 한 마리가 있는데, 역시 발이 끈에 묶여서 자유롭지 못한 신세입니다. 까치는 부리에 작은 종이쪽지를 물고 있는데, 놀랍게도 여기에 고야의 서명이 있습니다. 옛날 화가들은 이렇게 은근슬쩍 그림 속 한 부분에 자기 이름

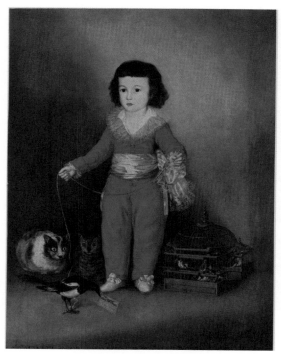

마누엘 오소리오 데 수니가
1788년경, 프란시스코 고야, 캔버스에 유채, 127×101cm,
뉴욕 메트로폴리탄 미술관, 미국

을 적어놓곤 했습니다.

그리고 어두운 그늘에는 까치를 공격하려고 노려보는 고양이 세 마리가 몸을 잔뜩 웅크리고 앉아 있습니다. 밝고 깨끗한 빛의 세계에서 갓 내려온 아기천사 같은 소년이 보여주는 '밝은 세계'와 '암흑의 세계'에 숨어 있는 음흉한 고양이는 서로 대조를 이루며

'마누엘 오소리오 데 수니가' 부분

묘한 긴장감을 줍니다.

고야는 "항상 경계를 늦추지 말라"고 말합니다. 이는 동양에서 말하는 지혜와 닮았습니다. 기쁜 순간에도 슬픈 순간에도 너무 감정에 매몰되지 말라고요. 이 세상에 '완전한 선'도 '완전한 악'도 없지요.

천사 같은 얼굴의 마누엘 역시 까마귀를 끈에 묶어 자유를 박탈하였습니다. 또한 이 세상에는 완전한 기쁨도 슬픔도 존재하지 않으니 그저 주어진 이 순간에 감사하면서 충실할 뿐입니다.

마누엘 앞에 펼쳐질 인생 역시 끝없는 어둠과의 싸움일 것입니다. 외부의 어둠과 내 안의 어둠과의 싸움인 것입니다.

늪에서 허우적거리는 개

마지막으로 소개할 작품은 '개'(Perro Semihundido)입니다. 이 작품은 추상적인 누런 화면에 개 한 마리만 등장합니다. 마치 늪에 빠져 살려고 허우적거리는 개의 모습이 너무 안쓰럽습니다. 이 그림은 배경 화면은 너무 단순하다 못해 추상적으로 표현되어서 매우 현대적으로 느껴집니다. 그럼 과연 어떤 배경에서 이렇게 파격적인 그림이 나온 것일까요?

이 그림을 그릴 당시 고야는 심한 열병으로 청력을 잃은 상태였습니다. 한때는 모두가 선망하는 궁정화가였지만 이제는 더 이상 왕실에서 요구하는 화려한 그림을 그리지 않았지요. 당시 스페인은 페르난도 7세의 통치 하에 있었는데, 극도로 부패하고 문란했습니다. 고야는 왕실 생활을 하며 인간이라는 존재의 부패하고 거짓된 모습을 보고 인간 자체에 깊은 환멸과 회의를 느꼈습니다. 그래서 거짓된 세상을 등지고, 자신만의 세계에 몰두했던 것입니다.

그렇습니다. 이 개는 다름 아닌 고야의 자화상입니다. 허우적거릴수록 점점 더 깊은 늪으로 빠지는, 그의 처절한 몸부림은 부질없어 보이지만, 숨이 끊어지는 마지막 순간까지 삶의 희망을 버리지 않은 모습이라 기특하기도 하고 애처롭기도 합니다. 그림을 도구로 세상의 부조리와 악을 드러내는 고야의 용기에 진심어린 찬사를 보냅니다. 세상의 온갖 비난의 화살을 맞으면서도 '진실'의 증인이 되는 것

은 결코 쉬운 일이 아닙니다.

마리아 테레사와 마누엘, 이 두 아이와 늪에서 허우적거리는 개에게서 세상의 온갖 어려움과 악에 맞서 처절하게 극복하려는 순수한 의지와 용기, 그리고 '희망'을 발견합니다. 이 세상의 어떤 어려움도 '희망'만 있으면 이겨낼 수 있습니다. 희망을 잃지 않는 자는 위대합니다.

개
1819~1823년, 프란시스코 고야, 벽에 혼합기법, 후에 캔버스에 옮김, 131×79cm,
마드리드 프라도 미술관, 스페인

제17장

반 고흐의
사랑과 열정

이글거리는 노란 태양과 살아 꿈틀거리는 듯한 '해바라기'를 그린 화가! 오늘날 빈센트 반 고흐(Vincent van Gogh, 1853~1890)는 전 세계에서 가장 많은 사랑을 받는 화가가 아닐까요.

네덜란드 북부의 작은 마을 쥔더르트에서 개혁교회 목사의 아들로 태어난 내성적인 소년 빈센트는 아버지에게 엄격한 종교 교육을 받고, 자연스럽게 목사의 꿈을 키웠습니다. 하지만 지나치게 예민한 감수성 때문에 일찍이 꿈을 접어야 했지요. 신자들을 이끌기 위해서는 정신적으로 강하고 균형 잡힌 성품을 지녀야 했으니까요. 결국 목사 대신 화가의 길을 선택했는데, 사실 이는 완전히 다른 길은 아니었습니다.

반 고흐는 17세기 플랑드르 바로크의 거장 렘브란트와 그보다 열다섯 살 연상인 반 고흐의 자연주의 화가 장 프랑수아 밀레(Jean-François Millet, 1814~1875)를 존경했습니다. 렘브란트에게는 휴머니즘과

예술에 대한 열정을 배웠지만, 밀레는 아예 그의 작품을 그대로 모사할 정도로 좋아하고 존경했지요. 예로부터 거장의 작품을 모사하는 것은 기술적인 표현은 물론 작품에 배어 있는 정신을 습득하기 위한 방법으로 여겨졌지요. 이같이 두 거장의 휴머니즘과 종교적 심성은 섬세한 감성을 가진 반 고흐의 작품 세계에 큰 방향을 제시해주었습니다.

씨 뿌리는 사람

반 고흐의 '씨 뿌리는 사람'(De zaaier: naar Mille)를 살펴보기 전에 우선 밀레의 작품을 살펴봅니다. 밀레가 그린 '씨 뿌리는 사람'에서는 경사진 언덕을 힘차게 걸어 내려오며 씨를 뿌리는 농부가 있고, 언덕 위 후경으로 은은하게 빛이 비칩니다. 갈색 톤이 지배하는 어두운 화면에서는 거칠고 기름진 토양의 생명력이 전해집니다.

반 고흐의 '씨 뿌리는 사람'를 보면 반 고흐가 밀레를 얼마나 좋아하고 존경했는지 알 수 있습니다. 밀레는 캔버스에 그린 유화이고, 반 고흐는 종이에 잉크로 그린 드로잉인데 각자 사용한 표현 매체는 다르지만 그림 자체는 매우 닮았지요.

반 고흐는 밀레의 많은 작품을 모사하며 그를 닮고자 했습니다. 밀레를 '정신적 스승'으로 여겼을 뿐만 아니라 그림에 녹아 있는 깊은 정신을 습득하려 했습니다. 밀레의 표현은 상대적으로 더 어둡고 사

씨 뿌리는 사람(밀레의 원작)
1850년, 캔버스에 유채, 101.6×82.6cm,
보스턴 미술관, 미국

씨 뿌리는 사람
(밀레 원작을 보고 그린 반 고흐의 모작)
1881년, 종이에 잉크, 48×37cm,
암스테르담 반 고흐 미술관, 네덜란드

실적이고 힘이 느껴지는 반면, 반 고흐의 작품은 역시 갈색 톤으로 어둡고 농부의 움직임이 조금 어색하지만 충실히 모사하고자 하는 진정성이 느껴집니다. 밀레의 동작 표현에 비해 조금 서툴어 보이지만, 벌써 '해바라기'의 꿈틀거리는 움직임이 느껴지는 듯합니다.

감자 먹는 사람들

'감자 먹는 사람들'(De aardappeleters)은 어둡고 비좁은 실내, 가난한 이들이 작은 식탁에 둘러앉아 감자 먹는 장면을 담고 있습니다. 오른쪽의 부인은 모두가 마실 것을 잔에 따르고 있고, 그 옆 남자는 그녀에게 감자 한 조각을 건네줍니다.

식탁 위 천장에 매달린 작은 램프에서 흘러나오는 불빛은 여기 식탁에 모인 이들을 위로하고 격려해주는 듯 은은하게 빛납니다. 이들은 성실히 땀 흘려 농사지어 얻은 감자를 감사한 마음으로 사이좋게 나누어 먹고 있지요.

그런데 왜 반 고흐는 이들을 어둡게 표현했을까요? 저는 이 작품을 처음 보고 충격을 받았습니다. 한때 목사의 꿈을 꾸었던 사람이 가난한 이들의 모습을 이같이 추하게 일그러진 모습으로 표현한 것이 잔인하다고 생각했기 때문입니다.

그렇습니다. 그 누구보다 인간에 대한 깊은 연민을 가진 반 고흐는 고된 삶에 지친 이들의 고통을 더욱 과장하여서 더욱 진실하게 표

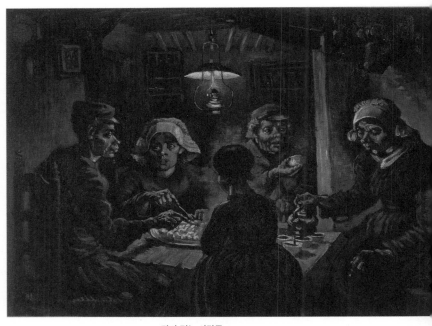

감자 먹는 사람들
1885년, 반 고흐, 캔버스에 유채, 82×114cm, 암스테르담 반 고흐 미술관, 네덜란드

현하려고 한 것입니다. 어쩌면 우리는 어느 정도 미화시킨 표현, 조
금은 '거짓된' 모습에 익숙해져서 포장을 걷어낸 진실된 모습에 당혹
스러워하는 것인지 모르겠습니다.

　비록 힘든 삶이지만 이 가난한 식탁에서는 서로를 위해주고 의지
하는 따뜻한 온기가 느껴집니다. 이 같은 반 고흐의 과장된 표현은
그를 "표현주의의 선구자"로 불리게 한 이유지요. 화가로 새 출발을
준비하는 반 고흐는 당시 새로운 미술표현을 접할 수 있는 프랑스

파리로 떠나 새로운 미술사조인 '인상주의'(Impressionism)를 접하게 됩니다. 빛에 매료된 인상주의 화가들을 만난 반 고흐는 비로소 '빛'에 눈을 뜨게 된 것이지요.

태양 아래 씨 뿌리는 사람

1888년에 그린 '씨 뿌리는 사람'(De zaaier)에 등장하는 남자의 포즈는 앞에서 소개한 밀레 모작 '씨 뿌리는 사람'와 유사하지만 분위기가 아주 밝고 경쾌해졌지요. 드넓게 펼쳐진 들판에는 힘차게 걸으며 씨를 뿌리는 남자가 있고, 그 뒤로는 수확을 기다리는 황금빛 밀밭, 그리고 그 위로는 눈부신 태양이 이글거립니다.

반 고흐는 자신을 물심양면으로 지원한 동생 테오(Theo)와 많은 편지를 주고받았는데, 다행스럽게도 모두 남아 있어서 그의 삶의 세세한 부분까지 알 수 있지요. 그는 편지에 자신이 화폭에 담는 '태양은 바로 '하느님'이라고 고백하였습니다. 그런데 그렇게 깊은 신앙심을 가졌는데 하느님이나 예수의 모습을 왜 화폭에 담지 않은 걸까요?

사실 그는 거의 독학으로 그림에 입문한데다 겸손한 성품이어서 감히 하느님의 모습을 담기에는 자신의 실력이 부족하다고 생각했습니다. 하느님 모습을 가장 진실된, 즉 가장 성스럽게 담아내고 싶었지요. 물론 그가 존경하는 19세기 화가 들라크루아의 작품을 모사한 작품을 몇 점 그렸지만, 자신만의 해석은 아니었습니다.

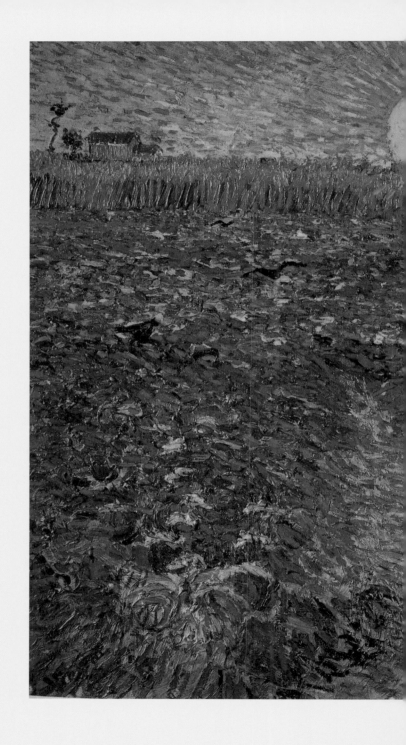

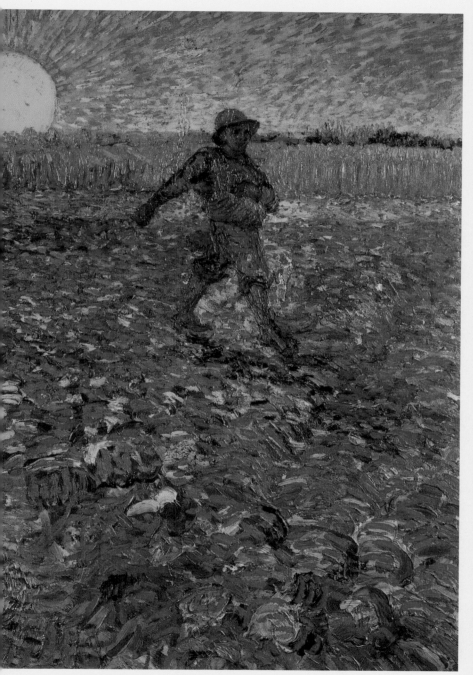

씨 뿌리는 사람 1888년, 반 고흐, 캔버스에 유채, 64.2×80.3cm, 오테를로 크뢸러뮐러 미술관, 네덜란드

그래서 그는 '눈부신 태양'을 통해 스스로를 드러내시는 하느님을 화폭에 담았습니다. 하느님의 사랑은 이토록 뜨겁고 자비로워서 온 세상을 고루고루 비춥니다. 축복의 햇살을 듬뿍 받는 자연은 이같이 풍요롭고 아름답습니다.

자화상

1889년에 그린 '자화상'(Portrait de l'artiste)은 살아 꿈틀거리는 듯한 붓 터치가 상당히 인상적인 작품입니다. 격정적인 붓 터치는 그의 혼란스러운 정신 상태를 보여주고, 하늘색 옷의 푸르름은 배경색과 같은 톤이어서 마치 인물과 배경이 하나인 듯 느껴집니다.

그는 이상적인 예술 공동체를 꿈꾸고 프랑스 남부 아를(Arles)에 내려가서 존경하는 화가 폴 고갱(Paul Gauguin, 1848~1903)과 짧은 동거를 하다가 그와 언쟁 중 갑작스럽게 자신의 귓불을 자르는 끔찍한 자해를 하게 됩니다. 정신분열증에 시달린 반 고흐는 바로 이 사건으로 아를 인근 생레미의 정신병원에 입원하는데, 그때 그린 자화상입니다.

신경쇠약과 정신분열증에 시달린 그의 정신상태가 고스란히 드러나는 자화상입니다. 인상을 잔뜩 찌푸리고 있는 것을 보니 그가 이 세상에 적응하기가 얼마나 힘들었을지 짐작할 수 있습니다. 이 세상에는 지나치게 예민하고 특이한 그를 이해해주는 사람이 많지 않았지요. 그나마 사랑하는 동생 테오에게 많은 편지를 쓰면서 위로를 받

자화상
1889년, 반 고흐, 캔버스에 유채, 65×54cm,
파리 오르세 미술관, 프랑스

고 용기를 얻을 수 있어서 얼마나 다행이었는지요. 비록 그는 세상
사람들의 이해를 받지 못해 외로웠지만, 매우 강인한 성품과 창조적
열정은 결코 꺾이지 않았습니다. 그의 불굴의 의지는 이글거리는 눈
과 살아 꿈틀거리는 배경의 붓 터치에서 느낄 수 있습니다.

오베르 교회

1890년 동생 테오는 파리에서 화상으로 일하고 있었습니다. 당시 반고흐는 여전히 생레미의 정신병원에 있었는데, 테오는 형의 건강을 염려하여 파리 근교의 작은 시골마을인 오베르-쉬르-우아즈(Auvers-sur-Oise)로 거처를 옮기도록 했지요. 이곳에는 테오와 친분이 있는 따뜻한 성품의 의사 가셰가 살고 있었기 때문입니다. 지명은 '우아즈 강의 오베르'라는 뜻이지요.

빈센트는 이곳에 있는 작은 성당 '오베르 교회'(The Church at Auvers)를 그렸습니다. 작은 막대 모양의 거칠고 짧은 붓 터치로 그린 생기 넘치는 화면이 시선을 사로잡습니다.

두 갈래 길을 따라 올라가면 바로 성당 입구에 이르게 됩니다. 왼쪽 길모퉁이에는 발길을 재촉하는 시골 아낙네의 뒷모습이 보이네요. 인상적인 것은 성당 건물이 마치 살아 꿈틀거리는 듯, 마치 푸른빛의 하늘 바다 위에서 물결을 타고 출렁거리는 듯 느껴진다는 것이지요. 하늘의 눈부신 푸른색이 성당 창문에 비쳐 푸르게 물든 듯하여 하늘과 성당이 하나로 연결된 것처럼 보입니다. 그리고 성당 앞에 드리워진 청록색 그림자는 연한 연둣빛 잔디에 부드럽게 녹아든 듯 느껴지네요.

이렇게 오베르 교회는 부드러우면서도 강렬하게 하느님의 공간인 성당으로 들어오라고 초대합니다. 무한대로 펼쳐진 파란 하늘과 만

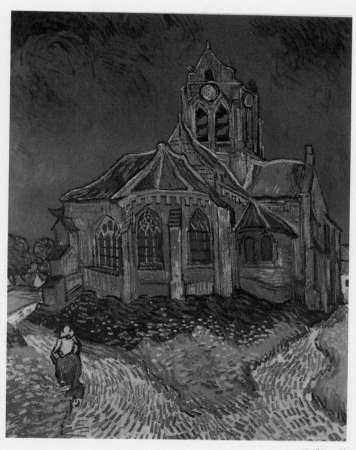

오베르 교회
1890년, 반 고흐, 캔버스에 유채, 94×74cm, 파리 오르세 미술관, 프랑스

나기 위해서요. 그런데 안타깝게도 이 작품을 완성한 해에 반 고흐는 바로 이곳에서 삶을 마감합니다. 불과 서른일곱의 나이에 별이 눈부시게 빛나는 푸른 하늘과 하나가 되지요.

정열적이지만 따뜻한 마음을 가졌던 빈센트 반 고흐. 불과 십여 년이라는 시간에 반 고흐는 많은 걸작을 탄생시켰습니다. 오늘날에도 많은 사랑을 받는 것은 인간과 자연, 그리고 하느님에 대한 열정적인 사랑을 고스란히 쏟아냈기 때문일 것입니다.

제18장

거룩한 반항,
루오

20세기 초, 유럽 예술의 중심이었던 파리는 아카데믹 전통의 틀을 깨고 새로운 미술 표현을 추구하였습니다. 그러한 변화에 대한 시대적 요구는 다양한 사조와 과감한 시도라는 형태로 봇물처럼 터져 나왔습니다. 그런 시도 중에서 강렬하고 원색적인 색채와 단순하고 거친 형태의 표현에서 해답을 찾은 야수파(Fauvism)가 탄생했고, 그 중심에는 앙리 마티스(Henri Matisse, 1869~1954)와 조르주 루오(Georges Rouault, 1871~1958)가 있었지요.

두 사람은 파리의 명문 미술대학인 에콜 데 보자르(École des Beaux-Arts)의 동기로 함께 야수파 화가로 등단했지요. 보편적인 주제와 세련된 단순미를 구사한 마티스가 화단의 지지와 사랑을 받은 반면, 조용하고 수줍은 성향에 깊은 신앙심을 가진 루오는 20세기 종교미술을 대표하는 화가로 자리매김하며 각자 다른 길을 걸어갔습니다. 이렇게 루오는 야수파의 강렬하고 단순한 특징을 바탕으로 깊이 있는

영성이 담긴 독창적인 화풍을 만들어내기에 이르렀습니다.

20세기에 들어와서는 현대 작가들이 스스로를 포장하여 과감하게 자신을 드러내는 것을 당연하게 여기는 분위기가 조성되었습니다. 그렇지만 겸손한 성품의 루오는 이러한 시류에 역행하는 고독한 길을 걸었습니다. 그의 예술가로서의 삶은 세속을 벗어나 고독한 수도자의 길을 걷는 순례자를 연상시킵니다. 그는 재판관, 매춘부, 광대, 예수 그리스도 등 얼핏 보기에는 서로 연관성이 없어 보이는 다양한 인물들을 화폭에 담았는데, 사실 이들은 서로 연관이 있지요. 가장 진실된 인간의 본성을 추구한 루오는 세속과 종교의 경계를 뛰어넘어 모두에게 예수 그리스도의 빛을 발견한 것이지요.

세 명의 판사

'세 명의 판사'(Les Trois Juges)에는 짙은 녹색 배경을 중심으로 세 명의 판사가 등장합니다. 왼쪽에 맥주잔을 들고 있는 판사는 세상의 온갖 부정부패에 찌들어 추하게 일그러진 모습이고, 오른쪽의 대머리 판사는 세상만사가 귀찮고 무관심한 듯 세상을 등지고 있습니다. 이들과 달리 가운데 인물은 매우 강직하고 결의에 찬 모습으로 판결문으로 보이는 종이를 내려다봅니다. 무언가 중요한 판결을 내리기 전에 신중에 신중을 기하는 모습처럼 보입니다.

이같이 루오는 '법'을 대하는 판사의 모습을 강직하다 못해 경직된

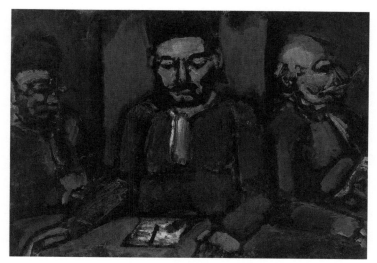

세 명의 판사
1920년, 조르주 루오, 캔버스에 유채, 76×105.5cm,
뒤셀도르프 노르트라인베스트팔렌 미술관, 독일

모습으로 표현함으로써 로마 격언인 "악법도 법"이라는 궤변을 일삼는 자들의 부도덕성과 비인간성을 고발합니다. 그는 인간성을 상실하고 이해타산과 권력만을 쫓는 이들에게 스스로를 돌아보라고 이릅니다.

그런데 인물 표현 양식이, 사실적으로 표현하는 일반 그림들과 좀 다르지요? 형태를 감싸는 검은 윤곽선이 중세 고딕성당을 장식하는 스테인드글라스의 굵은 납선과 색유리를 연상시키지 않나요? 그렇습니다. 루오는 바로 스테인드글라스 공방의 견습공으로 미술에 입문하였고, 이는 그만의 독창적인 양식의 뼈대가 되었습니다.

수난당하는 그리스도

'수난당하는 그리스도'(Le Christ bafoué par les soldats)는 유독 거친 붓 터치
와 화려한 색채가 두드러진 표현주의적인 성향의 강렬한 작품입니
다. 이는 군인들에게 채찍질과 온갖 수모를 당한 예수의 심적·육체
적 고통을 극적으로 드러냅니다. 예수의 양쪽에는 그를 '유다인들의
임금님'이라이라 부르며 조롱하는 두 인물이 있습니다. 이들의 심하
게 일그러져 추하고 왜곡된 모습은 잔인한 인간성을 드러내는 것이
지요. 이들과는 달리 어깨에 붉은 망토를 두른 예수는 깊은 번뇌와

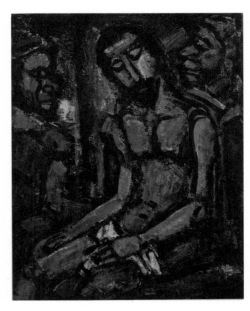

수난당하는 그리스도
1932년, 조르주 루오, 캔버스에 유채,
99.6×61.2cm, 도쿄 이데미쓰 미술관, 일본

고독에 잠겨 두 눈을 꼭 감고 있고, 유난히 긴 얼굴과 곧은 코에서는 올곧고 우울한 예수의 성스러움과 인간적인 면모가 동시에 느껴집니다.

루오 특유의 두텁고 거칠뿐더러 중첩된 붓 터치는 질감(마티에르, matière) 표현을 두드러지게 함으로써 예수의 존재감과 고통 표현을 극대화시켜줍니다. 채찍질당하는 그리스도의 고통이 고스란히 전해지는 듯 마음이 아픕니다.

곡예사 소녀

'곡예사 소녀'(Acrobate)는 어두운 배경 속에서 자신을 짓누르는 힘겨운 공간에서 벗어나려는 듯 두 팔을 들어 올려 깍지를 끼고 있습니다. 그림 위쪽으로 거의 여백 없이 표현된 것은, 그녀가 처한 억압된 현실을 암시해줍니다. 전혀 미화하지 않은 둥근 얼굴에서는 아리따운 소녀의 꿈과 환상이라고는 전혀 느낄 수 없는, 산전수전을 다 겪은 연륜과 고통이 느껴집니다.

단지 머리에 단 붉은 꽃 장식과 목걸이, 그리고 몸에 꼭 달라붙는 노란 의상만이 소녀가 삶에 대해 품은 일말의 희망과 행복에의 염원을 암시해주고, 깊은 상처를 어루만져주는 듯합니다. 고전적인 아름다움이 아닌 추한 모습으로 표현한 것은, 소녀가 가진 내면의 고통을 외부로 표출하려는 작가의 의도를 드러낸 것이지요. 앞서 본 반 고

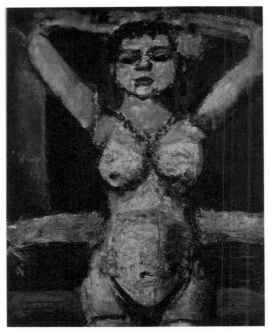

곡예사 소녀
1925년, 조르주 루오, 캔버스에 유채, 84.5×65.6cm, 개인 소장, 프랑스

흐의 '감자 먹는 사람들'에서처럼 말입니다. 서양에서 서커스는 어린 시절의 추억이나 향수, 꿈이었지요. 그렇지만 곡예사는 마냥 즐거워하는 관객과 다른 입장이지요. 혹독한 훈련과 부상, 때로는 죽음의 위험마저 감수해야 하는 인간의 고달픈 삶을 대변해주는 사회의 약자입니다.

게다가 본인의 심적 상태와 무관하게 항상 우스꽝스러운 분장을 하고 관객에게 웃음을 주고 때로는 조롱의 대상이 되는 광대의 삶은,

바로 세상 속에서 두꺼운 분장의 탈을 쓰고 살아갈 수밖에 없는 인간의 기구한 운명을 대변해줍니다.

늙은 광대

마지막 작품 '늙은 광대'(The Old Clown)는 회색과 청색 톤이 주를 이루어 전체적으로 차분하면서도 서글프고 쓸쓸한 분위기가 지배하고 있습니다. 머리를 오른쪽으로 살짝 갸우뚱하고 있는 늙은 광대는 관객에게 사랑과 위로를 호소하는 듯 우수에 젖은 깊은 눈으로 정면을 바라봅니다.

늙은 광대는 방금 무대 위에서 관객에게 웃음과 즐거움을 주고, 무대 뒤로 돌아와 새하얗게 칠한 짙은 분장을 지우고 있습니다. 본인의 솔직한 모습으로 돌아오는 순간입니다. 깊은 슬픔이 절절하게 전해지는 모습입니다. 세상에서 버둥거리며 버텨온 고된 삶도 얼마 남지 않아 서글프지요. 그러면서도 마침내 피곤했던 세상의 삶을 뒤로 하고 천상 빛의 세계로 들어가 영원한 안식을 누릴 쓸쓸하면서도 행복한 꿈을 꾸고 있는 듯 보입니다.

희로애락으로 아로새겨진 드라마틱한 인간의 삶….

생김새도 살아가는 모습도 제각기 다르지만 모두에게는 자기만의 십자가가 주어집니다. 루오는 세상이 주는 고통에 맞서 용감하게 싸웁니다. 하지만 그의 반항과 투쟁은 하느님의 품에서 벗어나려는 것

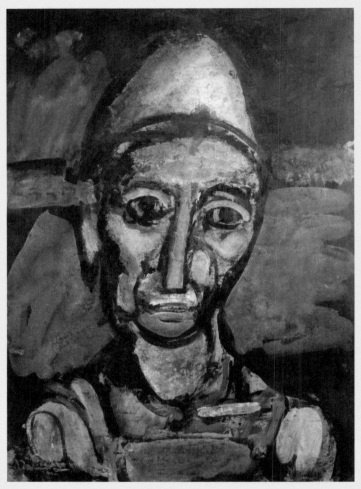

늙은 광대 1917~1920년, 조르주 루오, 캔버스에 유채, 102×75.5cm, 개인 소장, 프랑스

이 아니라, 지독하게 사랑하기 때문에 부리는 사랑 투정입니다.

　루오의 '거룩한 반항'은 인간, 바로 하느님을 향한 깊은 사랑에서
비롯되었습니다. 그저 순종하고 받아들이기에 너무나 많은 아픔이
있는 인간 세상이므로….

지은이

박혜원(소피아)

벨기에 브뤼셀 리브르 대학교 서양미술사 전공. 브뤼셀 왕립 미
술학교 판화과 졸업. 홍익대학교 미술대학원 판화과 졸업. 〈천
창(天窓)전〉, 〈자투리(Zatturi)전〉, 〈연우(煙雨)전〉 등 개인전 12
회. 지은 책으로 『매혹과 영성의 미술관』(생각의나무, 2010),
『그림 속 음악산책』(생각의나무, 2010), 『혹시 나의 양을 보았
나요-프랑스 예술기행1』(청색종이, 2020), 『혹시 나의 새를 보
았나요-프랑스 예술기행2』(청색종이, 2023) 등이 있다.